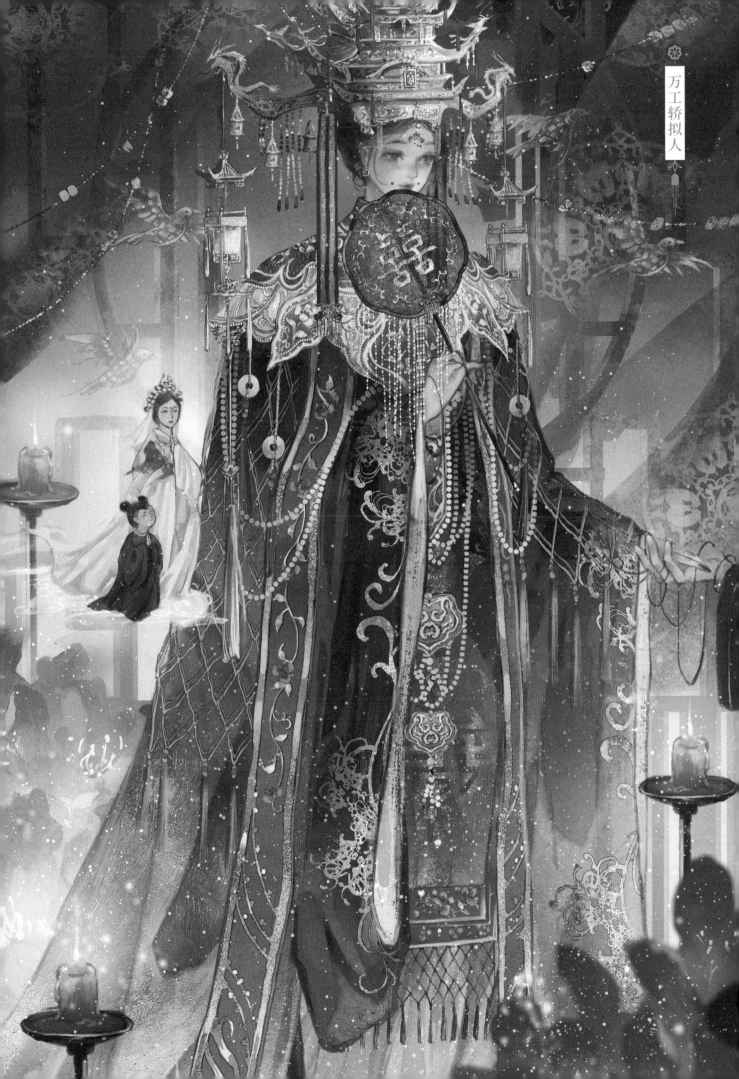

万工轿拟人

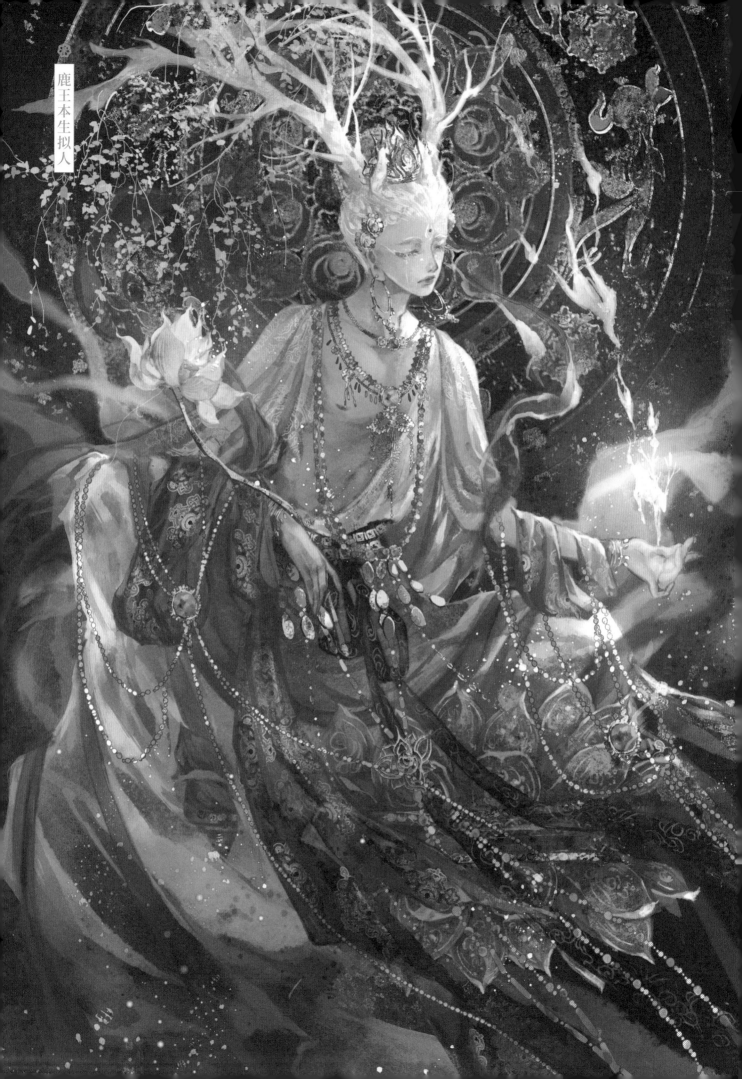

鹿王本生拟人

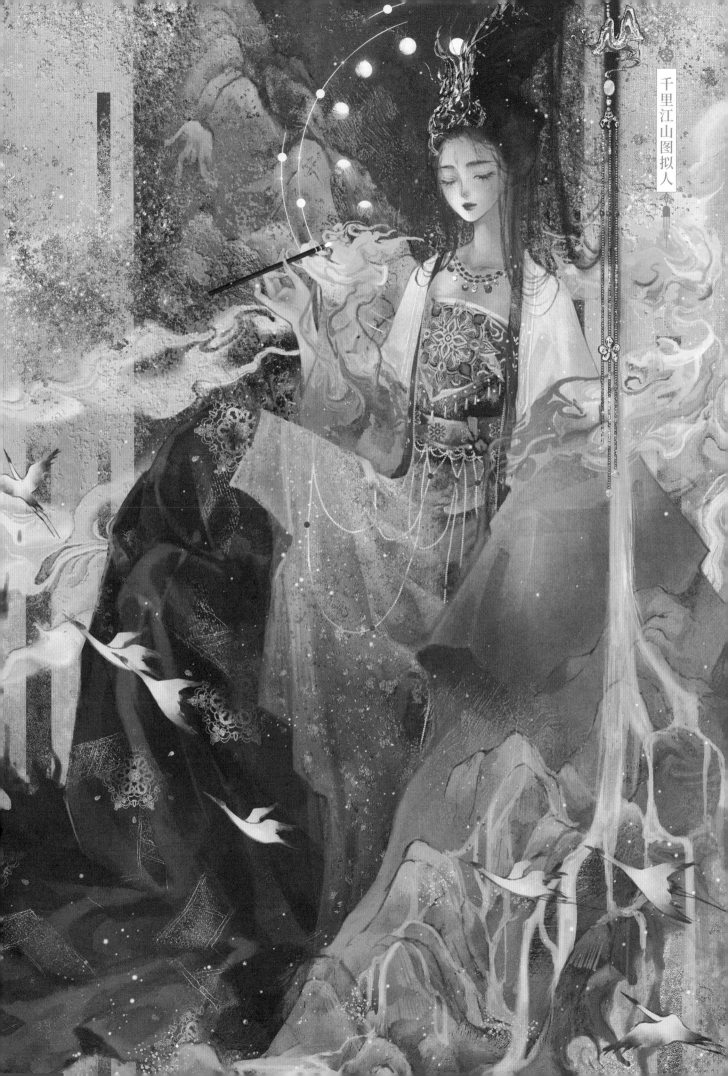

明代孝靖皇后凤冠拟人

西王母

芙蓉石拟人

金嵌珍珠天球仪拟人

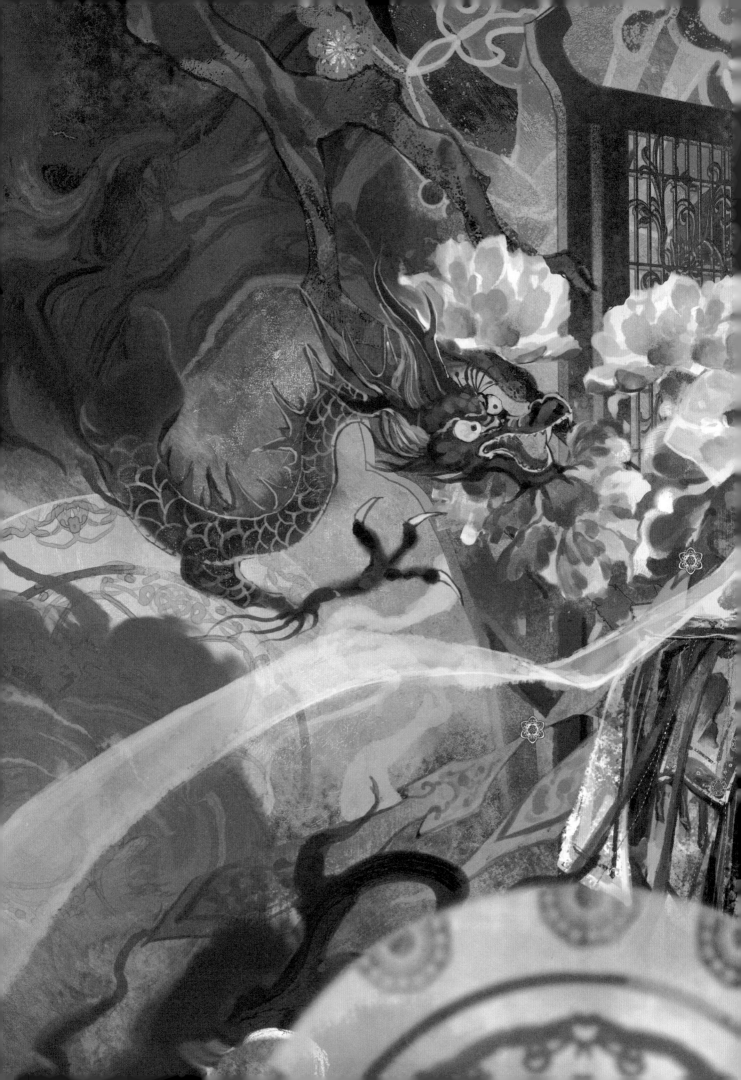

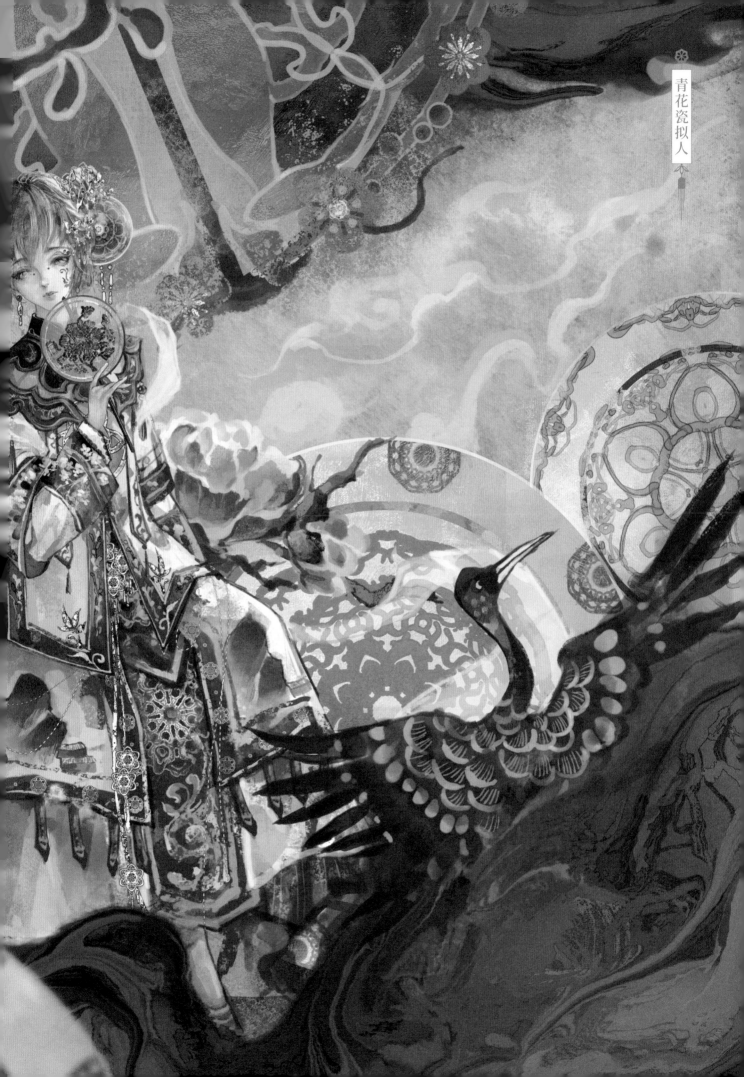

青花瓷拟人

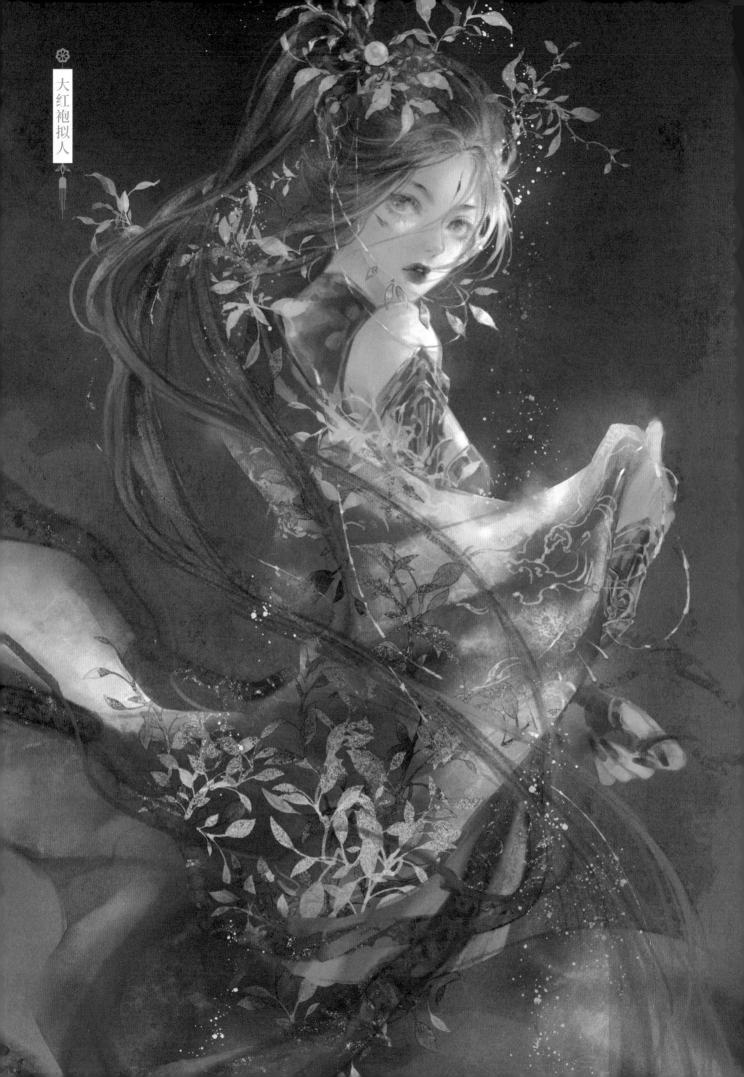

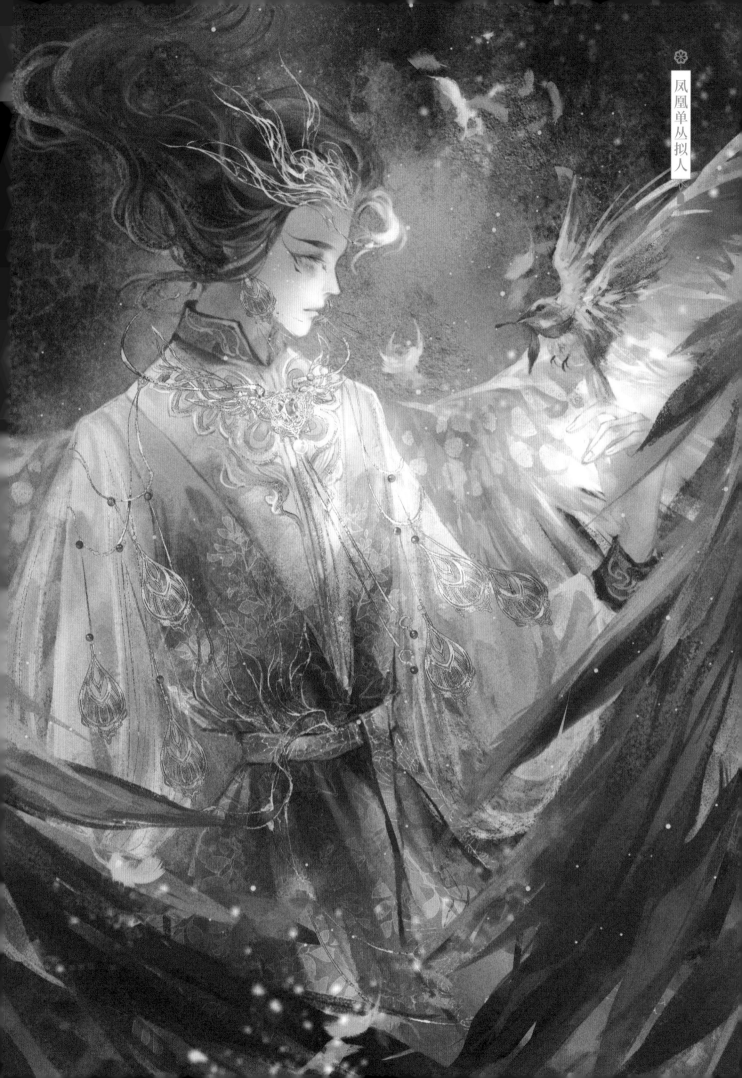

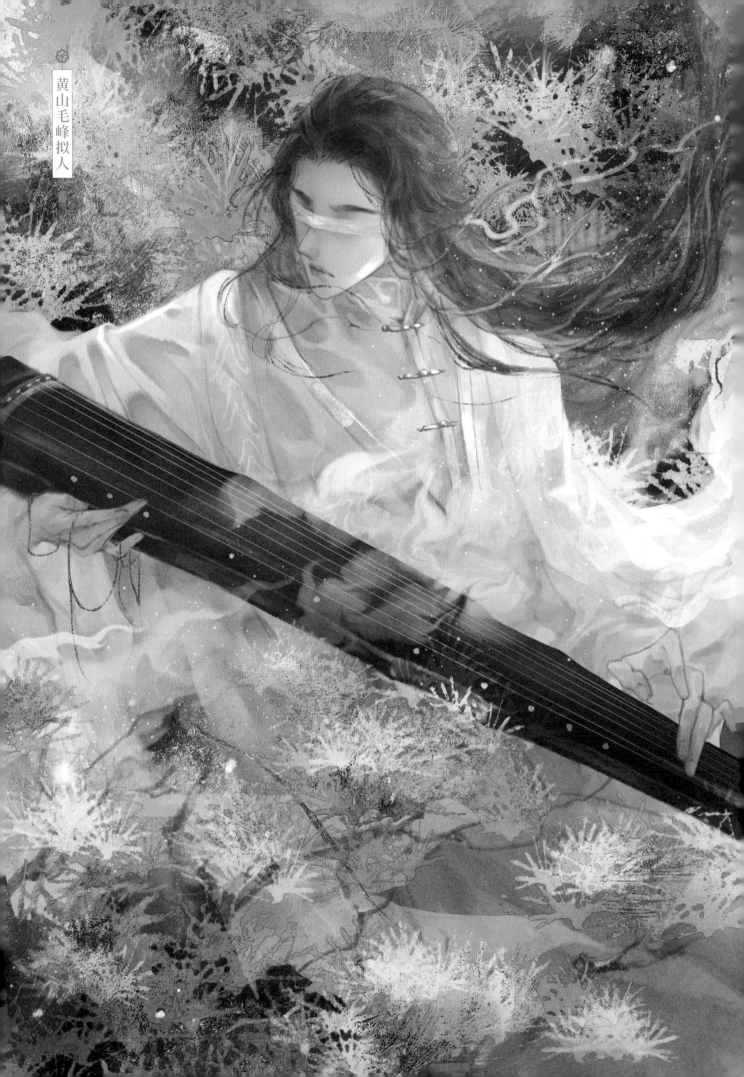

黄山毛峰拟人

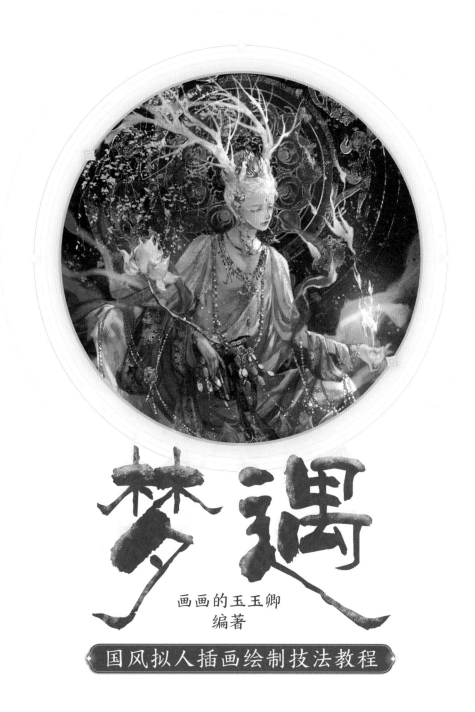

梦遇

画画的玉玉卿
编著

国风拟人插画绘制技法教程

人民邮电出版社
北京

图书在版编目（ＣＩＰ）数据

梦遇 ：国风拟人插画绘制技法教程 / 画画的玉玉卿
编著. -- 北京 ：人民邮电出版社，2024.3
ISBN 978-7-115-63193-0

Ⅰ．①梦… Ⅱ．①画… Ⅲ．①插图(绘画)－绘画技法
－教材 Ⅳ．①J218.5

中国国家版本馆CIP数据核字(2023)第231267号

内 容 提 要

　　这是一本国风拟人插画绘制教程。本书共 4 章，通过 14 个案例介绍了如何将不同类型的茶叶、瓷器、文物和灵兽等进行拟人化处理。每个案例均通过图文结合的方式进行讲解，可以让读者更好地掌握拟人插画的绘制方法。此外，本书还提供了多幅赏析图，可以让读者更好地理解国风插画的艺术魅力和文化内涵，以提高审美水平，启发创作灵感。

　　本书讲解细致、插画精美，兼具学习性和观赏性，适合插画师和国风插画爱好者阅读和参考。

◆ 编　　著　画画的玉玉卿
　　责任编辑　张玉兰
　　责任印制　马振武

◆ 人民邮电出版社出版发行　　北京市丰台区成寿寺路 11 号
　　邮编　100164　　电子邮件　315@ptpress.com.cn
　　网址　https://www.ptpress.com.cn
　　北京盛通印刷股份有限公司印刷

◆ 开本：880×1230　1/16
　　印张：13　　　　　　　　　　2024 年 3 月第 1 版
　　字数：487 千字　　　　　　　2024 年 3 月北京第 1 次印刷

定价：129.80 元

读者服务热线：**(010)81055410**　印装质量热线：**(010)81055316**
反盗版热线：**(010)81055315**
广告经营许可证：京东市监广登字 20170147 号

前言

“种一棵树最好的时间是十年前，其次是现在。”3年前的我怎能想到，如今的我能如此轻松地描绘梦中的世界。如果当时我有一丝迟疑，或许这一切只能继续尘封在童年的幻想里。

我从小就喜欢画画，希望长大能成为一名插画师。但是我大学时却选择了经济学专业，后来从事了金融行业的工作，这期间我就很少画画了。直到有一次，我陪女儿去幼儿园上了一堂亲子绘画课。或许是仍有一丝不甘，当时的我暗暗下定决心：我要拾起画笔。其实我是一个与现实世界比较疏离的人，只有画画才能让我进入另一个世界，让我随心探索和创作。相信很多热爱绘画的人都能感同身受。后来我就自然而然成了一名插画师。

你相信万物皆有灵吗？很多人问我是如何创作出那些丰满的人物形象的，这其实很难解释。他们仿佛就在那里，只要我拉开帘幕，他们就出现在眼前了。所以我常常想，并不是我创造了他们，而是描绘对象之灵借我之手重现。这或许就是画画的意义和乐趣所在吧！

因为热爱传统文化，我从事绘画工作以来就一直在探索古物拟人题材。在研究板绘的同时，我还研究了水彩、水墨、颜彩和岩彩等传统绘画表现技法，试图将传统技法和板绘技法相结合。后来我逐渐形成了自己的绘画风格，我的作品也深受大众喜爱。现在我通过本书将我绘画之路上的心得分享给大家。如果大家能从中获益，那我的努力就没有白费。

最后，我想对所有热爱画画的小伙伴说，审美是见仁见智的，请你相信自己，也相信你的画。让画画成为你对世界进行探索和对自我进行表达的方式，不要被外界所扰。所有的教程和工具都是帮助你去“表达”，而不是指引你“成为”某种样子，你的世界只能由你自己主宰。如果你纯粹地爱画画，那么放手去画吧！热爱本身就是一种天赋。以梦为马，不负韶华。

画画的玉玉卿
2023年12月

"数艺设"教程分享

本书由"数艺设"出品，"数艺设"社区平台（www.shuyishe.com）为您提供后续服务。

"数艺设"社区平台，为艺术设计从业者提供专业的教育产品。

与我们联系

我们的联系邮箱是 szys@ptpress.com.cn。如果您对本书有任何疑问或建议，请您发邮件给我们，并请在邮件标题中注明本书书名及ISBN，以便我们更高效地做出反馈。

如果您有兴趣出版图书、录制教学课程，或者参与技术审校等工作，可以发邮件给我们。如果学校、培训机构或企业想批量购买本书或"数艺设"出版的其他图书，也可以发邮件联系我们。

关于"数艺设"

人民邮电出版社有限公司旗下品牌"数艺设"，专注于专业艺术设计类图书出版，为艺术设计从业者提供专业的图书、视频电子书、课程等教育产品。出版领域涉及平面、三维、影视、摄影与后期等数字艺术门类，字体设计、品牌设计、色彩设计等设计理论与应用门类，UI设计、电商设计、新媒体设计、游戏设计、交互设计、原型设计等互联网设计门类，环艺设计手绘、插画设计手绘、工业设计手绘等设计手绘门类。更多服务请访问"数艺设"社区平台www.shuyishe.com。我们将提供及时、准确、专业的学习服务。

目录

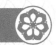

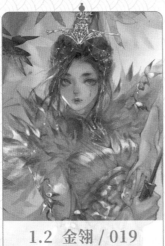
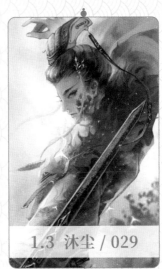
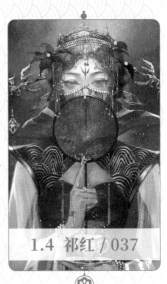
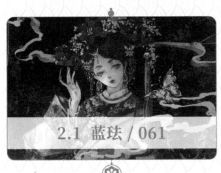
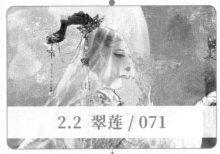
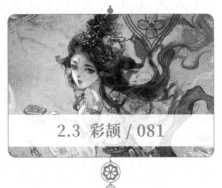

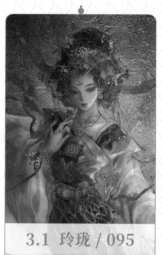
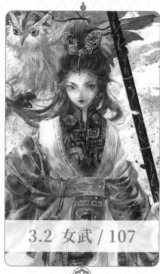
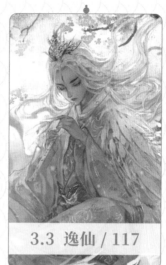
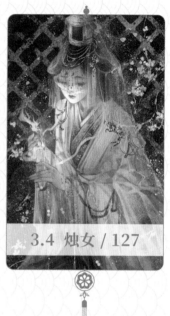

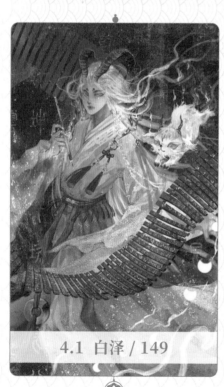
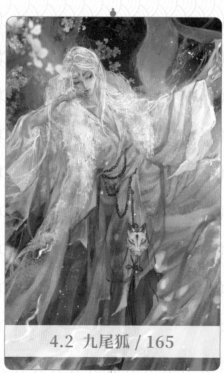
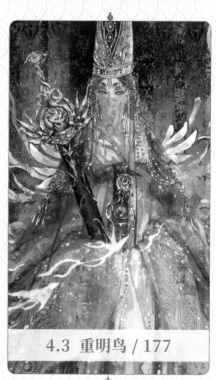

第一章

云华甘露

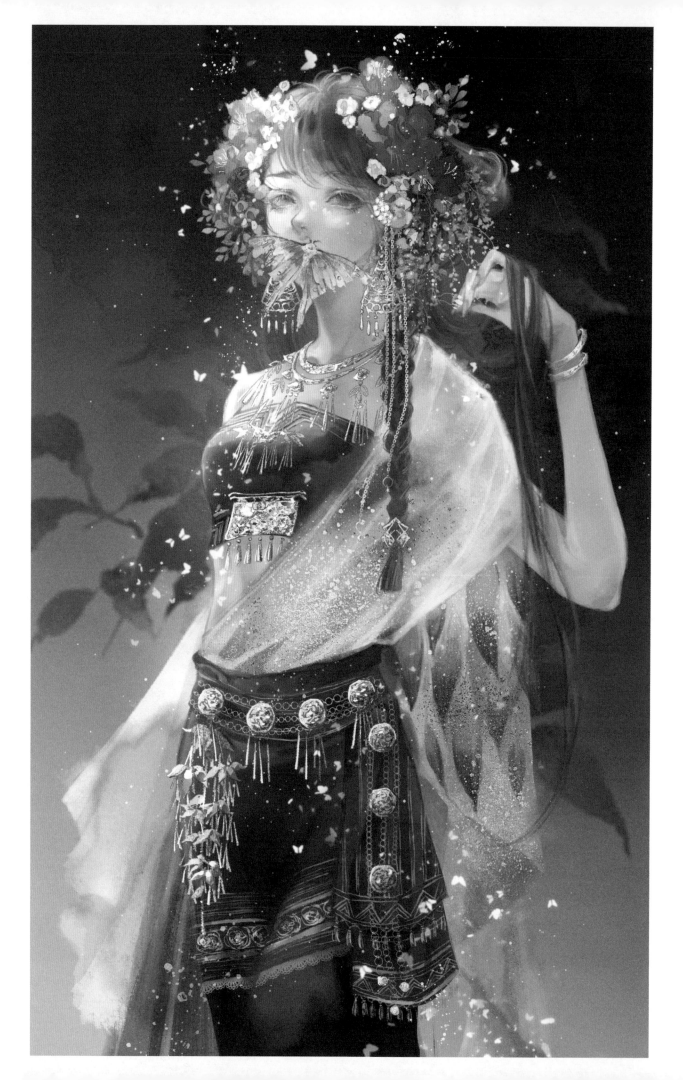

1.1 蝶舞

云南普洱拟人

明媚山间，由普洱化成的女孩头戴鲜花徐徐走来。普洱茶是云南出产的茶叶，茶汤呈琥珀色。为突出普洱醇香甘美的特点，采用少女形象，画中少女微微仰头沐浴阳光。由此联想到的元素有傣族筒裙、银饰，以及云南的鲜花和蝴蝶。茶叶形状的配饰与这一形象也十分匹配。另外，云南阳光充沛，因此在绘画时要突出表现光影效果。

✿ 绘制分析

要点： 光的层次感处理，用高饱和度的颜色处理画面中心。

元素： 傣族筒裙、银项链、银腰饰和蝴蝶等。

笔刷

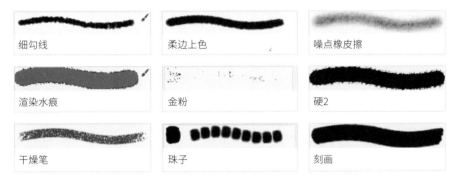

细勾线	柔边上色	噪点橡皮擦
渲染水痕	金粉	硬2
干燥笔	珠子	刻画

绘制流程图

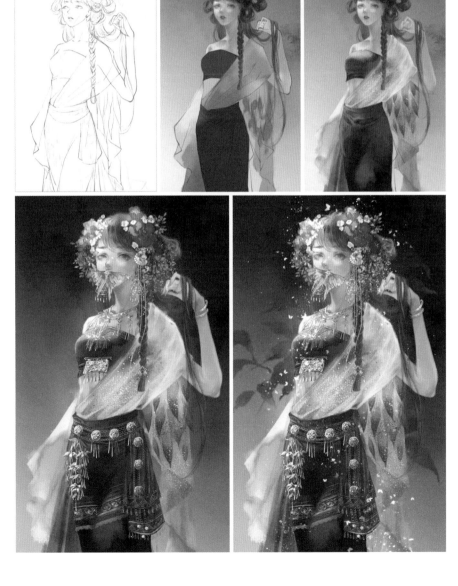

❀ 绘制线稿

01 绘制草稿。为了确定画面构图及人物的大致姿态，用球体、长方体、圆柱体对人体基本结构进行概括。本例中人物的头部微仰，胸腔和盆腔间有一个夹角，因此在绘画时一定要注意透视关系的处理，可使用透视线辅助绘画。

02 降低草稿图层的"不透明度"。新建一个图层后根据联想到的元素对人物形象进行设计，不用在意线条是否整洁，关键是把控好服饰的大概形状和走向，以及对要表达的元素进行定位。对人物五官、服饰、鲜花和蝴蝶进行大致定位时，一边画一边寻找要表达的感觉。

03 新建一个图层，根据上一步的设计整理草稿线条，进一步明确各个元素的位置和形状。

04 用"细勾线"笔刷在草稿的基础上用整洁的线条画出线稿。如果画长线有困难，可以在画眼睛以外的部分时采用接线手法，切忌蹭线。这一步不用画鲜花和银饰，可以在之后细化时添加。

• 小贴士 •

线稿刻画的重点是脸部和五官，在眼眶位置可以用细线来表现眼皮的厚度。绘制头发和衣服时不要用太多碎线。

✿ 铺大色块

01 用"柔边上色"笔刷进行铺色。根据人物肢体的前后关系，将脸、躯干、手臂、头发和衣服分层。根据普洱茶汤的颜色，采用熟褐色作为主色。为了使颜色更丰富，特别采用青色进行点缀。

02 在区分好大色块后大致对光影进行渲染。本例设计的光源在左上方，光线比较强烈，照亮人物的面部及胸口。让阴影部分微微透光，以增强人物的透明感。

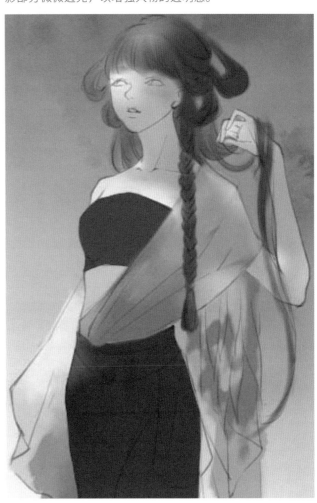

✿ 绘制人物

· 面部

01 新建一个图层，设置混合模式为"正片叠底"，并用"柔边上色"笔刷在眼窝、鼻底及其他脸部阴影处扫出阴影。对不自然的地方可以用"噪点橡皮擦"笔刷轻轻擦淡。

02 新建一个图层，刻画上下眼皮、眼角、鼻底和嘴唇，在颧骨附近轻轻扫上红色。新建一个图层，设置混合模式为"线性减淡（添加）"，在人物的鼻子、脸颊等光线直射处打光，以突出人物的立体感。

03 用"细勾线"笔刷描画人物的眼眶、瞳孔、眉毛，明确边缘线。用高饱和度的红色加深人物眼角、卧蚕、鼻尖、鼻孔和唇缝等部位。用棕色加深上眼眶和睫毛阴影部分，然后加深瞳孔上半部分，细致地描绘眉毛和睫毛，使其体现出毛发质感。

04 对人物颈部用与上一步相同的方法进行细化。新建一个图层，设置混合模式为"叠加"。在明暗交界处叠加高饱和度的红色，阴影反光处用青蓝色表现。

· 头发

01 根据头部的形态对头发进行细化。新建一个图层，设置混合模式为"正片叠底"。用"渲染水痕"笔刷区分出头发的明暗面，颅顶处一般会有高光，记得保留。

02 用"细勾线"笔刷对头发进行分组。要注意头发的疏密关系，区分头发的转折面，内部为暗面，外部为亮面。分组后添加一些松散的发丝，这样可以在不影响头发整体走向的情况下让画面变得更有趣味。用相同的方法画出其他部分的头发。

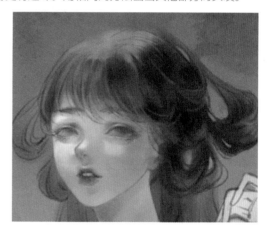

03 为了增强人物的特色，可以加入编发造型。用同色画出辫子的剪影，在头发的交叠处用深色画出阴影，再用亮一点的颜色画出每一个小发节上的高光。

- **服装**

01 对抹胸、筒裙、披肩进行绘制，注意将其区分开。新建一个图层，设置混合模式为"正片叠底"。用"渲染水痕"笔刷进一步压暗衣服的阴影，在深色的部分加入紫色，注意保留水痕。新建一个图层，用亮色画出亮面，明暗交界处用深红色叠加。

●●●

02 处理纱袖和披肩部分。用橙色画出腰部衔接部分，然后用天蓝色渲染肩部。用"金粉"笔刷对腰部进行点缀。

●●●●

03 考虑到云南是孔雀之乡，所以在披肩处加入孔雀羽毛元素。先用青色画出每片羽毛的形状，并擦淡羽毛根部，然后用高饱和度的群青色在羽毛的末端用排线的方式处理。加上金粉，使其与披肩呼应。

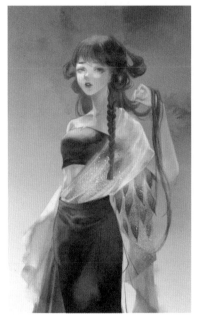

●●●●

❀ 添加元素

- **傣族绣纹**

01 一步一步地画出服饰的花纹。亮面的花纹可以画得清晰一点，将暗面稍微擦淡。

●○●●

02 绘制腰带。用红色和蓝紫色画出腰带上的条纹。新建一个图层，设置混合模式为"正片叠底"。画出褶皱，并加上白色细纹和流苏。用"噪点橡皮擦"笔刷擦淡亮面，使其更自然。

· 耳饰及项链

01 根据民族特色将耳饰设计为银质扇形。先用灰色画出耳饰剪影，然后复制一层剪影，并应用"查找边缘"滤镜。接着在原图层上方新建一个图层，设置混合模式为"正片叠底"，再用"干燥笔"笔刷斜着刷上阴影和亮面。用"硬2"笔刷小心地点画出金属的高光面。合并所有耳饰相关图层，复制一层画好的耳饰，拖曳到面部图层的下方，作为左边的耳饰。

02 用相同的方法画出项链和胸饰。为了符合茶叶的特点，可以在项链中加入茶叶元素。

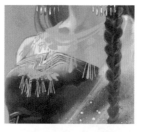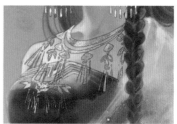

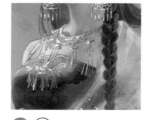

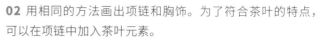

· 腰饰及头饰

01 在腰饰上加入浮雕和链条元素。先用灰色画出剪影，然后用"干燥笔"笔刷根据光源表现出银片的亮暗关系，再在饰品下方新建一个图层，用"珠子"笔刷画出链条。选择"硬2"笔刷并用深灰色随意点缀，不用画得太具体，画出大概的走势即可。用白色在深色的边缘画出高光，得到浮雕效果。

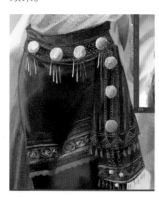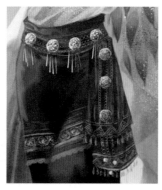

02 头饰是一个大致呈锥形的物体，阴影部分呈扇形，颜色最深的部分在锥形的尖端。前期绘制方法与腰饰大致相同。表现出大体的明暗关系后，用"硬2"笔刷在锥形的亮面用白色点画出小圆点，为头饰添加垂下的链条部分。

03 采用与画腰饰、头饰相同的方法画出银手镯，并且同样添加浮雕效果。

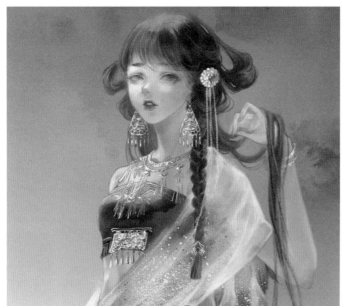
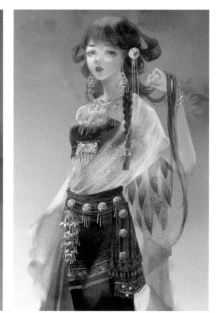

- **鲜花**

01 为了突出人物的脸部，植物部分用高饱和度的颜色处理。首先用大红色、玫红色、橘色等画出大花的剪影，然后用粉色和白色等点缀小花，再在花朵的下层用灰绿色画出叶子。

02 细化花朵。根据光源的走向，在花朵图层上方新建一个图层，设置混合模式为"柔光"。用亮黄色刷一层光，以增强花朵的通透感。选择"细勾线"笔刷，用高饱和度的黄色画出花蕊，然后用白色画出小花在亮面的花瓣。在树叶图层上方新建一个图层，设置混合模式为"颜色加深"。用大红色和黄色点缀，使之与花朵相呼应。

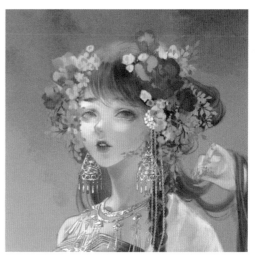

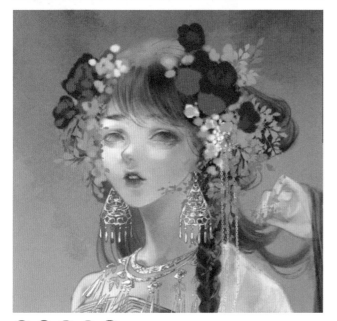

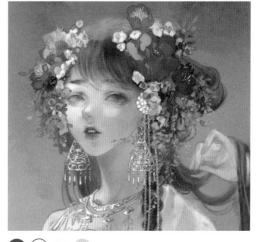

- 蝴蝶

01 画出蝴蝶的剪影，新建一个图层，选择"刻画"笔刷对蝴蝶的翅膀进行渲染，然后初步绘制身体的纹理并画出触角。

02 新建一个图层，设置混合模式为"正片叠底"。用"刻画"笔刷细化翅膀上的纹理，在画纹理的交叠处时可以加深颜色。然后画上黄色的小斑点，用"曲线"调整图层调整蝴蝶的颜色。

❀ 完善画面

01 新建一个图层，设置混合模式为"线性减淡（添加）"。提亮被光线直射的部分，在光的边缘用红色轻轻扫一下。新建一个图层，设置混合模式为"柔光"。在人物周围刷上光晕，使人物产生自然发光效果。新建一个图层，画出人物周围飞舞的小蝴蝶和光点。

02 在人物图层下方新建图层，画出树叶剪影，用"噪点橡皮擦"笔刷刷出渐变效果。设置图层的混合模式为"线性减淡（添加）"，添加"外发光"图层样式，得到发光效果，让画面变得更加梦幻。

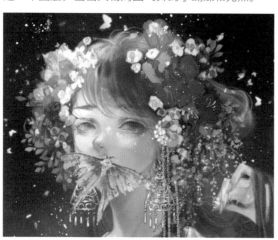

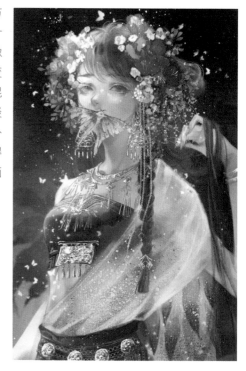

03 给树叶图层应用"高斯模糊"滤镜，表现出层次感，光影氛围就塑造完成了。至此，绘制完成。

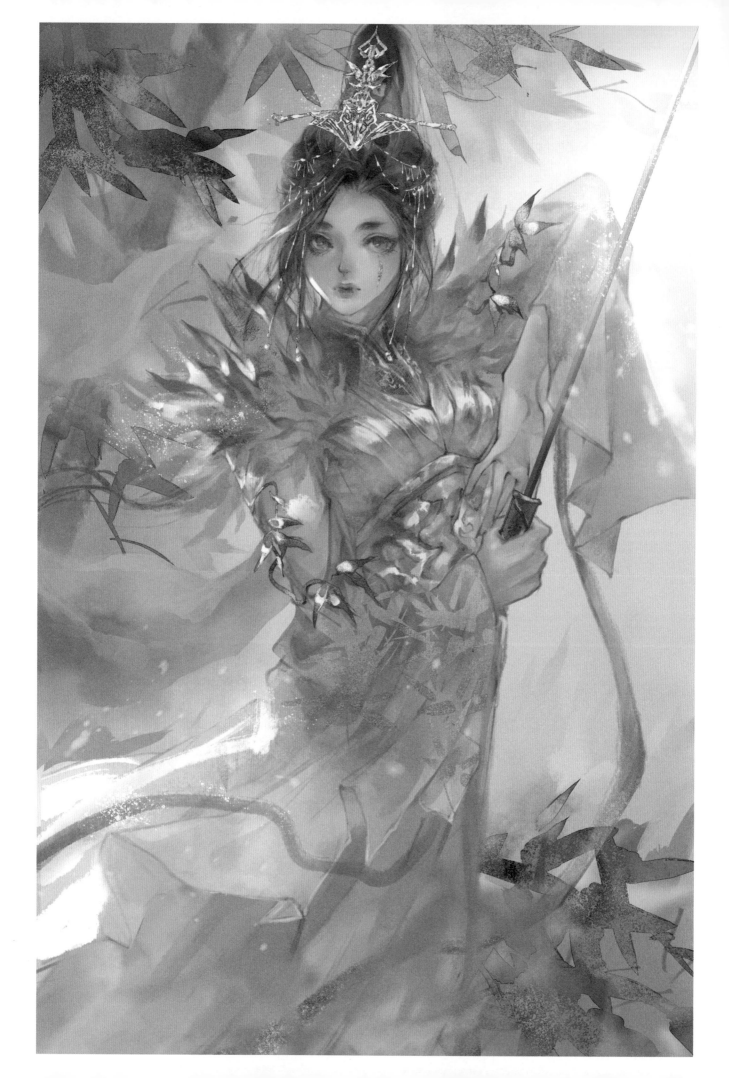

1.2 金翎

要点：体现君山银针在水中根根直立的特征，将女性的柔美与君子英姿的特征结合表现。

元素：湘妃竹、细剑和铠甲等。

笔刷

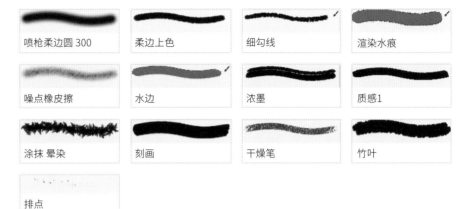

喷枪柔边圆300	柔边上色	细勾线	渲染水痕
噪点橡皮擦	水边	浓墨	质感1
涂抹 晕染	刻画	干燥笔	竹叶
排点			

绘制流程图

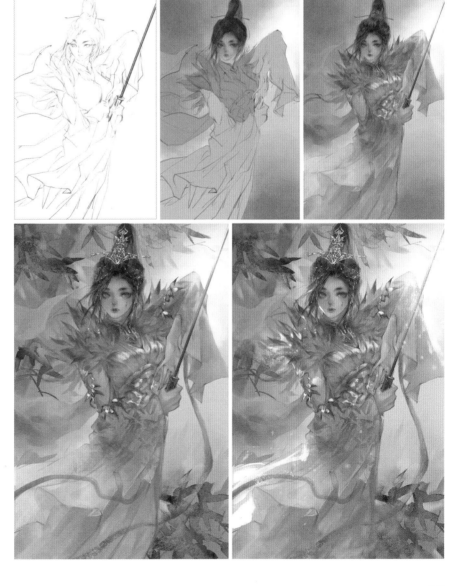

❀ ｜ 君山银针拟人

君山银针是中国的名茶之一，其形细如针，故名君山银针。外层白毫下茶叶的本色是金黄色，所以其雅称为"金镶玉"。经过发散思维后，决定把君山银针设计成一个身披黄袍、挺身傲立、手持细剑的女将军，并且背景为湘妃竹，结合湘妃竹的泪斑特征，在脸上画出金色的泪痕形装饰。

❀ 绘制线稿

01 绘制草稿。设定的人物是一位持剑女性，因此人物的姿势要挺拔，采用了站立的姿态。为避免身体过于僵硬，人物的颈部和腰部呈微微扭转的状态。结合了长剑的延伸方向，画面的构图方式定为对角线构图。

02 在草稿的基础上用整洁的线条画出人物的线稿。使人物在身体直立的同时，微微呈C字形。

· 小贴士 ·

在人物眼神设计上，可以让人物看向观者，这样使画面更有灵动感。

在绘制衣服时，可以把衣服分成几块布料来绘制，这样得到的衣服细节更丰富。

❀ 铺大色块

01 在线稿完成后进行人物的基础配色。先根据设定的基本氛围涂出背景色。由于画面的左上角和右下角都是竹林，因此右上至左下的对角线周围是光线透出的部分。选择"喷枪柔边圆300"笔刷，使用黄绿色和明黄色晕染左上角和右下角，对角线周围用暖白色和灰色晕染。

02 根据黄茶的颜色和人物的服饰设定，可以确定人物的基本色是黄色和银灰色，用平涂的方法给画面各部分上色。用"柔边上色"笔刷为脸部和头发进行基本的明暗铺色，在眼眶、嘴唇、鼻尖处晕染深红色。在进行脸部颜色的晕染时不用追求形状准确，这一步主要是混上需要的颜色，细化时可以继续调整。

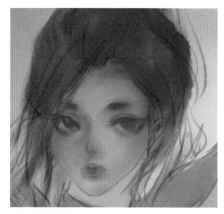

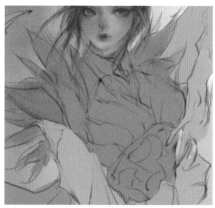

· 小贴士 ·

在眼眶适当加上高饱和度的红色，会更有娇柔的感觉。

❀ 绘制人物

· 面部

整理人物的五官轮廓和脸部轮廓。新建一个图层，设置混合模式为"正片叠底"，用"细勾线"笔刷吸取肤色并涂眉头、上眼睑、眼角、鼻底、嘴角和唇珠部分。在瞳孔部分添加一点金色，并加深上眼眶，然后画出瞳孔的阴影部分，用深棕色加深。

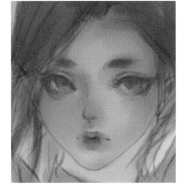

02 使用"细勾线"笔刷沿着绘制好的阴影轮廓浅浅地描一下，使用"噪点橡皮擦"笔刷轻轻擦淡一端，制造自然转折的效果，再用浅黄色勾画出一点散乱的发丝，在头部突出的位置画一点高光。

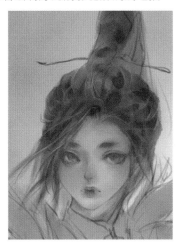

· 头发

01 根据头的形状对头发进行细化。这里没有明显的直射光，只需要用"渲染水痕"笔刷并结合椭圆形的笔触按头发走向画出各组头发的阴影部分。头顶的中间部分是受光面，因此颜色稍亮。

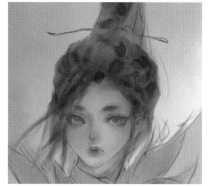

03 使用"噪点橡皮擦"笔刷减淡发梢和头部的弧形边缘，制造透明感。头发的阴影部分可以用椭圆形或三角形笔触去刻画，注意要区分大小和主次。

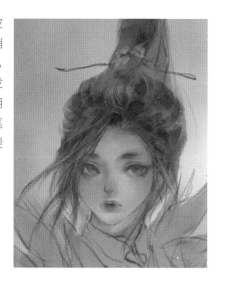

· 服装手、剑

01 为了体现人物的身份，可以为人物加大面积的金属铠甲，使用"水边"笔刷在银色铠甲的色块上画上暗面。

 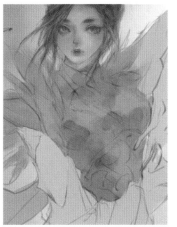

· 小贴士 ·

受环境光的影响，金属暗面呈现灰黄色，并且金属反光比较明显，因此颜色最深的地方是明暗交界线。

02 使用"浓墨"笔刷画出高光，由于高光面和暗面有强烈反差，因此边缘要表现得硬一些，颜色可使用灰白色。新建一个图层，设置混合模式为"正片叠底"，继续使用"水边"笔刷对细节进行刻画。注意要画出金属的厚度，过于生硬的部分可以用"噪点橡皮擦"笔刷擦除以得到柔和的过渡效果。

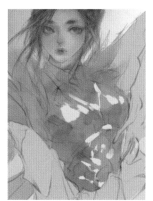 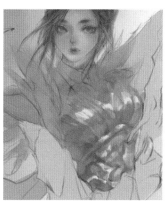

03 新建一个图层，设置混合模式为"柔光"，用"柔边上色"笔刷在反光部分刷上一层淡黄色，增加透气感。用"细勾线"笔刷整理好铠甲轮廓和内部结构。在画金属时，要注意反光面的刻画，反光面可以让金属有透明感，一般反光面会体现出周围的环境色。

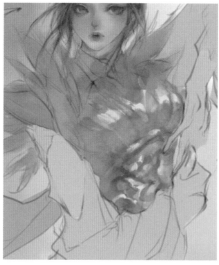

04 用"细勾线"笔刷按分组整理出一边毛领的形状，毛领呈发散状，而不是平行的状态，注意大小的区分。采用相同的方法画出另一边的毛领，顺手用银灰色勾画出中间竖领的花纹。

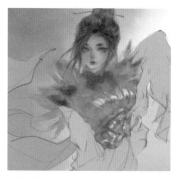 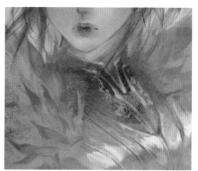

05 刻画人物露出的手臂，在明暗交界处晕染一点暖色，暗面用冷色晕染，皮肤的边缘和明暗交界处用饱和度高一点的橘色画出。用相同的配色方法画出人物的双手。

 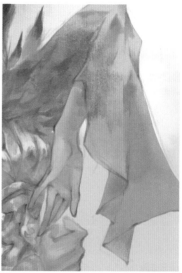

• 小贴士 •

在画皮肤比较白皙的女子时，要巧用冷色和暖色，特别是在暗面用偏蓝一点的冷色表现，这样不会让皮肤显得太滑腻，反而增加清透感。

06 为了体现布料的轻薄飘逸，选择"柔边上色"笔刷晕染，衣袖的末端用低饱和度的绿色画，在靠近人物的手肘等处用金色画，以体现布料的透明感。

07 大色铺好后，用"渲染水痕"笔刷刻画衣袖褶皱的形状。由于衣袖环绕在手臂上，因此用三角形的笔触分别刻画两边的褶皱，再用"涂抹工具"模糊一下中间的部分。注意翻转时布料反面的颜色，可以用深一点的黄色表现。用"细勾线"笔刷调整好整体轮廓，一只飘起的袖子就完成了。

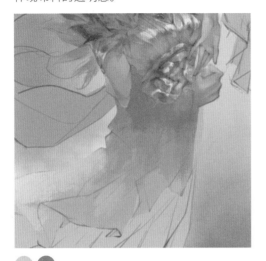 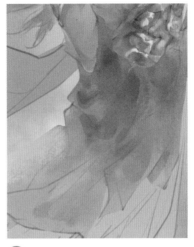 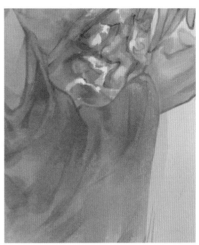

08 用相同的方法画另一只袖子。因为右边的袖子远离画面，所以饱和度要低一点，阴影部分用灰绿色画，同时用"质感1"笔刷随机加一点纹理。

 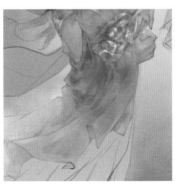

09 有一截袖子飘到人物身后，用"水边"笔刷丰富色彩和纹理。不用着重刻画衣褶，只要用笔触稍微表现出衣褶即可。衣袖的边缘可以使用"涂抹 晕染"笔刷晕染一下，增加如烟如雾的梦幻感。

10 选择"水边"笔刷，用相同的方法画出人物的裙子，用长条状笔触表现出褶皱。

• 小贴士 •

绘制衣服上离画面中心较远的部分时，不用着重刻画上面的褶皱，用"水边"笔刷表现大的翻转即可，这样画面才会有虚实结合的效果。

11 选择"矩形选框工具"，用浅褐色画出剑柄的剪影，然后用"噪点橡皮擦"笔刷从剑柄的末端开始涂上深褐色，以表现剑柄的质感。新建一个图层，设置混合模式为"正片叠底"，使用"柔边上色"笔刷加深一下明暗交界线。

12 用"细勾线"笔刷画出剑柄的花纹细节，再沿着浅色的线描一层边，增加花纹的立体感。

13 用"矩形选框工具"画出细长的剑身，使用"柔边上色"笔刷加深半边颜色。

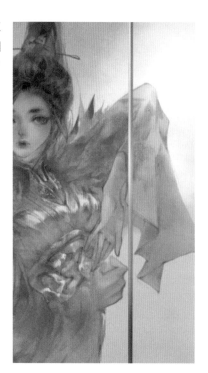

14 选择画好的剑，按快捷键Ctrl＋T进入"自由变换"模式，将其拖曳至合适的位置，人物的服装基本就完成了。

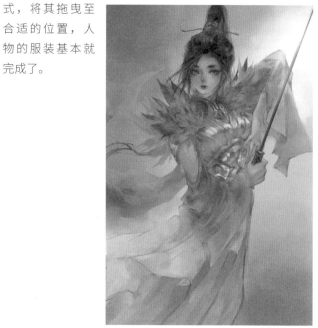

✿ 添加元素

· 饰品

01 为了凸显女性的英气形象，将主角的发型设定为高马尾，需搭配相应的黄金发冠。设置画笔为垂直对称模式，画出发冠的剪影。用"刻画"笔刷刷上一层纹理，再添加高光。复制一层后应用"查找边缘"滤镜，并设置混合模式为"叠加"，丰富饰品细节。按快捷键Ctrl＋T进入"自由变换"模式，把发冠调整到合适的位置。

02 用相同的方法添加发钗。为了丰富头发细节，还可以添加金属链，流苏的形状为一节一节的竹节状，同样可以使用"查找边缘"滤镜为金属链增加细节。

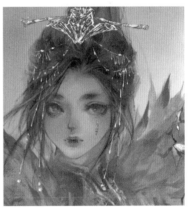

> **· 小贴士 ·**
>
> 金属链的种类有很多，画的时候要注意点线面的结合，不要仅使用一条条曲线。

03 接下来画竹叶臂饰。注意表现金属叶片的缠绕感，竹叶分布不要太均匀，复制一层并用"查找边缘"滤镜加上轮廓。

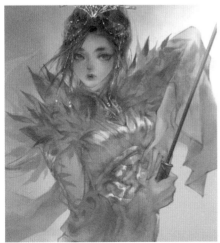

04 加深叶尖部分。新建一个图层，设置混合模式为"线性减淡（添加）"，使用"干燥笔"笔刷在叶子最突出的部分加上高光，使用"噪点橡皮擦"笔刷擦淡远离明暗交界线的一端，使之过渡自然，制造金属叶片的转折感。用相同的方法绘制左臂的竹叶。

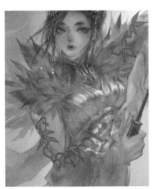

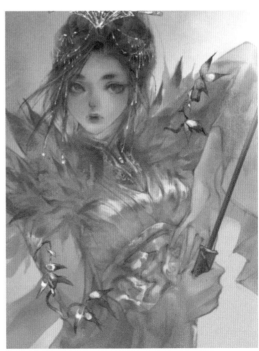

05 使用"竹叶"笔刷在袖子上随机画出竹叶，在靠近手肘的地方竹叶比较密，在远离手肘的地方竹叶比较稀疏，用"查找边缘"滤镜提取竹叶细节，并设置图层的混合模式为"浅色"。

06 用"浓墨"笔刷画出飘带，注意飘带的粗细不要太均匀，两条飘带的走向不要平行。用"涂抹 晕染"笔刷随机晕染，丰富飘带的色彩。在飘带的末端，可以刷上一层亮黄色，丰富其层次。

- **背景**

01 用"浓墨"笔刷画出竹子的主干部分，然后用"细勾线"笔刷勾勒一下竹子的轮廓及竹节的衔接处。选择"竹叶"笔刷，按"个"字形刷出竹叶的剪影，然后选择"水边"笔刷，在竹叶上加一点斑驳的颜色变化。

 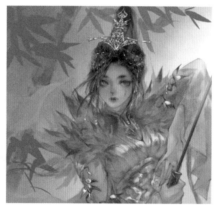 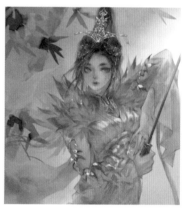

02 选择有颗粒感的"干燥笔"笔刷给竹叶刷一层灰色的颗粒，以增加纹理感。复制一层后用"查找边缘"滤镜增加细节，并设置混合模式为"柔光"。使用相同的方法画出右下方的竹叶。

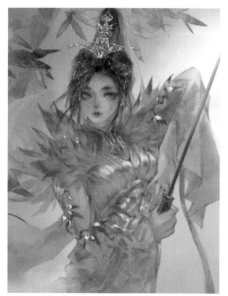 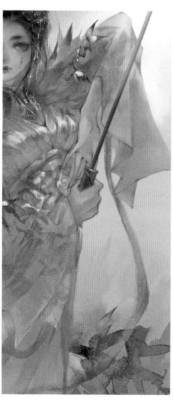 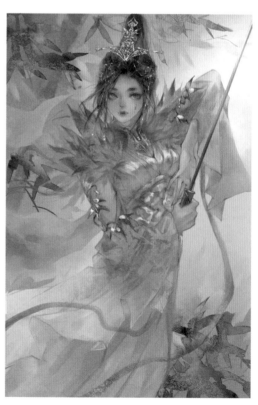

· 小贴士 ·

　　在画竹叶的时候，力度的控制很重要，用力则画出的线条比较粗，减轻力道则能收出叶尖。可以多多练习，从而熟练掌握。

❀ 完善画面

01 完善画面背景和氛围。画面来光方向是左后方。新建一个图层，设置混合模式为"线性减淡（添加）"，选择"细勾线"笔刷勾画出画面左侧受光的边缘。

02 选择"喷枪柔边圆 300"笔刷在人物左手的手肘处刷出光源散射的感觉，再使用"排点"笔刷画出一些小光点。

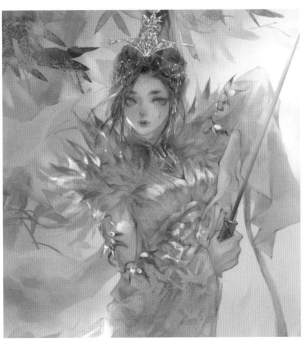
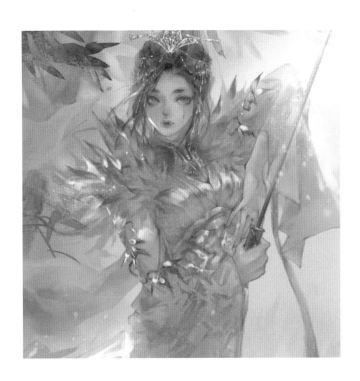

03 可以添加一个"曲线"调整图层，对画面的明暗进行微调。至此，绘制完成。

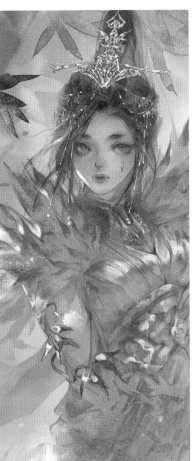
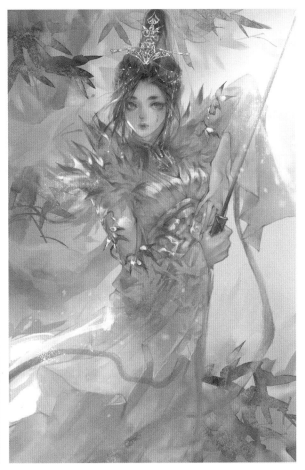

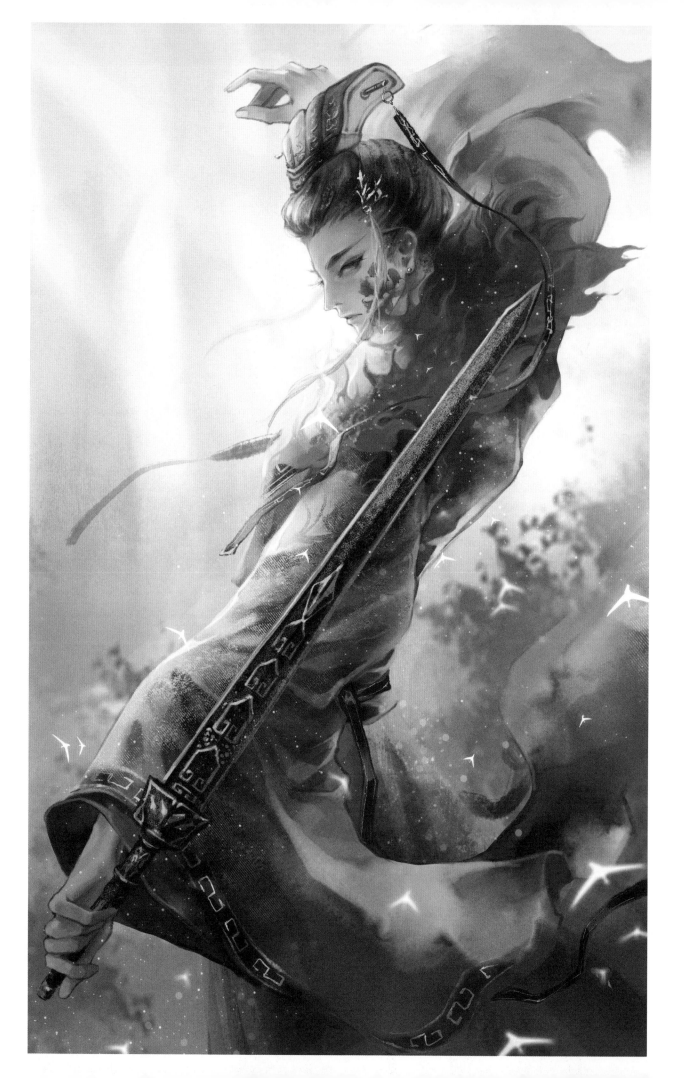

1.3 沐尘

❀ | 信阳毛尖拟人

　　他是春秋时期的翩翩公子，手持长剑，头戴高冠。信阳毛尖又称豫毛峰，属绿茶类，是中国十大名茶之一。信阳毛尖的特征主要是茶叶形状细长且两头比较尖，因此人物就定成锋芒毕露的男性，并且手里拿着锋利的长剑。信阳市比较有名的人物有春秋四公子之一的春申君，所以在服设方面参考了他的形象，并且在脸上加入了信阳有名的牡丹花纹饰。

❀ 绘制分析

要点： 人物形象与茶叶特征吻合，人物形象的设计感。

元素： 信阳牡丹花、春秋战国时期的服饰和剑器。

笔刷

柔边上色　　细勾线　　喷枪柔边圆300　　水边

渲染水痕　　金勾线　　布纹4　　噪点橡皮擦

干燥笔　　细节刻画1　　硬2

绘制流程图

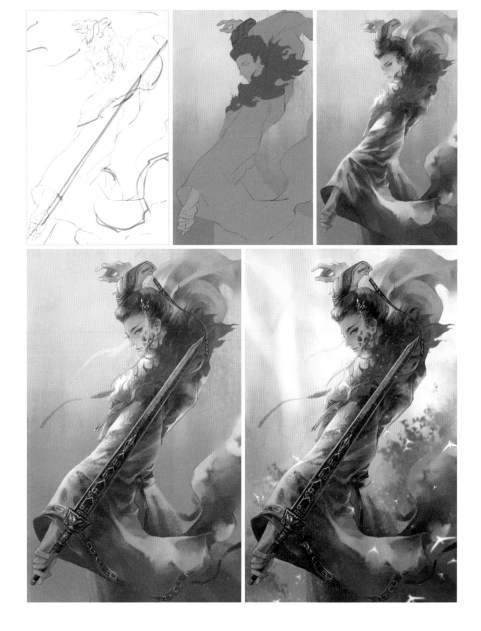

❀ 绘制线稿

01 绘制草稿。本例设定的人物是一位舞剑的男性，在画草稿时要注意人物的动态。绘制时采用了S形的构图，以增强画面的灵动感。同时，将人物动作设计为回眸，增强了画面的动感。

02 在草稿的基础上用整洁的线条画出线稿。如果在画长线时存在困难，可以用接线的手法，尽量不要留下毛糙的边缘线。这张图的线稿处理得很简单，重点是突出人物动态，其余细节可以在上色过程中慢慢完成。

• 小贴士 •

在设计回眸姿态时，一般会将人物设计为看向其后方，形成动态的延伸。

❀ 铺大色块

在线稿完成后进行基础配色。根据人物肢体的前后关系，一般对脸、躯干、手臂、头发和衣服进行分层。根据信阳毛尖的茶汤色和要表现的春秋贵公子的感觉，本例主要采用青绿色作为主色，为了加强明暗对比感，可在暗部加入紫色，在亮部加入暖灰色。

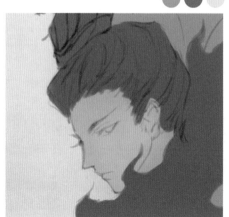

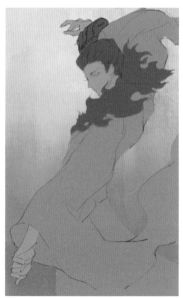

· 面部

　　新建一个图层并选择"柔边上色"笔刷，在明暗交界部分刷一层薄薄的暖色调，然后加深上下眼皮、眼角等面部阴影部分，再用亮一点的颜色涂抹受光面。选择"细勾线"笔刷，整理人物的脸部轮廓、眉毛形状。强调受光面的形状，并在眼角、卧蚕、鼻孔和嘴角等处添加一点深色。

· 头发

　　根据光源来向，保留画面左边的头发亮部，加深中间部分。同时，受环境光的影响，画面右边的头发会反射出一点绿色。用"渲染水痕"笔刷画上明暗关系。接着用"细勾线"笔刷沿着头发走向，画出人物头发的穿插关系，注意线与线之间不要平行。这里的颜色可以用画面中已有的颜色来表现。

· 服装

01 因为毛尖茶叶本身覆盖着一层绒毛，所以在设计人物时也加入了许多绒毛的元素。人物的大毛领就体现了这一点，给人物带来叱咤风云的霸气感。用"喷枪柔边圆 300"笔刷根据光源来晕染颜色，受光面偏暖黄，暗面偏紫黑色，毛领的外边缘有外光，不用画得太暗。

· 小贴士

　　处理男性头发时要注意外轮廓的表现，不能直接画成圆形。

02 进一步强化明暗细节，设置亮面图层混合模式为"叠加"模式，设置暗面图层混合模式为"正片叠底"。整体颜色处理好后，在色块与色块交界的边缘画出绒毛的形状，完善毛领细节。

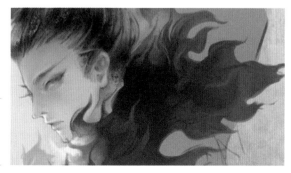

· 小贴士

　　在表现毛绒质感时，采用了类似火焰的形状去表现，增强奇幻感。读者在画各类材质的时候，也不用过于追求真实感，应以画面效果为主。

03 接下来塑造人物的衣服。使用"水边"笔刷画衣服，并刻意制造了一些水痕感。在腋窝、腰部、肘部等布料的凹陷处用深一些的颜色，在靠近边缘的地方用亮色，在反光处可添加一些淡紫色。

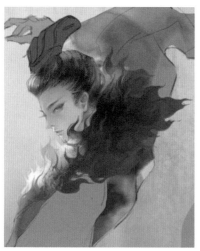

04 基本颜色画好后，用"渲染水痕"笔刷刻画褶皱的形状，一般用三角形表示褶皱。右边的袖子在画面后方，所以要降低颜色的饱和度，并使其接近环境色，可用灰绿色绘制，显得画面前后分明。

05 刻画人物的手部。由于男性的关节非常明显，因此在手部关节转折处的颜色要刻画得明显一些。用深红色晕染一下手掌和指尖，然后用"细勾线"笔刷整理轮廓，手指之间的交界处可以用高饱和度的红色勾勒。

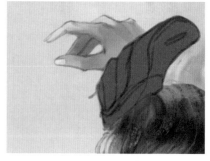

06 根据人物的朝向，人物头冠上应体现亮度的变化，将这一变化刻画出来可增强其立体感。受光面可使用黄色，暗面可使用灰绿色，明暗交界处使用紫灰色。整理好轮廓，用"细勾线"笔刷勾画出亮黄色的花纹，并在花纹下用深色再描一遍，增加立体感。

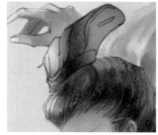
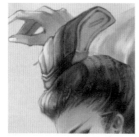
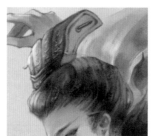
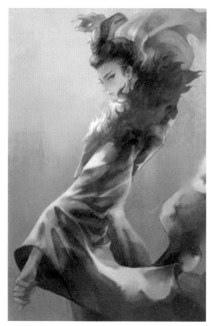

❀ 添加元素

• 中式金线刺绣

01 为了突出信阳毛尖的特征，采用了牡丹花图案。用黑色画出刺绣牡丹的剪影，在旁边加上云纹，用"金勾线"笔刷为花纹涂上颜色，用"查找边缘"滤镜叠上一层边。

02 用"布纹4"笔刷在袖子上绘制金色的布纹，用"金勾线"笔刷在袖口处绘制回字纹。在布料褶皱处，用"噪点橡皮擦"笔刷轻轻擦淡刚才画的花纹，使之与衣服自然融合。

• 饰品

01 男性的头饰不用过多，在鬓角处用金属叶子作为点缀即可。画出叶子的剪影，用"干燥笔"笔刷画出其立体感。

02 复制一个头饰图层并应用"查找边缘"滤镜，设置混合模式为"叠加"，丰富细节。用"细节刻画1"笔刷画出毛质流苏，并用"细勾线"笔刷画出细节。用相同的方法画出另一条流苏。

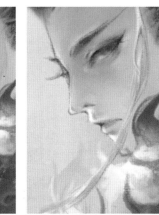

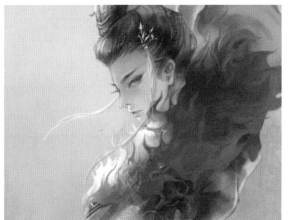

03 用"硬2"笔刷画出发带，注意表现发带的曲折感。然后用"金勾线"笔刷画出细节，注意在受光处加入金色，弯折进去的部分直接减淡，再用硬一点的"硬2"笔刷在发带下方用深一些的颜色画出厚度。用相同的方法画出腰带。

 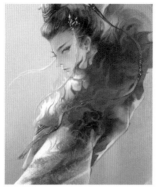

• 剑与牡丹纹饰

01 选择垂直对称模式▯，用"硬2"笔刷画出长剑的剪影，然后新建一个图层，用深土黄色画出对称的纹饰。

02 新建一个图层，设置混合模式为"正片叠底"，并用"干燥笔"笔刷在剑身的一半涂出暗面，再新建一个图层，设置混合模式为"线性减淡（添加）"，用相同的方法涂出亮面。合并剑的各个图层，按快捷键Ctrl＋T进入"自由变换"模式，调整剑的位置。

 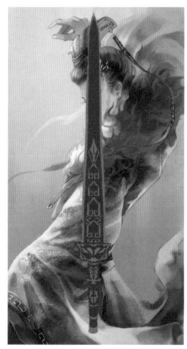 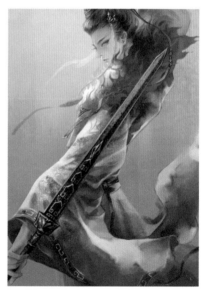

03 在人物的脸颊处加上牡丹。直接用"细勾线"笔画出牡丹的花瓣，为了有纹饰的感觉，只在深色部分的花瓣上涂上橘色，浅色花瓣不上色。继续用深红色加深花瓣与花瓣交接的位置，并勾勒一下花瓣的轮廓，这样花瓣的细节就绘制完成了。

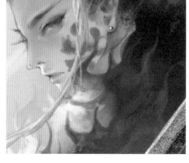 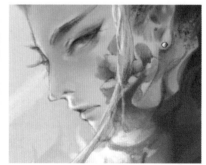

❀ 完善画面

01 完善一下画面背景和氛围。选择"喷枪柔边圆300"笔刷并画出背景中的树，以及树之间透出的光。在左上角画几道斜线，以营造光线射出的效果。

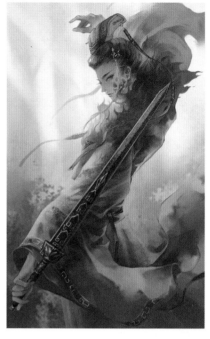

02 新建一个图层，设置混合模式为"叠加"，在受光处画出黄色的光，再分别添加"色彩平衡"和"可选颜色"调整图层，调整画面的整体颜色。

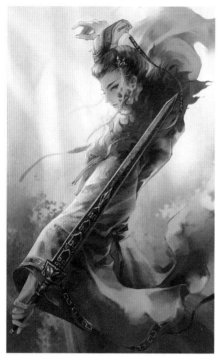

03 人物的脸部特别用暖光进行强调，突出画面重点。画上简单的飞鸟，可以添加"外发光"图层样式，让飞鸟身上发光。铺一层树叶，并应用"高斯模糊"滤镜，明确画面前后关系。至此，绘制完成。

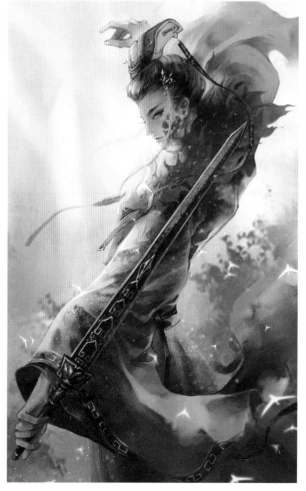

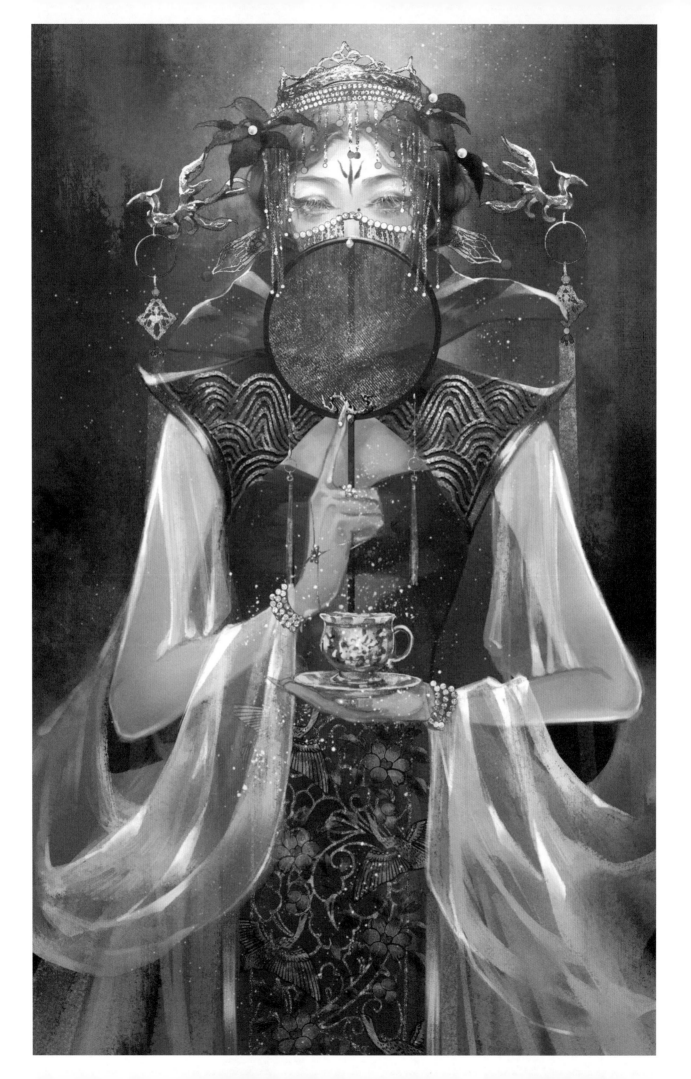

1.4 祁红

要点： 采用红色和金色搭配，突出人物高贵的气质。合理结合东方和西方服装的设计感。

元素： 西式古典礼服、欧式古典茶杯、皇冠、中式旗袍、团扇和刺绣。

笔刷

柔边上色	细勾线
渲染水痕	干燥笔
刻画	金勾线
硬边圆	珠子
布纹4	

绘制流程图

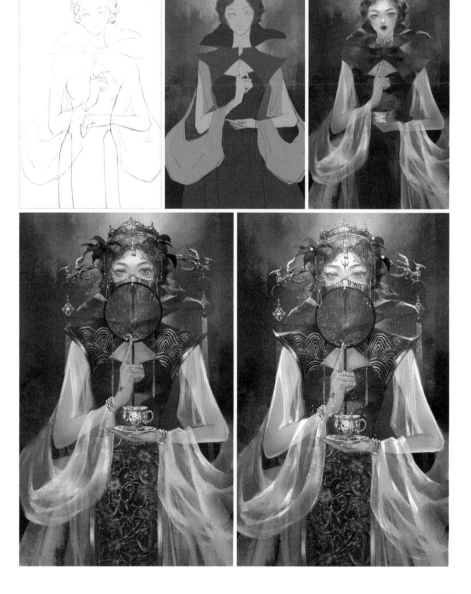

祁门红茶拟人

这是古时一位和平使者，她带着两国交流的使命远渡重洋，到达遥远的国度。在那里，她深受人们喜爱，被誉为"红茶女王"。祁门红茶是深受人们喜爱的茶叶，以它为灵感设计的人物既高贵又庄重，既华丽又威严。本例以祁门红茶的茶叶和茶汤的颜色作为角色的主色。

❀ 绘制线稿

01 绘制草稿。这是一个大气高贵的形象，因此采用了比较端庄的正面视角来表现，面部微微抬起，这样可以增加威严感。搭配服装和首饰时只要注意保持轮廓的合理性和节奏感即可。此外，增加了团扇以突出端庄感。

02 在草稿的基础上用整洁的线条画出线稿。如果画长线存在困难，可以采用接线的手法，尽量不要留下毛糙的边缘线。

• 小贴士 •

　　人物的衣领设计为倒三角的大翻领，可以让人物的剪影有一种由宽到窄，再由窄到宽的节奏感，这种节奏感会使构图更有趣味性。

❀ 铺大色块

　　在线稿完成后进行基础配色。根据人物肢体的前后关系，一般将脸部、躯干、手臂、头发和衣服分层。

 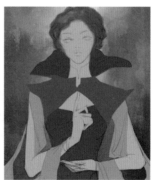 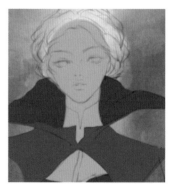

• 小贴士 •

　　红色、金色和棕色都属于暖色，所以搭配在一起会比较和谐。

❀ 绘制人物

· 面部

01 完成大致的颜色后塑造人物面部。新建一个图层，选择"柔边上色"笔刷从下巴开始轻扫出脸部颜色的渐变效果。加深上下眼皮、鼻子和嘴唇等的阴影部分，在颧骨部分轻轻由上往下扫出腮红，然后强调面部的亮面，接着刻画眉毛、眼眶和瞳孔，再刻画嘴唇，强调人物眼睛、嘴、鼻子等。

02 使用"细勾线"笔刷整理人物的脸部轮廓、眉毛形状，对眼睛、鼻子、嘴等的轮廓进一步深入刻画，加深一下内眼角、嘴角、卧蚕等部位，在脖子处涂抹添加阴影。

· 头发

根据头部体积细化头发，因为本例的光为顶光，所以由上到下按由浅到深的顺序表现明暗关系。用"渲染水痕"笔刷通过画Z字的方法涂一下卷发凹进去的部分，在头发的外轮廓加一点松散的发丝。

·小贴士·

这张人物是微卷的短发，处理方式比较简单，注意阴影部分采用画Z字的方式绘制。

· 服装

01 在细化人物服装时，按照从上往下的顺序画。先画翻领部分，用明确的形状画出即可。在领子外翻的转折部分加一点排线，既强调了领子的转折，又丰富了颜色。在领口交接的部分用椭圆形的形式画出褶皱，再轻轻擦淡一下褶皱尾部的边缘，营造虚实变化的感觉。

02 用低饱和度的颜色画出腰带的剪影，然后用含有颗粒的"干燥笔"笔刷表现出腰带的明暗关系，使腰带更有质感，再用

"细勾线"笔刷
画出腰带的轮
廓和转折。

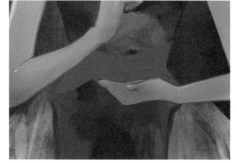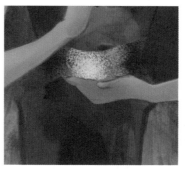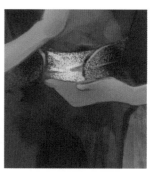

• 小贴士 •

在画金属的时候，底色用饱和度低的黄色来画，更容易体现出金属的质感。

03 用"刻画"笔刷按照纱的走势画出人物身上的轻纱，绘制时可以随意一点，不要完全涂满。用"细勾线"笔刷刻画褶皱。

• 小贴士 •

在绘制半透明质感的布料时，布料的堆叠处一般要进行加深。

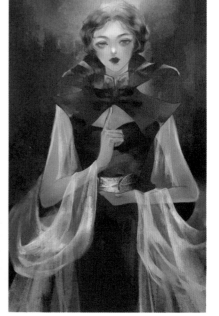

❀ 添加元素

• 中式花鸟刺绣

01 画出刺绣植物的剪影，这里主要参考了传统的花卉图案。为花朵添加颜色，并让其有渐变效果。画出叶子，并晕染出渐变效果，再用"细勾线"笔刷加上叶脉。

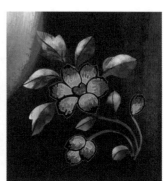

02 勾画出飞鸟的轮廓，并涂上底色。因为飞鸟羽毛的颜色很绚丽，所以可以用多种颜色进行渲染。在表现局部的小型刺绣时，不用纠结哪个部位应该是哪种颜色，随意涂抹即可。

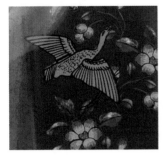 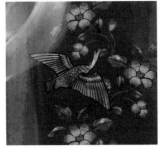

03 选择画好的花和鸟图层，复制一层后放至合适的位置，让花纹不要太呆板，再用"金勾线"笔刷画出底部的祥云即可。

· 王冠与金属装饰

01 画出王冠的剪影，这里与画腰带的方法相同，先用"干燥笔"笔刷表现出明暗关系，然后用"细勾线"笔刷画出王冠的细节。接着选择"硬边圆"笔刷并设置"间距"为120%，在王冠的下缘画出钻石边。用点涂的方式在钻石的剪影上随机点上暗部，注意不要全部涂满，这样就能保留钻石暗部的锋利的边缘。

02 画出树叶的剪影，然后晕染一下树叶的颜色。复制一层后应用"查找边缘"滤镜，设置图层的混合模式为"正片叠底"，给树叶加一层边缘。

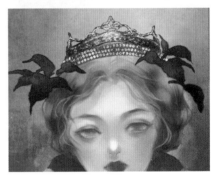

03 用"珠子"笔刷画出垂下的链子，用"硬边圆"笔刷画出小珠子作为点缀。然后在剪影上随机加上一些明暗变化。用"查找边缘"滤镜给链子添加一层边，可以设置图层的混合模式为"叠加"，再为链子补充一些细节。

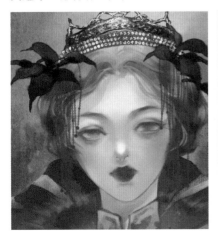 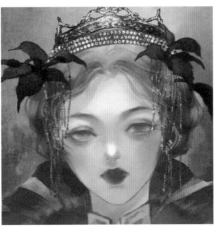 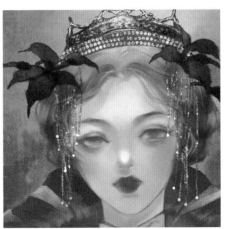

04 加入中式的凤簪，突出人物的贵气，绘制方法与前面配饰的画法是相似的。先画出剪影，再晕染明暗，并用"细勾线"笔刷画出局部细节，使用"查找边缘"滤镜加深轮廓。

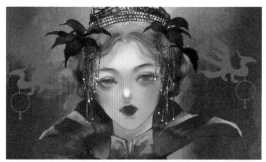

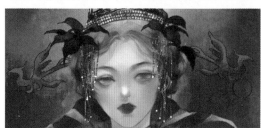

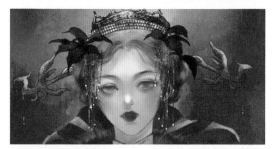

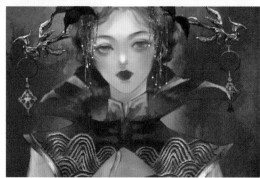

05 用相同的方法画出人物的面帘和额饰。在画金属流苏时，可以画出链子交错、疏密有致的样子，这样会使画面整体显得比较自然。

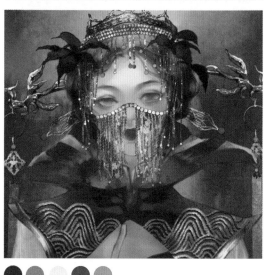

· 手链及团扇

01 为了与人物的王冠搭配，特别采用了简约大气的钻石手链作为装饰。选择"硬边圆"笔刷并设置"间距"为120%，画出手链的剪影。运用点涂的方法随机表现手链的明暗关系，并应用"查找边缘"滤镜。

02 画出一个圆形，并按快捷键Alt＋Delete为圆形填充颜色，设置"不透明度"为50%。按住Ctrl键并单击图层，执行"编辑>描边"命令，设置"宽度"为5像素，为扇面增加一个边框。在扇面的下方用"矩形选框工具"▢▢画出扇柄。

03 选择"布纹4"笔刷，为扇面添加一些纹理。用前面提到的绘制配饰技法画上扇头和扇尾的固定装置，画出一条抽象的龙。

• **小贴士** •

　　在画布纹的时候，可以设置画笔的模式为"线性减淡（添加）"，这样笔触重叠的部分颜色会很好看。读者也可以多尝试其他画笔模式，可能会产生不一样的美感。

04 给扇子画上流苏，可以把流苏当作一个圆柱体来画，画好后加入一些细长的线条，以丰富细节。画好一边的流苏后，按快捷键Ctrl＋J，复制一个到另一侧，团扇就画好了。

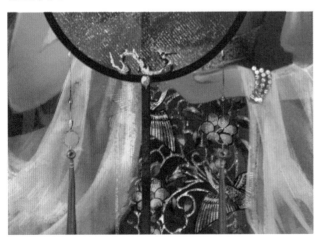 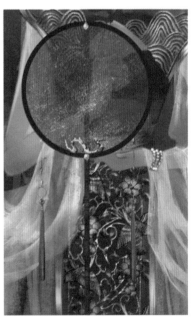

• **小贴士** •

　　团扇是本案例中的关键部分，它起到了定位的作用，同时又突出了人物的东方特色。对于这种重要的画面构成元素，要尽量画得细致一些。

- **金杯**

01 金杯的塑造方法跟金属首饰的基本相同，用低饱和度的颜色画出剪影，用深褐色画暗面，亮黄色画亮面，并加深明暗交界线。为了增加色彩，可以在反光部分加入冷色作为点缀。应用"添加杂色"滤镜，给金杯加上一层杂色，表现金属质感。

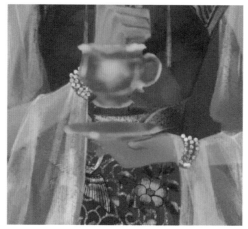

02 用"细勾线"笔刷画上高光部分，并在边缘勾一圈反光线，加深边缘的转折处，使明暗对比更加明确。在杯体上随机点出雕刻的花纹，不需要太具体，注意明暗关系的处理。

·小贴士·

金属的高光即使再亮也不建议用最亮的白色来画，务必注意控制色彩倾向，画面才会更加自然。

- **其他装饰**

在创作时，可以根据自己的喜好给人物设计一些小装饰。例如，在垫肩上加中式的海浪纹，手上加配套的戒指和手链，这样可以增强画面的趣味性。

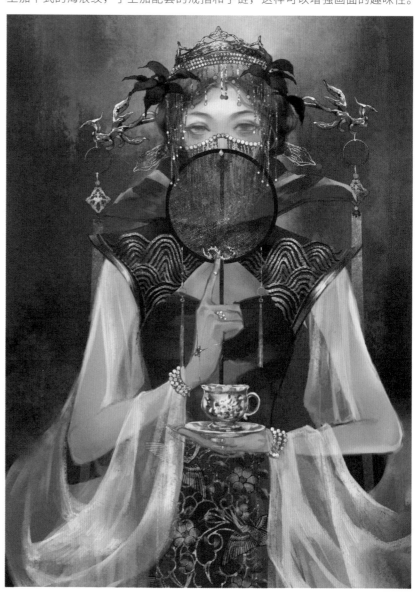

❀ 完善画面

01 强调一下画面光影。光从上方来,主要照亮的是人物的额头、手臂上方等部分。先刻画一下人物的眼部细节,再刻画被光线照亮的睫毛部分。

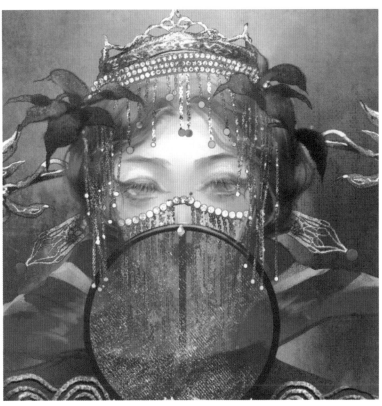

02 提亮手臂上的轻纱,注意提亮部分的形状为三角形。

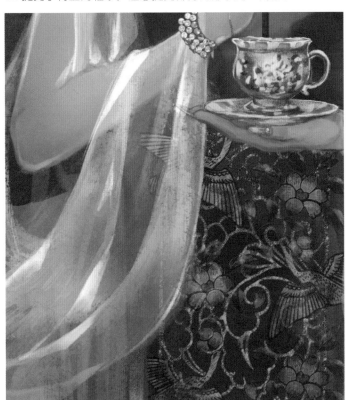

03 在金杯和人物脸部周围添加一些光点效果，以丰富细节。至此，绘制完成。

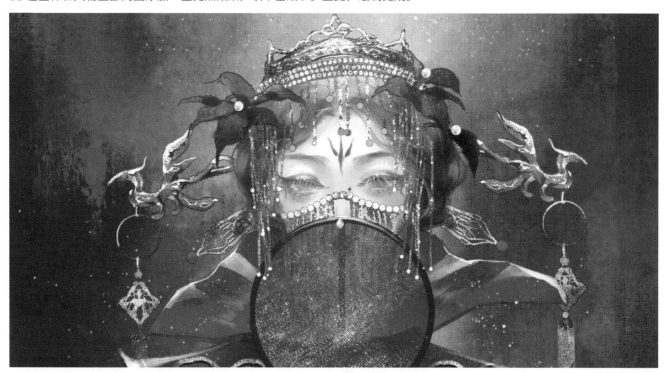

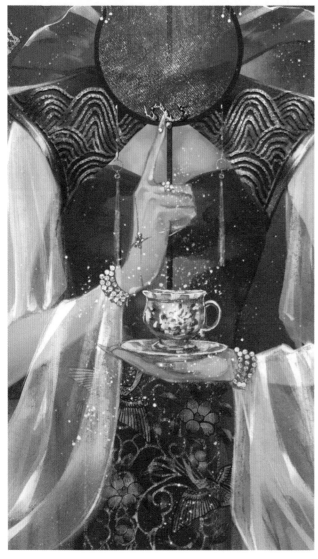

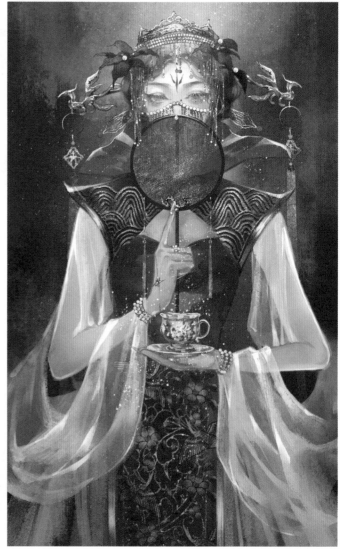

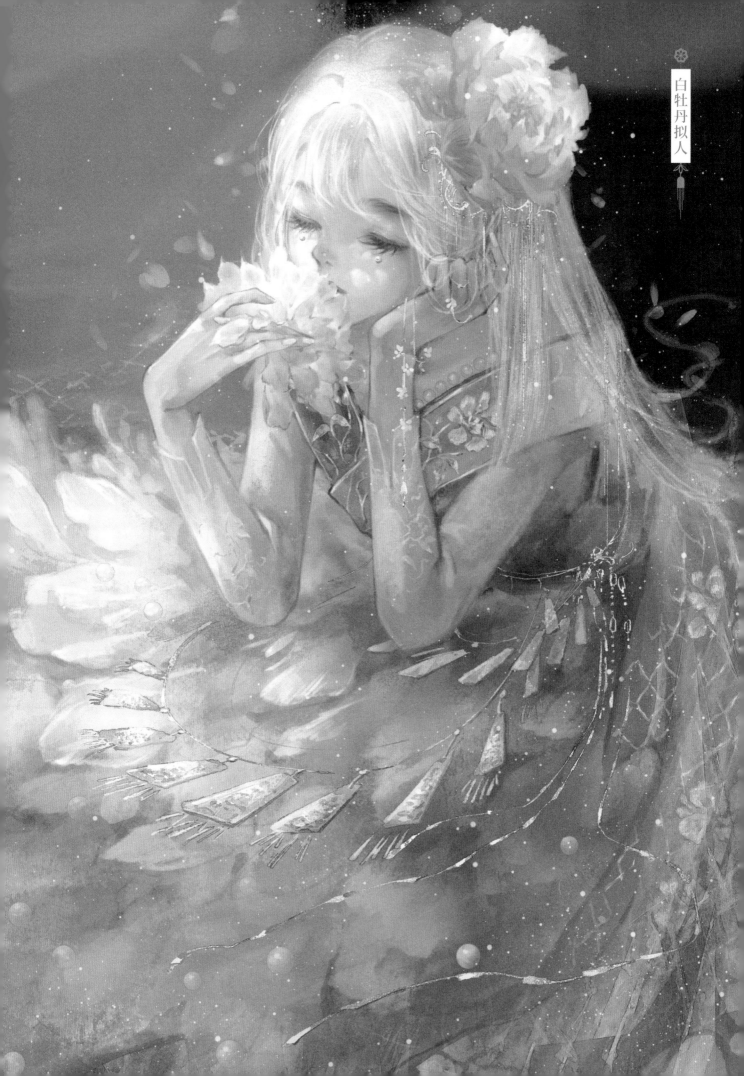

白牡丹拟人

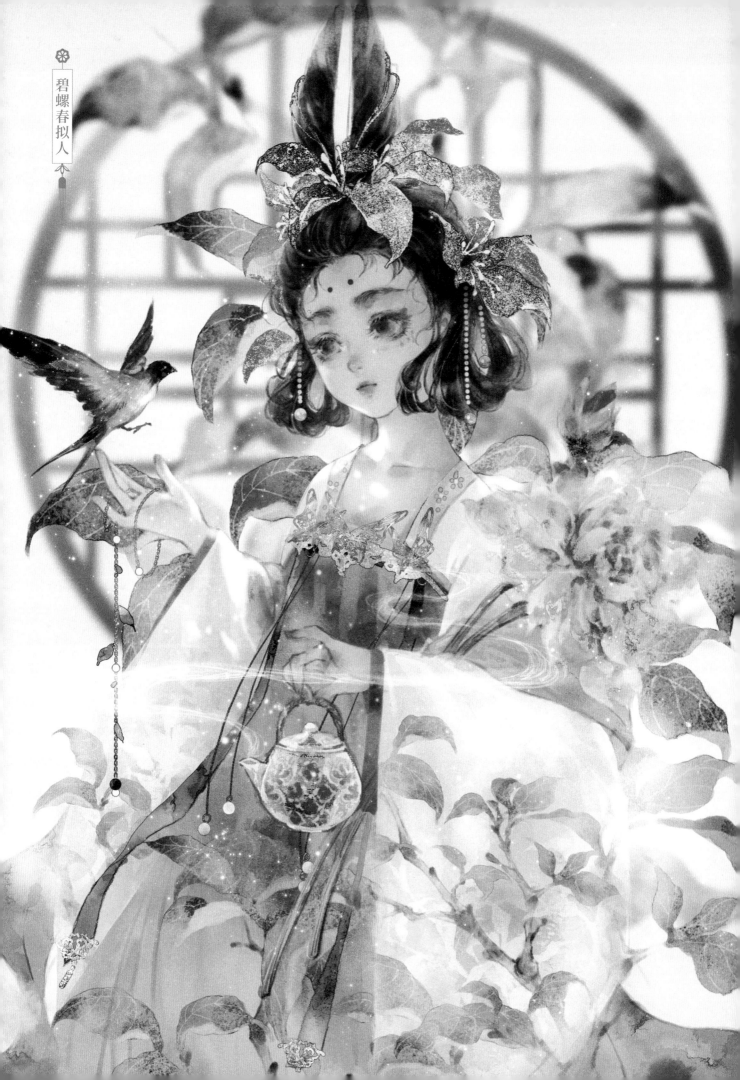

碧螺春拟人

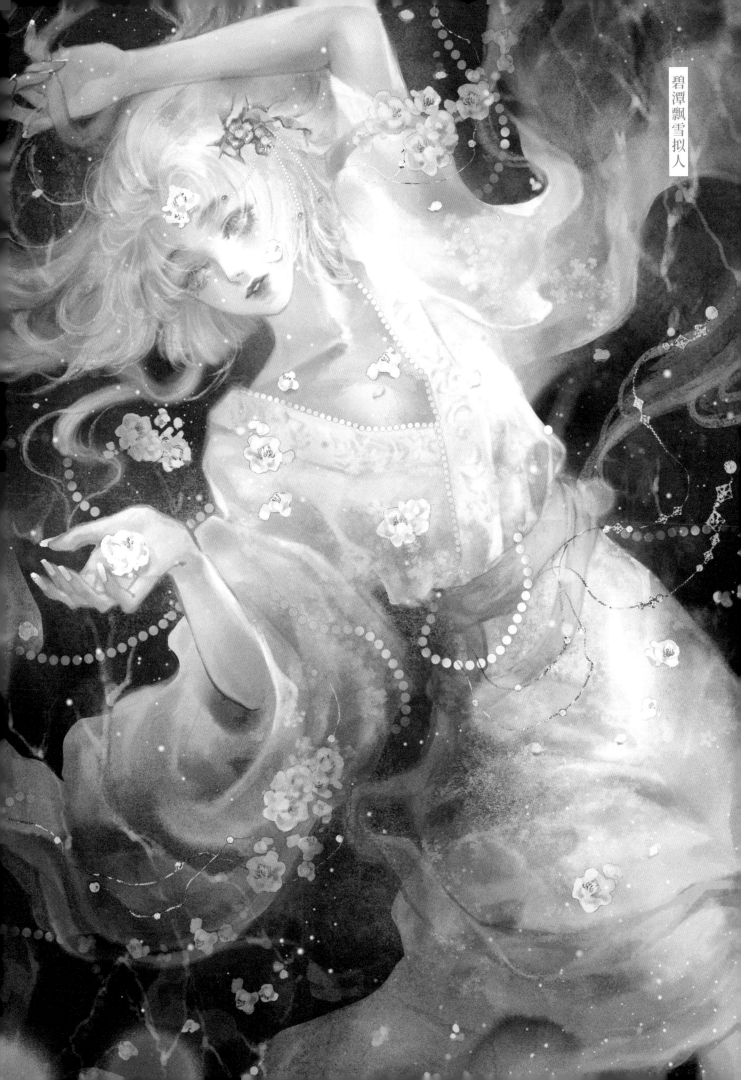

碧潭飘雪拟人

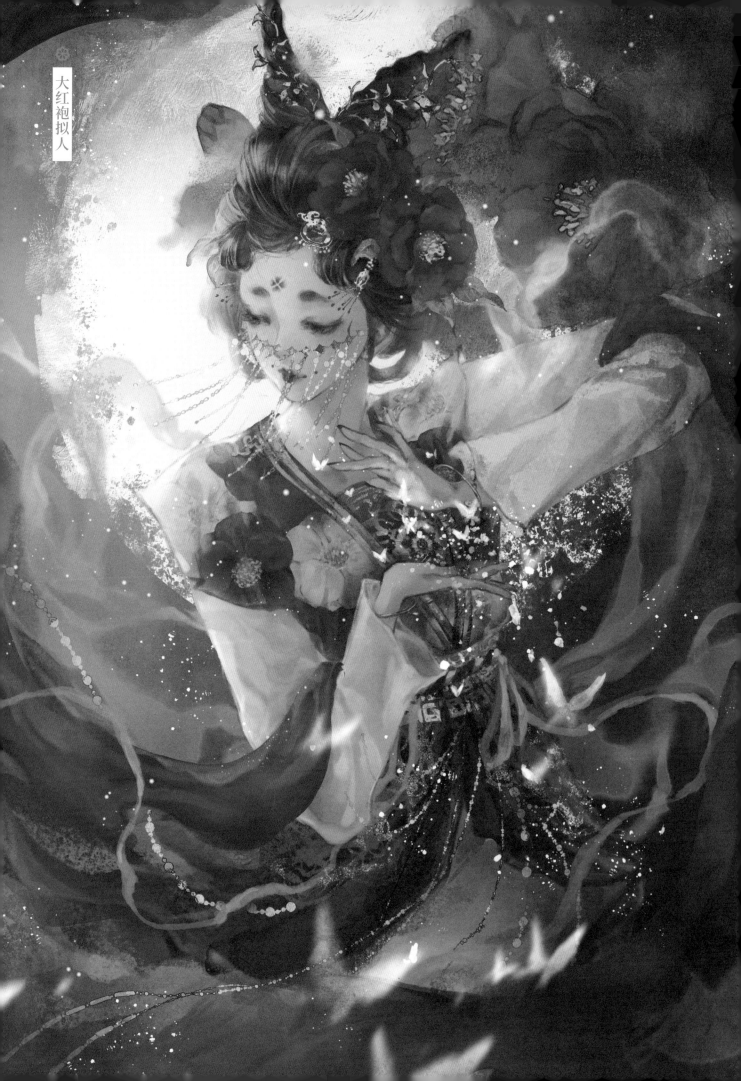
大红袍拟人

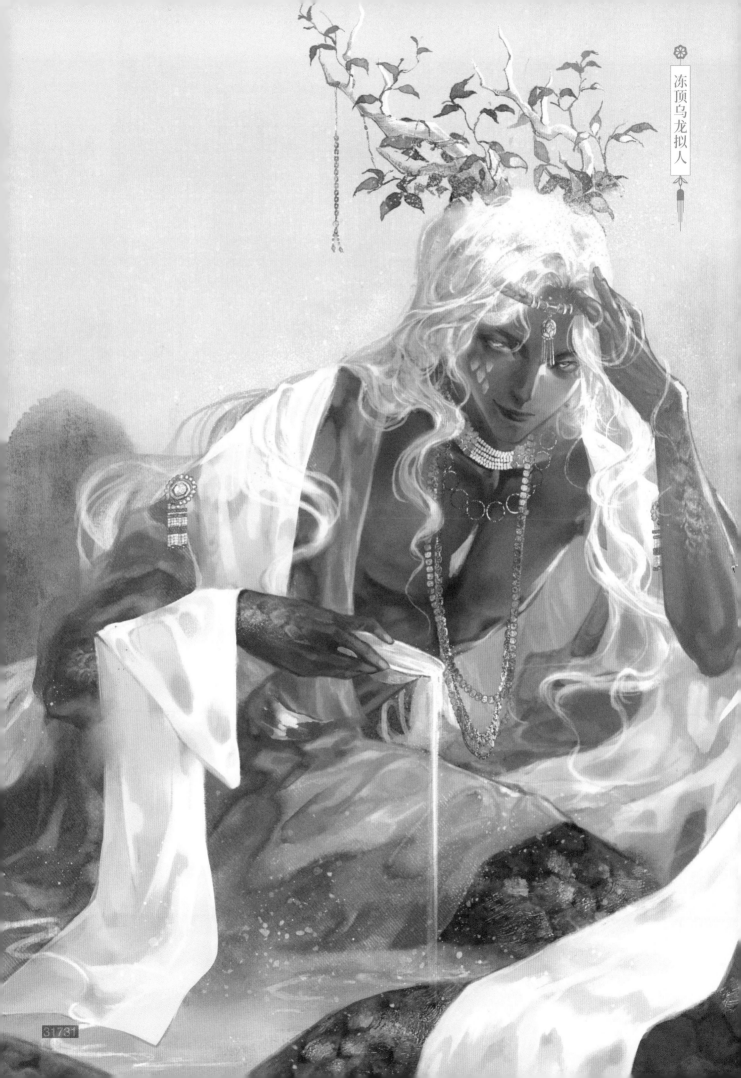

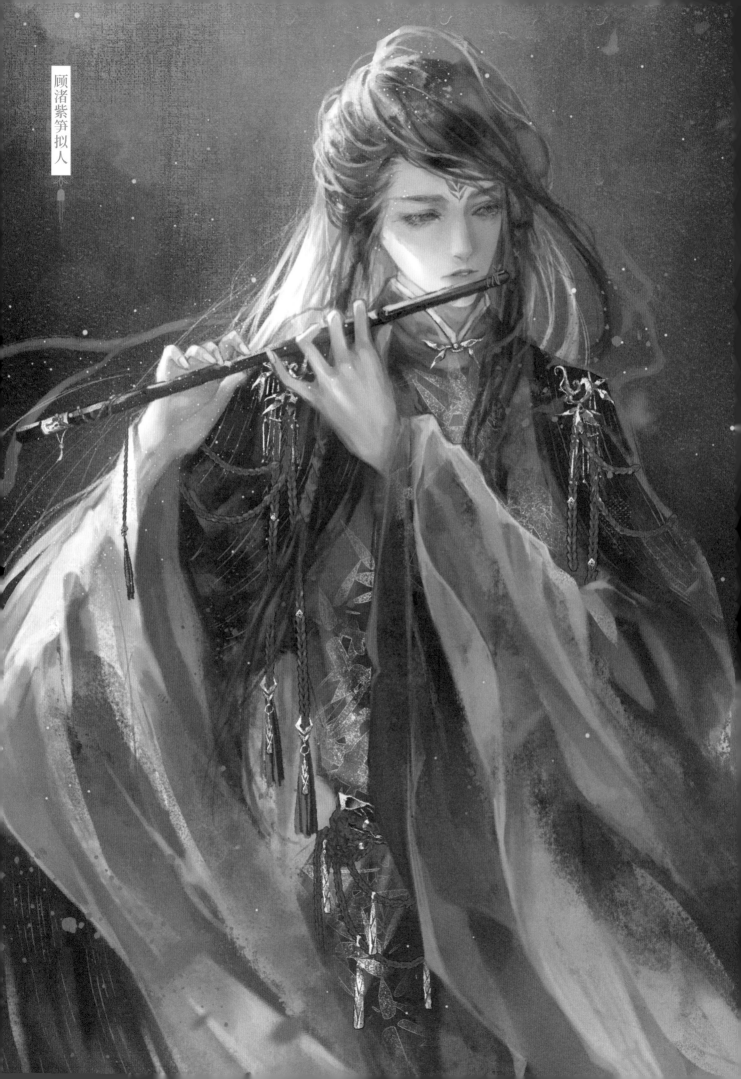

顾渚紫笋拟人

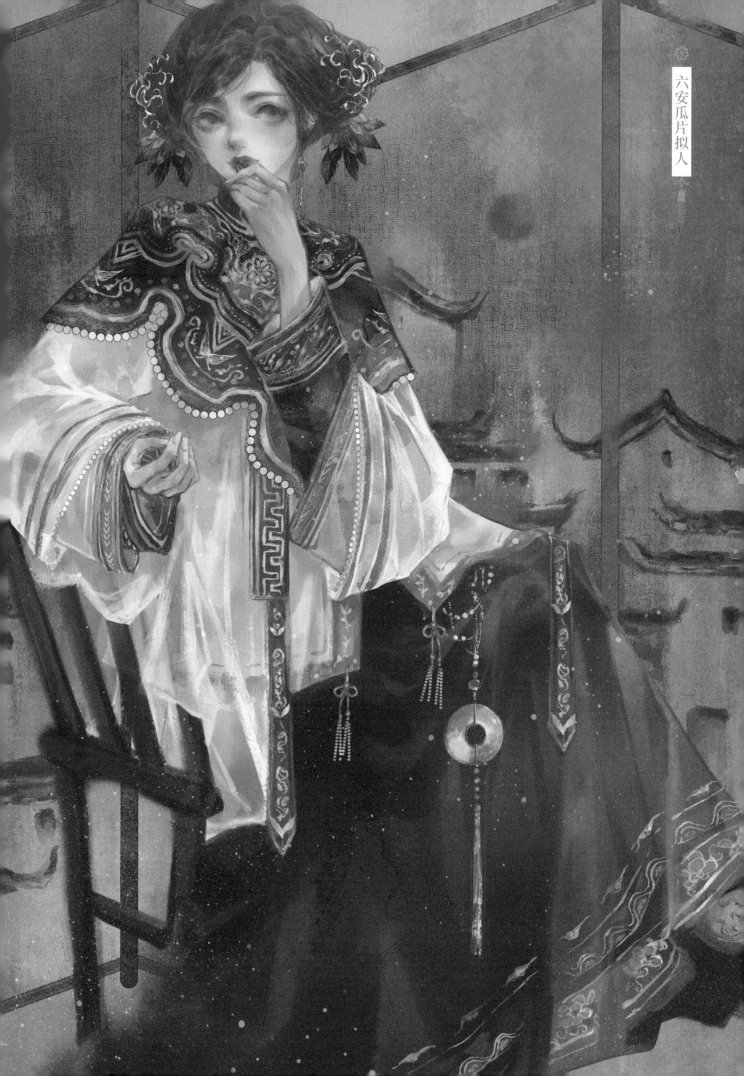

六安瓜片拟人

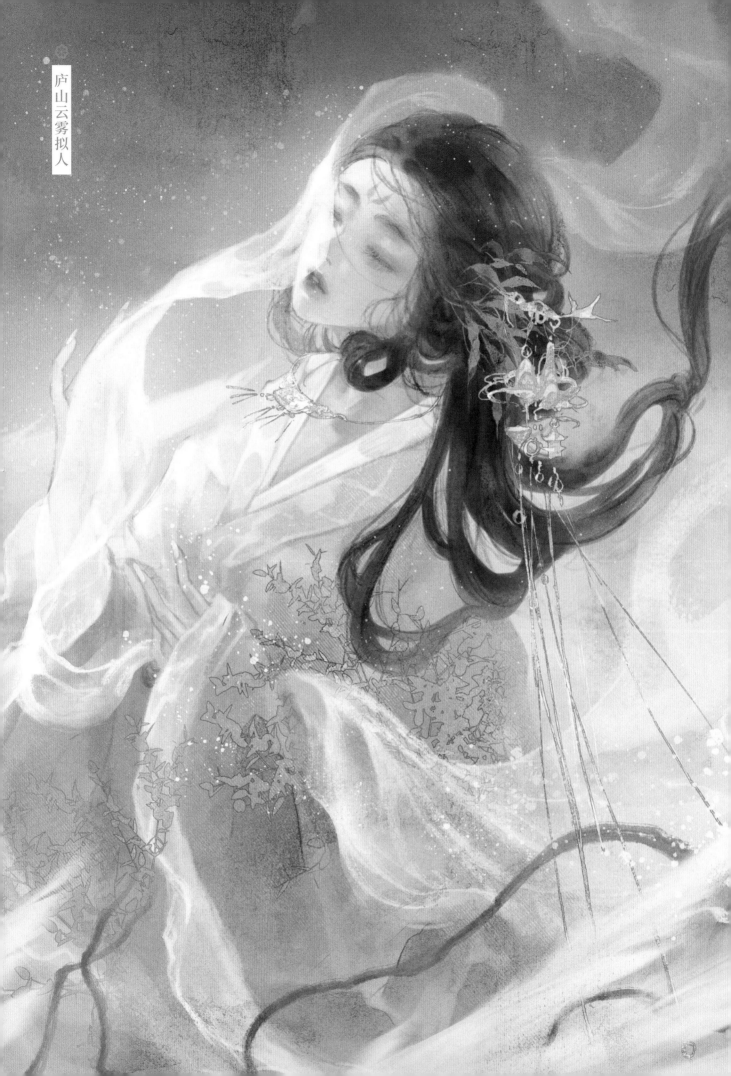
庐山云雾拟人

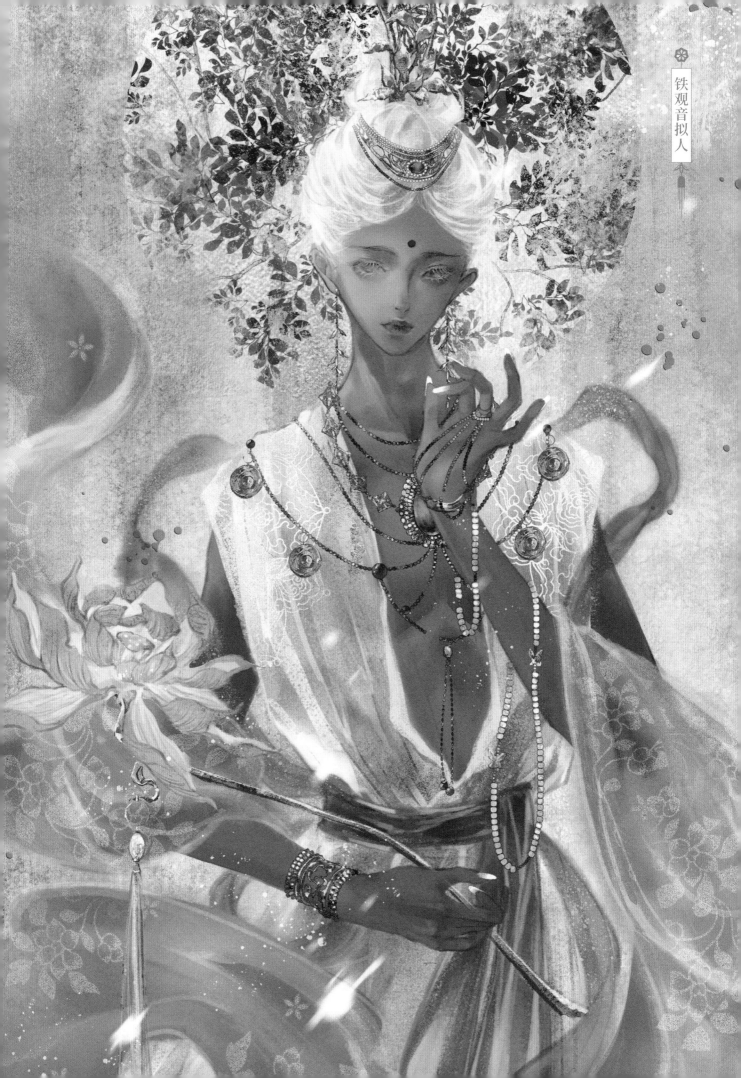

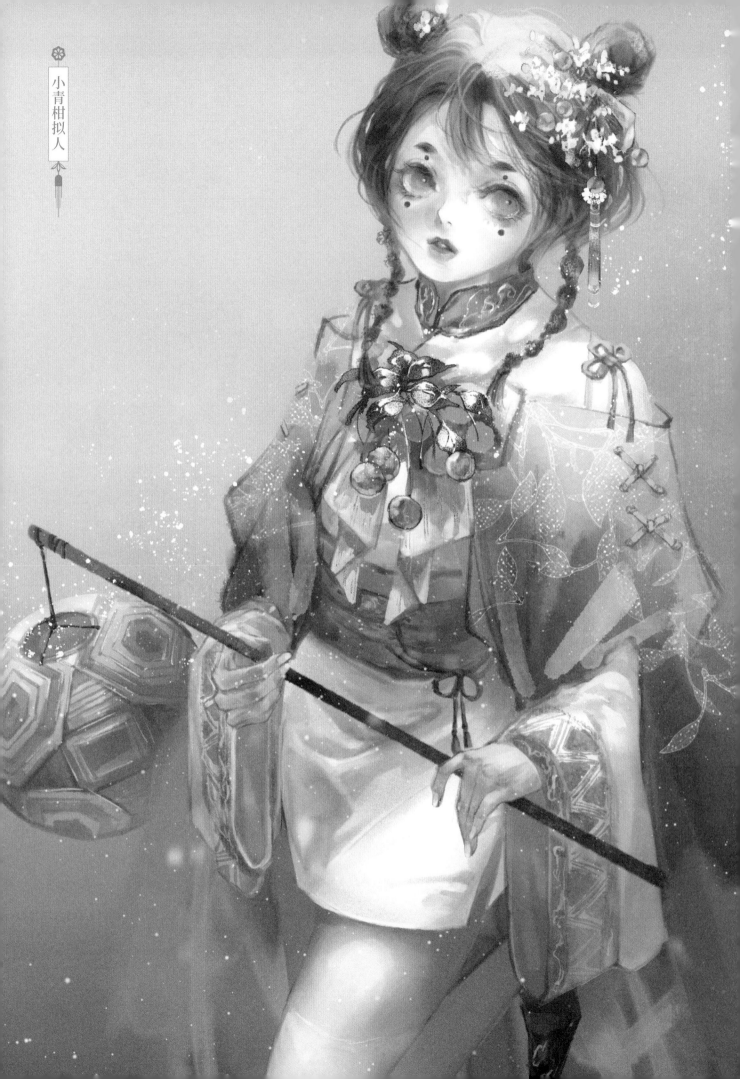

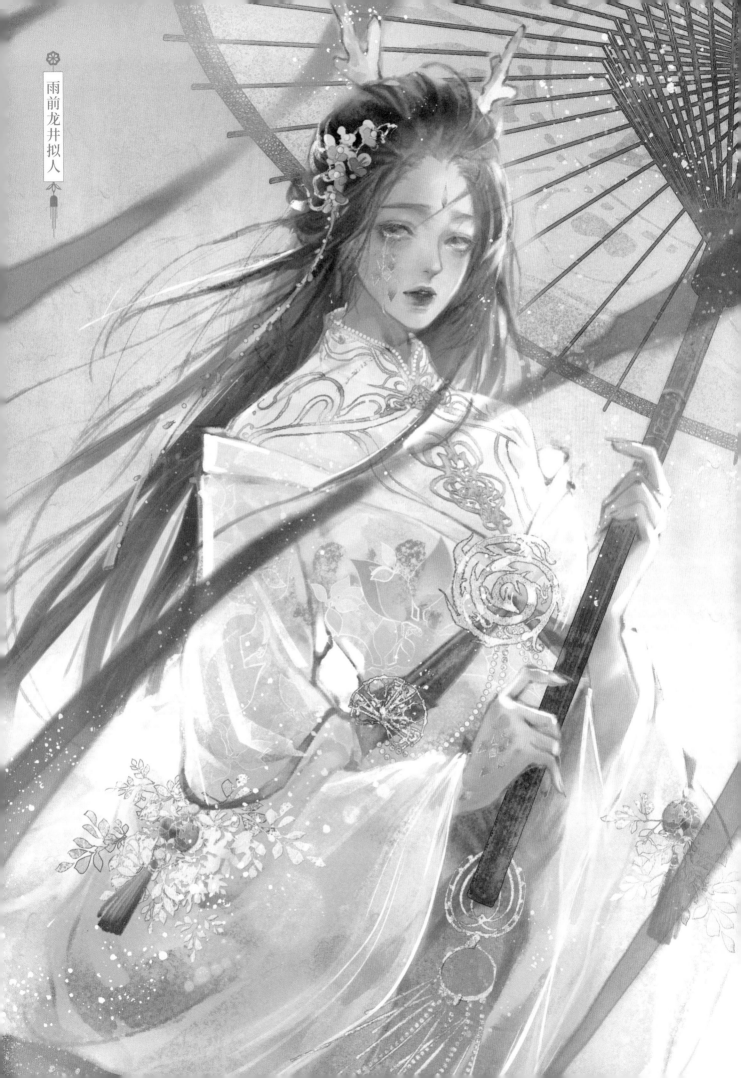

雨前龙井拟人

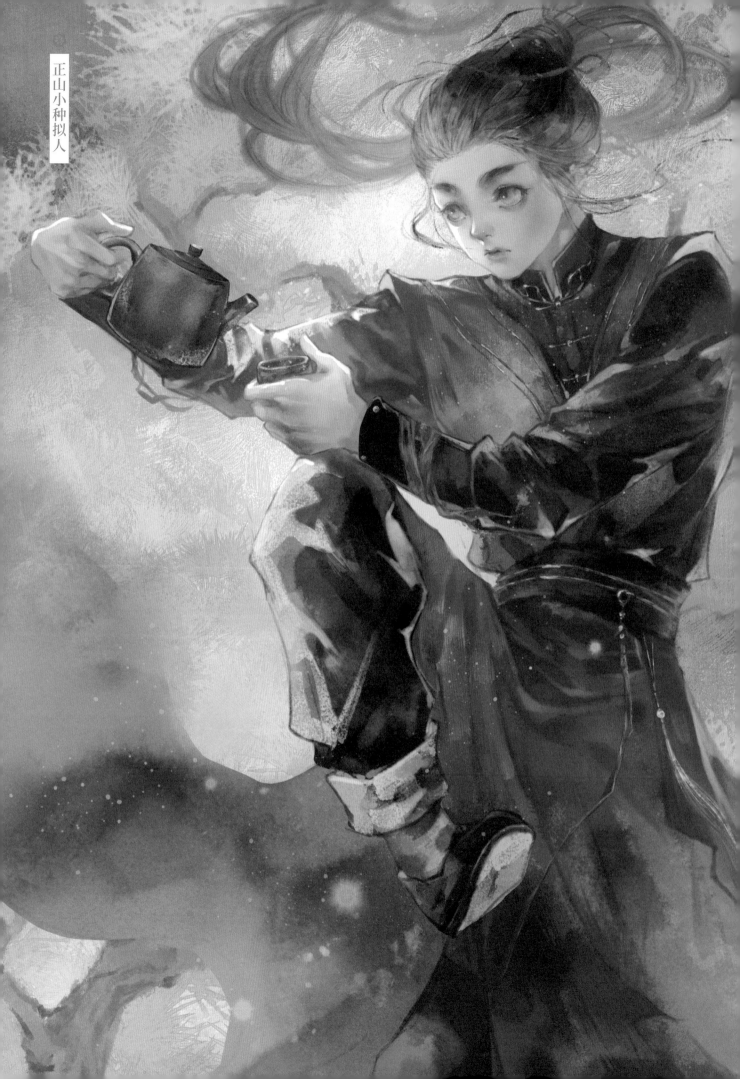

正山小种拟人

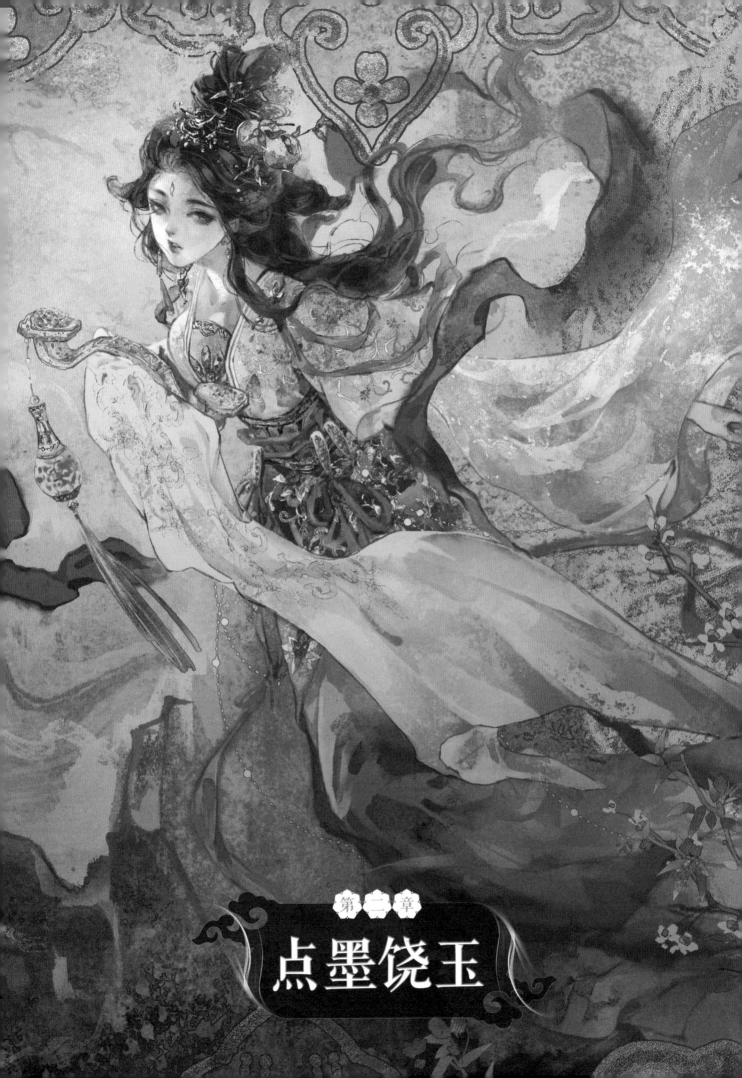

第二章

点墨饶玉

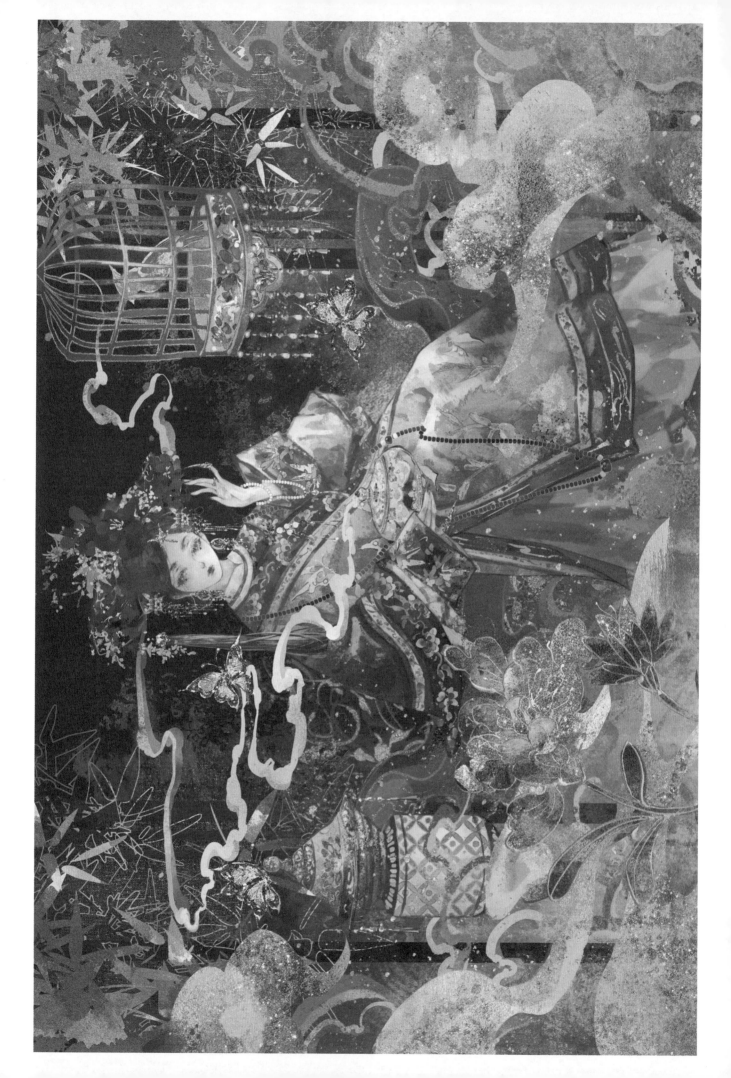

2.1 蓝珐

珐琅彩瓷器拟人

一位身着蓝色花蝶单袍的清宫少女斜倚榻上，周围香烟袅袅，彩蝶翩翩。珐琅彩瓷起源于清代，所以本例设计的拟人形象为清宫美人的形象。本例装饰以蝴蝶为主要元素，加以珐琅彩花朵和各种器物辅助，流金溢彩、华贵庄重。

绘制分析

要点： 金箔元素的绘制，清宫服饰与花、蝶元素的搭配。

元素： 珐琅彩瓷、清宫服饰及古典装饰。

笔刷

细勾线

渲染水痕

铺色1

喷枪柔边圆 300

刻画

噪点橡皮擦

硬2

铺色2

细节刻画1

金勾线

水边

珠子

干燥笔

竹叶

绘制流程图

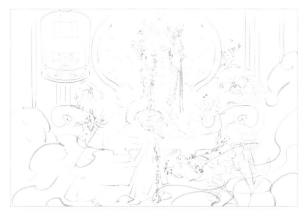

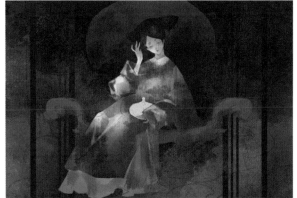

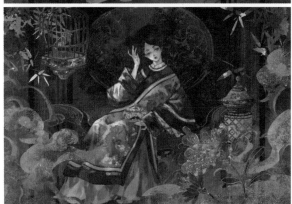

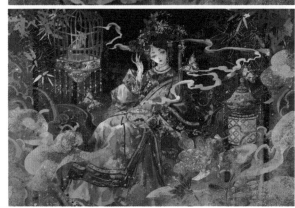

❀ 绘制线稿

01 本例人物设计为斜靠在矮榻上的慵懒姿态，周围是各装饰元素。为了增强跃动感，增加了祥云进行点缀。

02 用"细勾线"笔刷勾勒出人物、祥云、鸟笼、香炉和宫灯等元素，然后再加上花朵等装饰。

❀ 铺大色块

01 本例主色较丰富。用"渲染水痕"笔刷在下半部分涂一下，表现斑驳感，然后用"矩形选框工具"[□]在画面两边画出长条状以增强设计感，再画出中间的矮榻。

02 分别为人物的皮肤、头发、外袍和里衣填上底色，再填上珐琅彩香炉的底色。

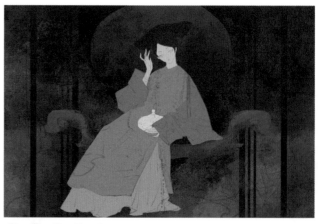

03 用"铺色1"笔刷刷出衣服的暗面和亮面，然后画出衣服的深色边缘，再涂出脸部右上角的阴影部分，并渲染五官。

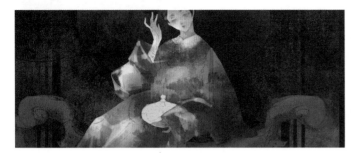

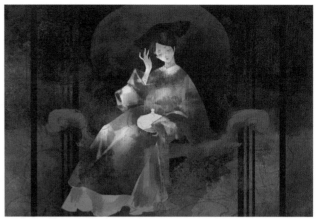

✿ 绘制人物

· 面部

　　由于人物的头是向左下倾斜的，为了便于刻画，可以按住R键旋转图像，将头部方向调正。用"铺色1"笔刷丰富人物脸部的暗面，并在眉头和眼窝等处涂一下。新建一个图层，设置混合模式为"柔光"，用"喷枪柔边圆 300"笔刷从左下往

右上轻扫脸部的亮面。选择"细勾线"笔刷，勾勒出脸部轮廓和五官细节。完成后按住R键旋转，将图像调回原位。

· 服装和手部

01 用"刻画"笔刷画出衣服上的褶皱，然后用"渲染水痕"笔刷画出下摆处的花纹。复制一层并应用"查找边缘"滤镜，设置混合模式为"叠加"，以表现衣服的质感。合并两个图层后再复制一层，再应用"查找边缘"滤镜，设置混合模式为"差值"，制造出随机的颜色变化效果。用"噪点橡皮擦"笔刷适当擦淡不需要的部分，鎏金印花就完成了。

02 用"细节刻画1"笔刷画出人物衣领和袖口，注意暗面和亮面的区分，然后刻画衣服的轮廓。

03 表现出手部的明暗关系，然后选择"细勾线"笔刷刻画手部的轮廓。

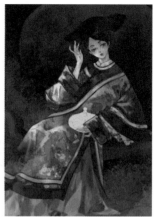

❀ 添加环境装饰

· 祥云

01 用"硬2"笔刷画出祥云的大致样子，然后用"铺色2"笔刷表现出祥云的渐变效果。

02 选择祥云图层，使用"油漆桶工具" ◇ 为图层填充一层金箔纹理。复制一层并应用"查找边缘"滤镜，再设置混合模式为"叠加"，使金色表面更有质感。

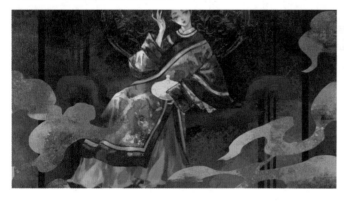

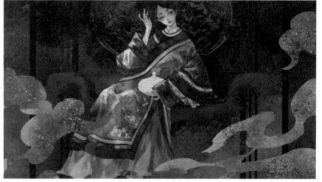

03 用"细节刻画1"笔刷画出祥云内部的细节，在绘制时需要注意线条粗细的变化。在画好的祥云背后新建一个图层，用"细节刻画1"笔刷画出细一点的云纹轮廓，与前面的祥云图案形成明显的粗细对比。

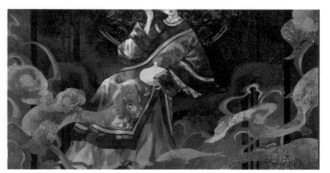

- **珐琅彩宫灯**

01 选择"硬2"笔刷并设置为垂直对称模式，画出宫灯剪影，然后在剪影内部画出金属部分和灯罩部分。新建一个图层，设置混合模式为"正片叠底"，用"铺色1"笔刷画出暗面。

02 用"细节刻画1"笔刷画出金属部分的细节。在画灯罩的花纹时，可以用"硬2"笔刷画好一个菱形图案，再通过复制并粘贴的方法组成完整的图案。

03 用"细节刻画1"笔刷画出宫灯上的芙蓉花，再将画好的宫灯拖曳到祥云图层下方，让画面更有层次感。

- **珐琅彩鸟笼**

用"硬2"笔刷画出鸟笼的剪影，再吸取蓝色涂抹下方。新建一个图层，设置混合模式为"正片叠底"，用"铺色2"笔刷画出鸟笼的暗面。然后用"硬2"笔刷画出鸟笼下方芙蓉花的图案，再画出小鸟，用"金勾线"笔刷描一下小鸟的边缘。

- **珐琅彩香炉**

用"水边"笔刷画出香炉，然后用"细节刻画1"笔刷随意画出香炉的大致样子。复制该图层并应用"查找边缘"滤镜，然后设置混合模式为"叠加"，细化图案边缘，再用"金勾线"笔刷勾画出香炉的金属细节。

- **掐丝珐琅彩芙蓉**

01 用"金勾线"笔刷勾画出掐丝珐琅彩芙蓉的边缘，然后用"铺色1"笔刷轻扫，再用"铺色2"笔刷在周围加一点渐变效果。新建一个图层，设置混合模式为"叠加"，用"喷枪柔边圆300"笔刷扫出花心部分。

02 用"硬2"笔刷涂出需展现金箔质感的部分，然后用"油漆桶工具"🪣填充一层金箔纹理，接着复制"金箔"纹理图层并应用"查找边缘"滤镜，再设置混合模式为"叠加"。合并图层，应用"查找边缘"滤镜，并设置混合模式为"差值"，制造随机的色彩变化。

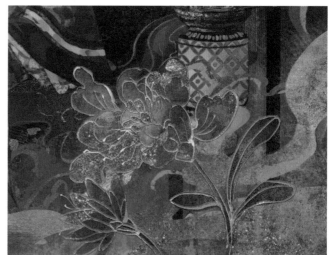

❈ 添加人物装饰

- **花冠旗头**

01 用"硬2"笔刷画出头饰上的金属花枝，再用"刻画"笔刷刻画暗面和高光。在"画笔设置"面板中勾选"颜色动态"，并设置"前景/背景抖动"的"控制"为"钢笔压力"，然后用点涂的方式画出芙蓉花瓣，注意手部力度的控制，然后点涂上层的花瓣。

02 用相同的方法画出紫色和蓝色的小碎花，并画出芙蓉花蕊。

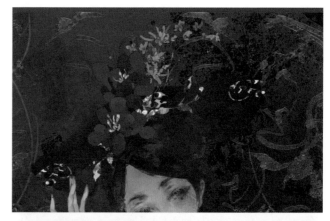

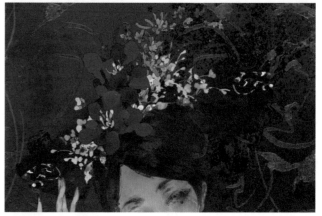

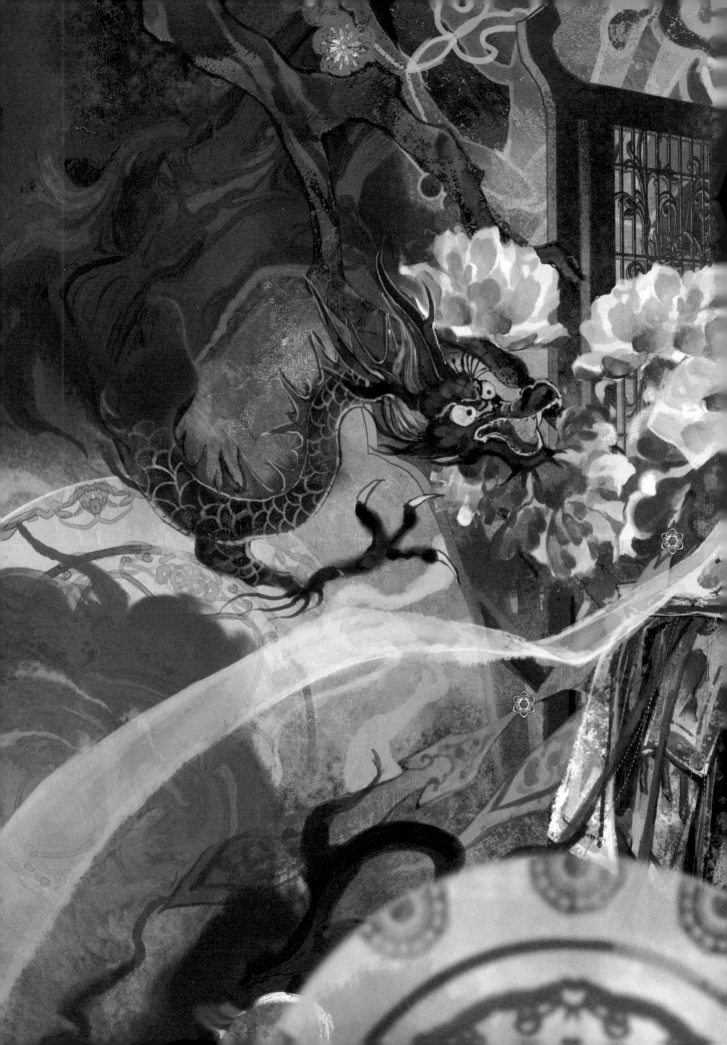

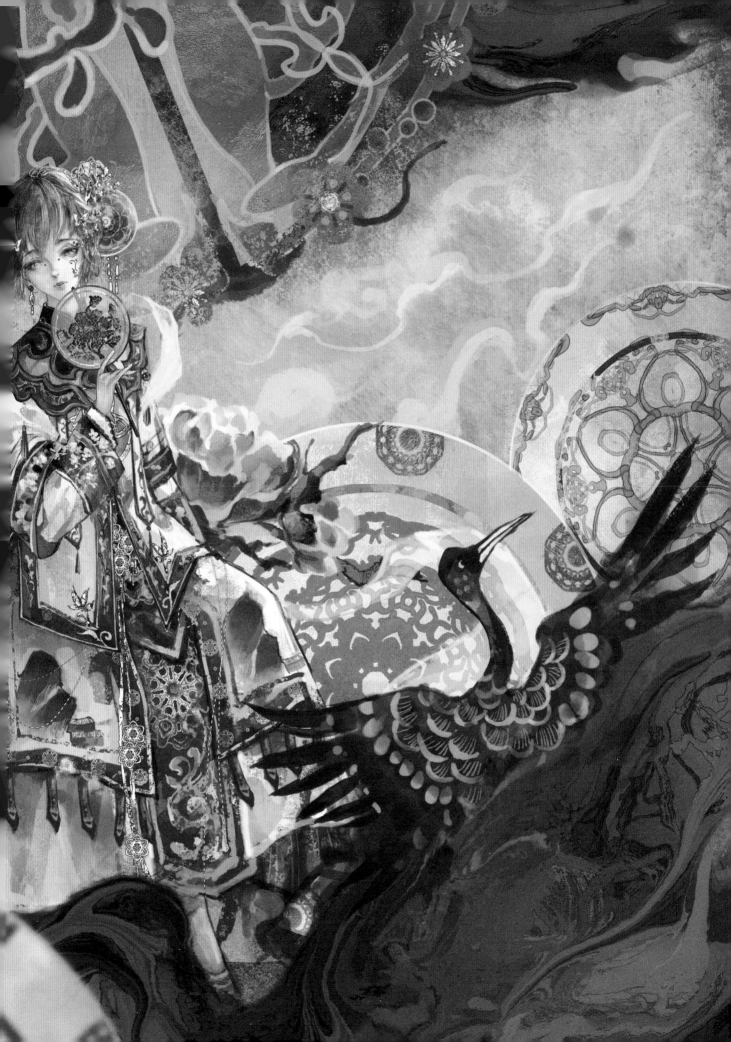

03 复制之前画的花并应用"查找边缘"滤镜，设置混合模式为"叠加"，以展现边缘的质感。用相同的方法丰富花冠上的绿叶和花朵。

04 用"硬2"笔刷画出蝴蝶发饰。设置笔刷的模式为"线性减淡（添加）"，画出蝴蝶发饰的金属流苏。

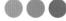

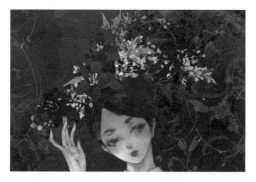

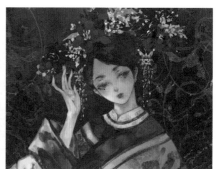

05 为了打破旗头两边的平衡，在旗头的右边加上了较大的流苏，注意表现出流苏丝线的交错关系。顺势画出耳饰，并用"查找边缘"滤镜添加水彩纹理。

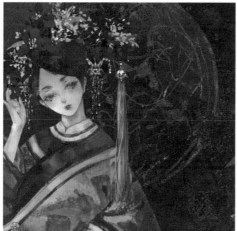
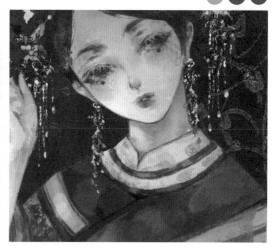

- **刺绣**

01 为了突出服装的精致感，画出领口和袖口的花纹装饰，在白边上加些小碎花。

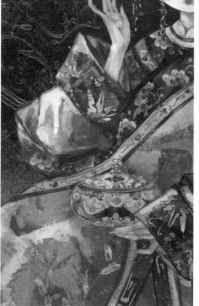

02 继续画出飞舞的蝴蝶，注意蝴蝶要排布得稀疏一点，与上下的花纹形成对比。

01 用"硬2"笔刷画出金制指套，然后画出高光，接着画出宝石和指环，注意指环有一定的厚度。画出人物的指甲，用"噪点橡皮擦"笔刷擦淡指甲根部，并点出高光。

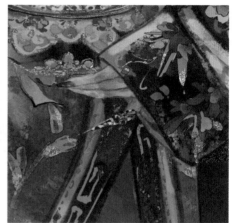

02 用"珠子"笔刷画出脖子上和手上的珠串，然后执行"编辑>描边"命令添加一层蓝色的边缘。在领口部分画上紫色小花。

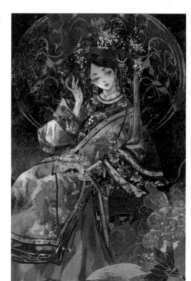

· 小贴士 ·

本例中的装饰是非常繁复的，为了让画面不杂乱，除了要在构图上下功夫，也要注意颜色的运用。尽量吸取画面中已经存在的颜色，形成相呼应的关系。

03 参考景泰蓝蝴蝶的样式，勾勒出蝴蝶的轮廓和花纹，再用"刻画"笔刷刷出金属质感。

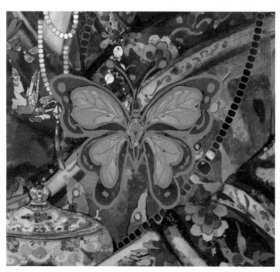

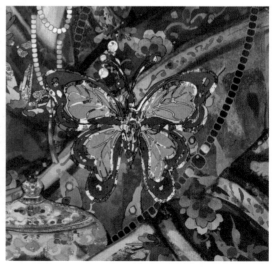

04 复制两只蝴蝶并调整蝴蝶的飞舞姿态，将其放在恰当的位置，然后在香炉的顶部画出烟雾。复制一层烟雾，并加上一层黄色的边缘，然后用"干燥笔"笔刷吸取画面的彩色进行晕染。用"竹叶"笔刷在画面左右两侧画上竹叶，并填充金箔纹理。复制一层并执行"编辑>描边"命令，保留竹叶的边缘，按快捷键Ctrl＋T，拖曳竹叶进行变形处理，使细节更丰富。

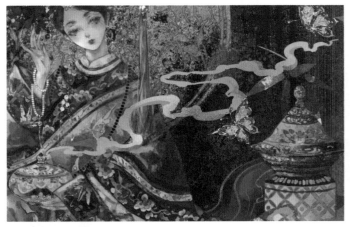

✿ 完善画面

01 新建一个"渐变映射"调整图层，为画面添加一个渐变效果。设置混合模式为"颜色"，"不透明度"为21%，调整一下画面整体颜色。

02 新建一个"曲线"调整图层，调整一下整体的明暗对比度，并调整其他细节。至此，绘制完成。

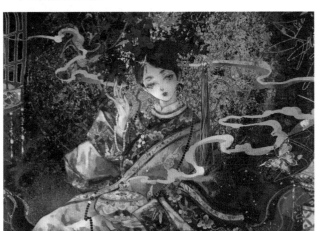

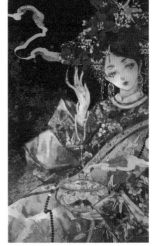

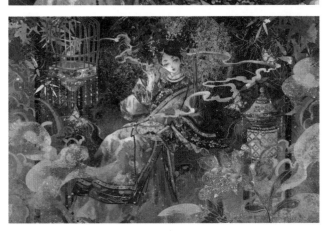

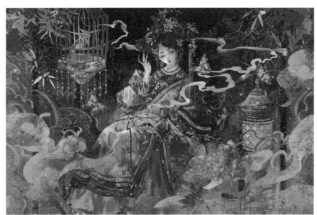

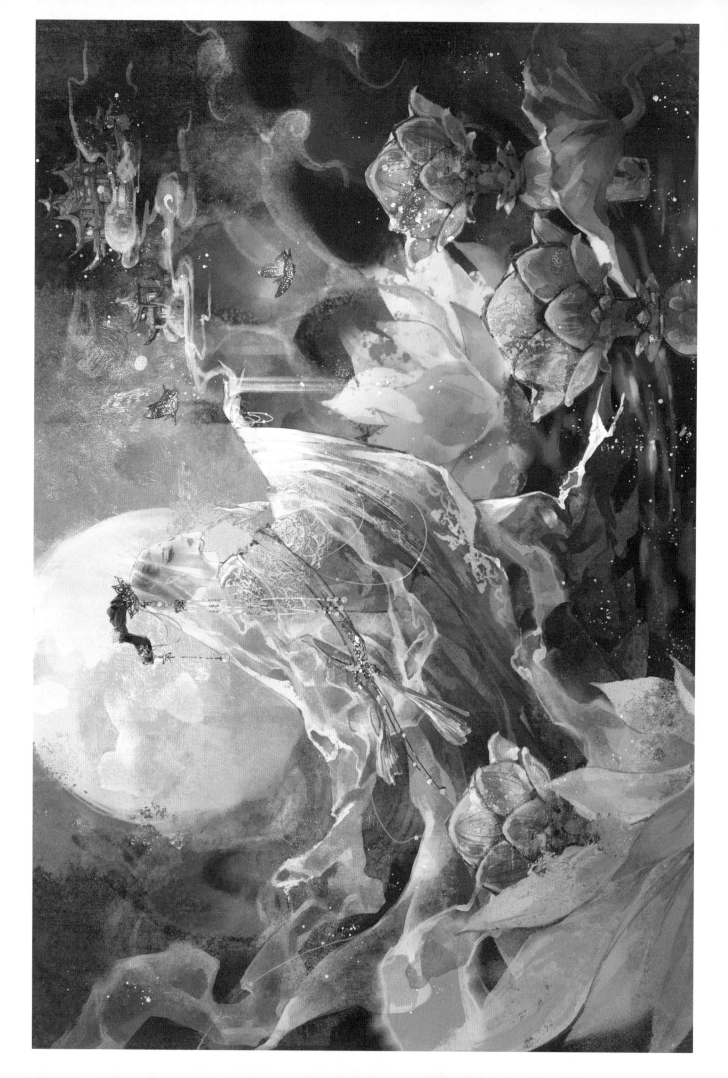

2.2

翠莲

❀ | 秘色瓷器拟人

　　唐代宫廷中的翠衣美人轻轻揭开神秘的面纱，"巧剜明月染春水，轻旋薄冰盛绿云"。本例中人物的发型参考了唐代流行的堕马髻，人物面附银沙，肩缠绶带。她伸手接过月宫流泻的水雾，在月光映照下神秘高洁，场景引人入胜。因为秘色瓷多采用莲花装饰，所以图中以莲花作为主要的背景和饰物元素。又因为秘色瓷多以色彩取胜，花纹繁复的设计很少见，所以饰物以简洁为主。

❀ 绘制分析

要点： 夜景氛围中人物光影的运用，用简单的饰品提升画面的质感。

元素： 翠衣、莲花等。

笔刷

细勾线

铺色1

渲染水痕

质感1

水边

底色

细节刻画1

涂抹 晕染

刻画

硬2

浓墨飞洒

噪点橡皮擦

排点

绘制流程图

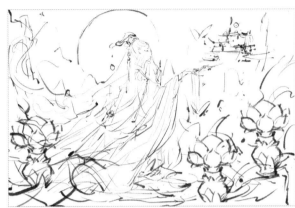

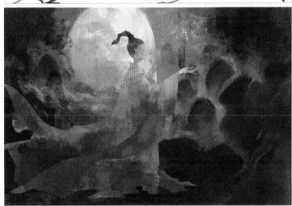

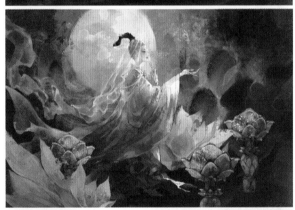

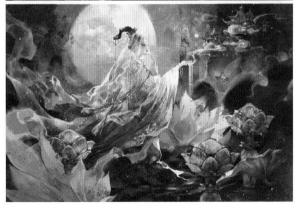

❀ 绘制线稿

01 由于想画出人物在接水雾的姿态，因此将其设定为跪姿。背景中有一轮明月，元素主要集中在画面下半部分。面纱、飘带、祥云和莲花灯构成两个C字，增强了画面的流动感。

02 用"细勾线"笔刷勾勒出人物的头部、手和衣服。

❀ 铺大色块

01 用"油漆桶工具"◇填充底色，然后用"铺色1"笔刷铺色。用"渲染水痕"笔刷进一步加深画面四周的阴影，设置图层混合模式为"正片叠底"。

02 选择"质感1"笔刷，设置模式为"线性减淡（添加）"，随机刷一下月亮所在位置，制造出微光的纹理。画面下方用"水边"笔刷涂出墨痕纹理，用"涂抹工具"◇轻轻抹一下部分边缘，使画面更有质感。用"铺色1"笔刷画出月亮的形状，月亮周围的云层亮部也要画出，再用"水边"笔刷吸取灰绿色并画出暗部的山峰。

03 隐藏背景图层。使用"底色"笔刷分别给人物的皮肤、头发、衣服填上底色，然后涂出面纱，设置图层的"不透明度"为60%。

04 用"铺色1"笔刷将浅色刷在衣服的亮面，然后用"渲染水痕"笔刷在布料明暗交界处点涂。复制一层并应用"查找边缘"滤镜，以表现水彩的质感。

❀ 绘制人物

· 五官

用"铺色1"笔刷刷出脸和脖子的阴影，然后轻扫脸颊和眼周，再画出嘴唇。选择"细勾线"笔刷画出眉毛和睫毛，然后画出额头的花钿，强调一下阴影部分。

· 头发

用"渲染水痕"笔刷画出头发，用点状笔触刷出头发的暗面。选择"细节刻画1"笔刷，画出发丝和鬓角。用"涂抹 晕染"笔刷点涂一下发髻部分边缘，制造水墨感。

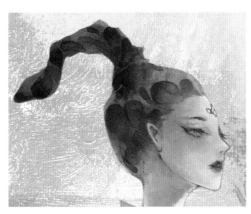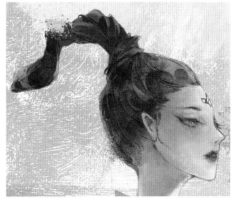

· 衣服

01 给衣服上色。用"刻画"笔刷顺着布料的走向画出袖子的褶皱，然后整理明暗交界部分的形状，再用"细勾线"笔刷勾画出袖子的轮廓。

02 刻画衣服背部和裙摆的褶皱。用"刻画"笔刷画出褶皱亮部的形状。在裙底布料堆积的部分画出亮部，注意形状要明确，这样才能表现出光线照射的效果。

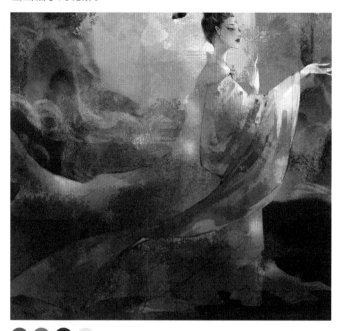

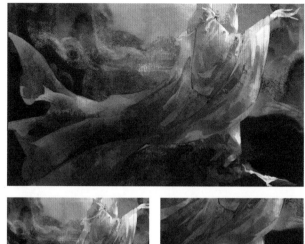

· 手部

01 用"刻画"笔刷在袖口的转折处和指缝画出阴影形状，然后用"铺色1"笔刷在指尖和关节处涂出颜色。

02 用"细勾线"笔刷勾勒出手部和袖口的轮廓，指缝的暗处用高饱和度的颜色强调一下。完成后用相同的方法画出另一只手。

· 面纱

用"铺色1"笔刷画出受光面面纱褶皱的形状，然后用"细节刻画1"笔刷整理好面纱的形状。

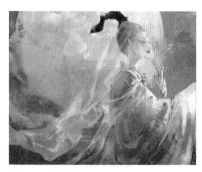

· 小贴士 ·

这里的面纱设计成了如烟似雾飘散的样子，长长的拖尾上的褶皱是蜿蜒曲折的。在画的时候要注意褶皱之间穿插交叠的情况。

❀ 添加元素 —————————————————

01 用"刻画"笔刷画出人物右边的莲花剪影，然后用"水边"笔刷晕染一下花心，接着用"细勾线"笔刷画出花心部分的花瓣，并吸取稍微深一点的颜色画出外层的花瓣，再稍微勾勒一下花瓣的形状。

02 使用相同的方法画出左下角的荷花，边缘处可以用"涂抹 晕染"笔刷晕染，制造水墨感。

03 选择"硬2"笔刷并使用垂直对称模式□画出莲花灯的剪影，再用"刻画"笔刷画出花瓣的阴影和亮部。新建一个图层，设置混合模式为"颜色减淡"，用"浓墨飞洒"笔刷为莲花灯加上一些粒子效果。用相同的方法画出其他莲花灯，注意所有花灯的前后遮挡关系。

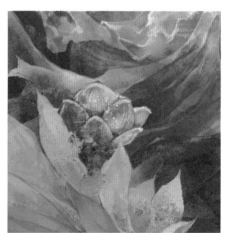

04 用"硬2"笔刷简单画出荷叶的形状,然后用"水边"笔刷晕染一下亮部,再用"细节刻画1"笔刷画出荷叶的细节。

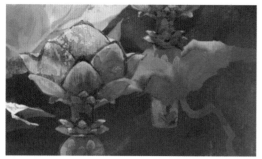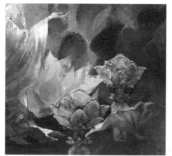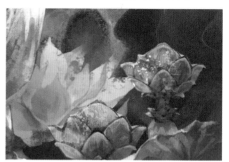

● ● ●

· **添加饰品**

01 用"硬2"笔刷画出荷花头饰,然后用"刻画"笔刷画出金属上的明暗关系,再应用"查找边缘"滤镜使头饰更有质感。将荷花头饰挪到合适位置,复制一层并拖曳至当前图层之下,并降低其明度,再调整透视关系。

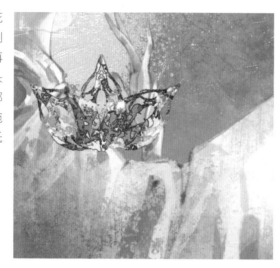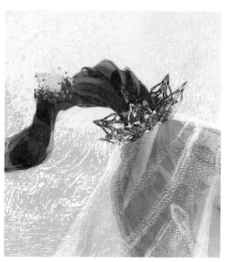

● ●

02 用"硬2"笔刷画出头饰剪影,然后用"刻画"笔刷画出纹理,继续用"硬2"笔刷画出圆珠,中间用金属装饰连接。

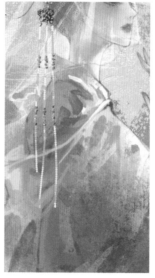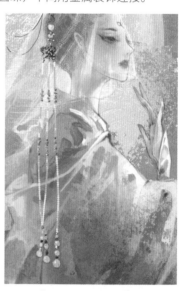

● ● ● ○

· **小贴士** ·

因为这张图中人物的装饰比较少,对饰品的精致度有比较高的要求,并且要富有变化,所以尝试用多种颜色和形状画出精细多变的饰品。

03 用"硬2"笔刷画出飘带的形状，然后用"细勾线"笔刷勾勒出轮廓，并画出流苏，再画出暖白色的珍珠装饰。

04 为了不增加颜色并保证画面的精致感，在衣服上添加了刺绣装饰。用"硬2"笔刷画出刺绣的花纹剪影。复制一层并置于当前图层之下，并降低图层的明度，制造出刺绣的立体感。使用相同的方法画出裙底的刺绣。接着，用"硬2"笔刷画出穗子。

 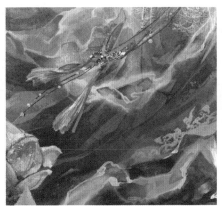 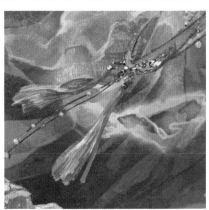

❀ 完善画面

01 用"细节刻画1"笔刷画出祥云，按住Shift键，在手部水雾流泻的部分画出垂线，再用"噪点橡皮擦"笔刷擦淡线的末端。

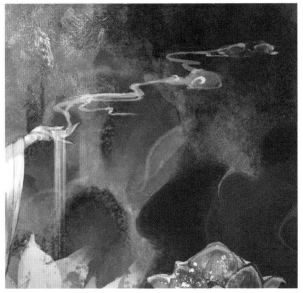 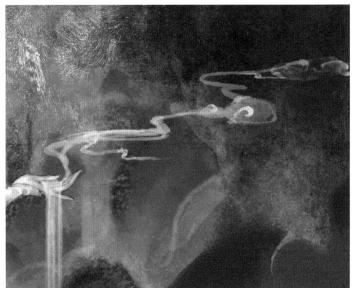

02 画出建筑的剪影，在窗户的部分加一点浅色，表示夜晚透出的亮光。复制一层并应用"查找边缘"滤镜，再设置混合模式为"叠加"，丰富细节。画出建筑底部的阴影，接着勾勒出屋檐的纹理及建筑的轮廓。调整到合适位置，选择"排点"笔刷并加上粒子效果。

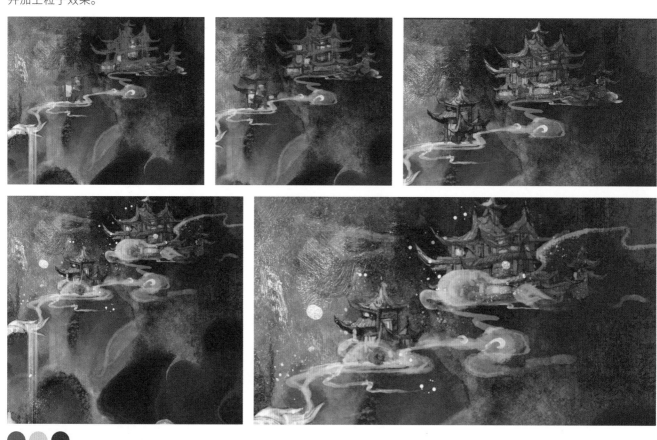

03 画出蝴蝶的底色，然后用"细勾线"笔刷描绘一下身上的纹理，再画出蝴蝶翅膀的花纹。

04 用"套索工具" ◯选择蝴蝶一边的翅膀，然后按快捷键Ctrl＋T移动位置和调整形状，制作出蝴蝶不同的飞行姿态。将蝴蝶拖曳至适当位置，使其围绕人物的手部飞舞。

05 添加一个"可选颜色"调整图层，调整一下图片暗部的颜色，让它稍微偏暖一点。至此，绘制完成。

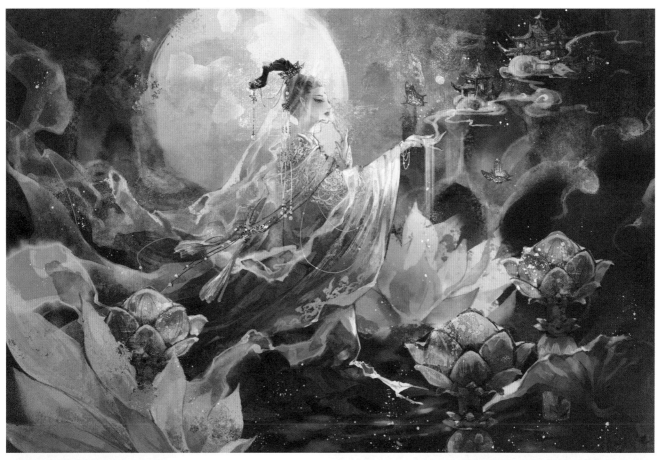

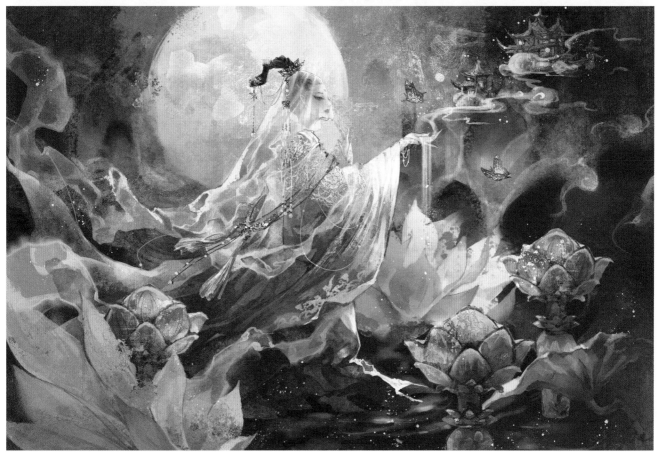

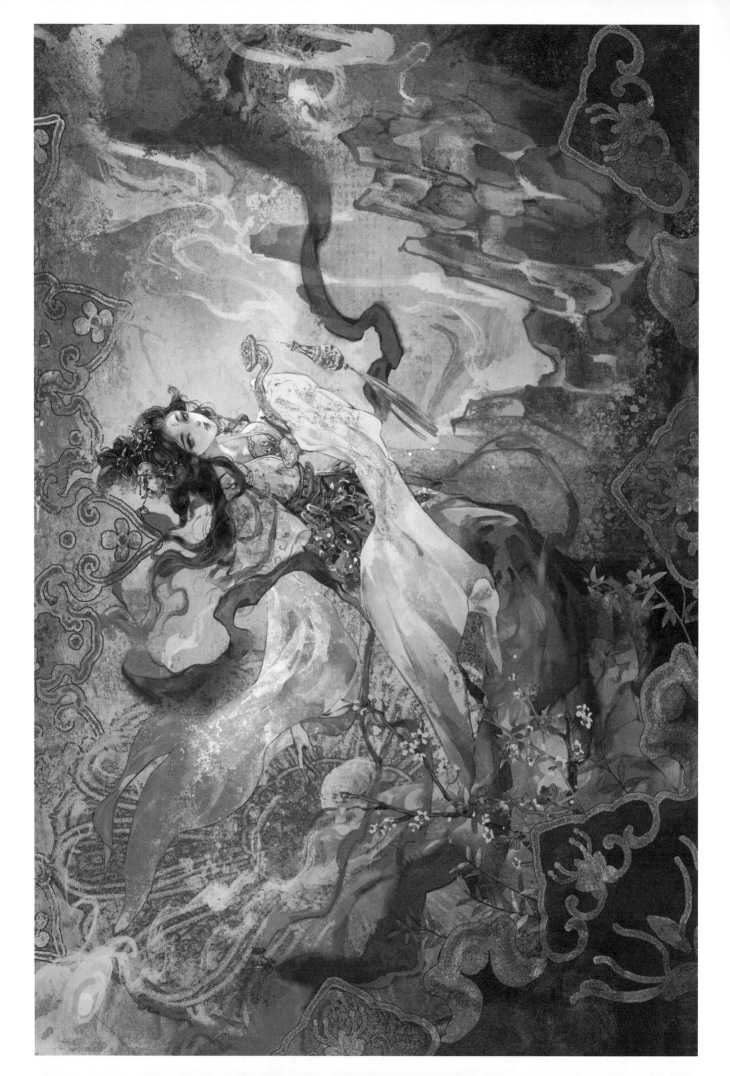

2.3 彩颉

粉彩瓷拟人

　　粉彩瓷的主要制作环节是在烧好的胎釉上施含砷物的粉底，涂上颜料后用笔洗开，由于砷的乳蚀作用，颜色产生粉化效果。粉彩瓷的特点是色彩鲜丽而雅致，柔和而精细。粉彩瓷表现的对象也立体、逼真。本例将粉彩瓷设计成一个手持如意的俏丽少女，身着粉色和绿色为主色的古装。

绘制分析

要点： 粉彩瓷在画面中的运用，少女俏丽容貌和温柔气质的表现。

元素： 瓷盘、桃枝头饰、如意等。

笔刷	绘制流程图

笔刷

柔边上色

细节刻画1

布纹4

排点

水痕

水边

硬2

石壁

渲染水痕

铺色1

噪点橡皮擦

细勾线

铺色2

刻画

底色

皴-斧墨6

喷枪柔边圆 300

金勾线

绘制流程图

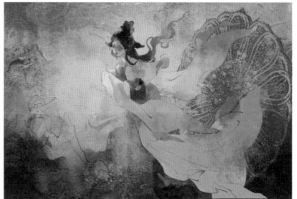

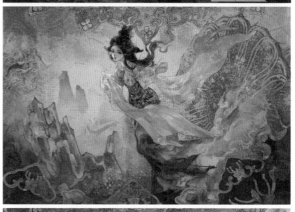

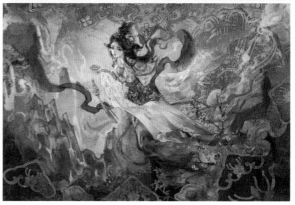

❀ 绘制线稿

01 绘制草稿。为了展示粉彩多样的花纹，特意采用了横构图，尽可能展示花纹的特征。注意少女从瓷盘中飞出的姿态的表现。在四角加上花枝和山石等元素。

02 根据草稿的构图理念画出线稿，注意趋势线的排列关系。

❀ 铺大色块

- **背景**

01 用"油漆桶工具"⬧填充底色，选择"画笔工具"✎并使用"柔边上色"笔刷画出四角的祥云，用"细节刻画1"笔刷吸取不同的背景颜色并画出烟雾。用"布纹4"笔刷在画面比较浅的地方添加一层纹理，添加"斜面和浮雕"图层样式。

02 用"柔边上色"笔刷丰富画面下方的烟雾。用"排点"笔刷吸取画面中的浅黄色并在画面的左下角和右下角增加喷溅纹理。

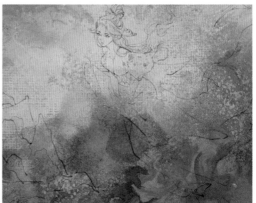

- **人物**

 用"底色"笔刷给人物的头发、皮肤和衣服填上底色。

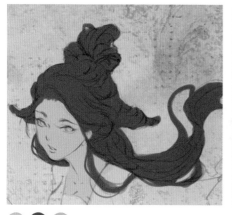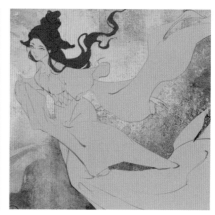

- **粉彩瓷盘**

01 使用"椭圆选框工具" ⬭ 画出圆形，然后用"油漆桶工具" ⬧ 填充底色。用"水痕"笔刷和"水边"笔刷随意在圆形上点涂，使色彩更晕染。复制圆形图层并应用"查找边缘"滤镜，设置图层的混合模式为"叠加"，使水彩边缘更有质感。

02 新建一个图层，选择"硬2"笔刷并设置为垂直对称模式 Ⅱ，画出一个水滴形的图案，并修饰边缘。按快捷键Ctrl＋Alt＋T，设置"旋转"角度为10°，手动调整复制出的图案的位置。重复按快捷键Ctrl＋Shift＋Alt＋T，自动复制图样直至形成圆形。合并水滴图案图层，复制一层并小角度旋转，制作交错的效果。新建一个图层，设置笔刷为曼陀罗对称模式 ☀，"段计数"为8，画出花团图案。

03 按快捷键Ctrl＋T进入"自由变换"模式，将瓷盘调整成合适的形态，复制一个瓷盘图层并放置到现有图层的下方，按快捷键Ctrl＋U添加一个"色相/饱和度"调整图层并设置"明度"为-68，向右边移动一点，使瓷盘展现出厚度。使用"石壁"笔刷给瓷盘增加斑驳感。

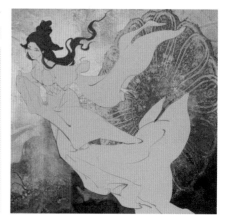

· 人物和服装

01 用"铺色1"笔刷涂出人物脸部的阴影，并在脸颊、鼻尖和额头处用砖红色轻扫一下，再用粉色刷一下嘴唇。顺势扫一下颈部的阴影部分，在锁骨处扫一点砖红色。

02 用深色涂一下头顶和发髻的暗面，吸取背景的浅色涂在头发的边缘，靠近皮肤的部分涂一点浅色，这样就会显得头发的过渡比较自然。

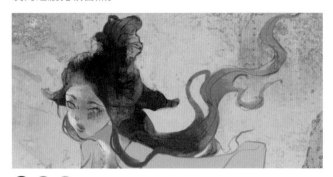

03 给衣服涂上颜色，并在肩膀、袖口等部分强调一下，然后画出褶皱。

04 画出袖尾的渐变效果，为袖子的暗面添加一点冷灰色，然后画出左侧袖子的受光面。

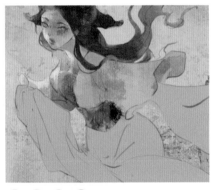

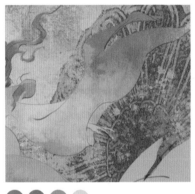

05 吸取背景上的颜色扫出裙尾的渐变。

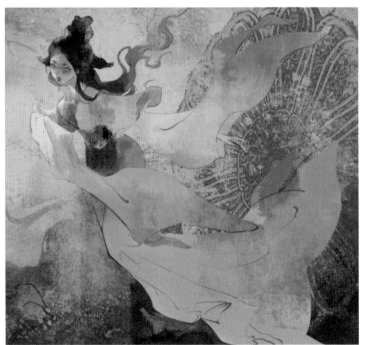

❀ 细化人物和服装

· 五官

01 用"柔边上色"笔刷在头发与皮肤的交界处涂出头发的阴影，用点涂的方式在眉头、眼尾、鼻底、唇底上涂抹，再用红色在眉头、瞳孔、卧蚕和嘴唇处点涂。

02 将线稿图层填充为深红色，用"噪点橡皮擦"笔刷擦淡一下。选择"细勾线"笔刷，吸取画面的深棕色，画出五官和脸庞轮廓，鼻尖、唇缝和嘴角也要强调一下，用黑色描画出上眼眶和眉毛，再深入刻画一下瞳孔的轮廓、下眼睑和睫毛。

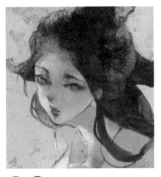 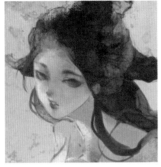 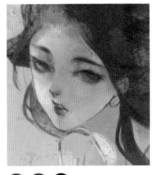 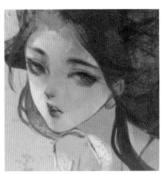

· 头发

用"渲染水痕"笔刷刷出头发的暗面，用"刻画"笔刷在亮面点涂一下，再用"细节刻画1"笔刷刻画出头发亮面的形状。用黑色画出内部和边缘散落的发丝。

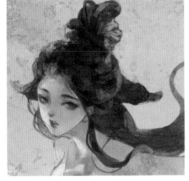 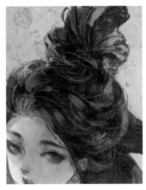 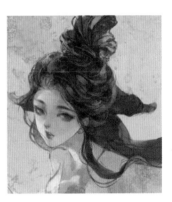

· 服装

01 新建一个图层，用"刻画"笔刷出上衣的褶皱，注意大小关系，然后用"水痕"笔刷点涂一下，应用"查找边缘"滤镜，设置混合模式为"颜色加深"，制作出水痕。用"细节刻画1"笔刷细化衣服的边缘。

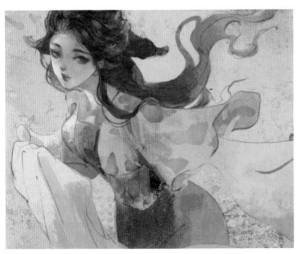 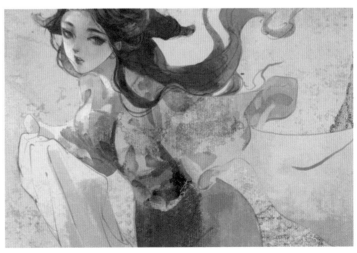

02 用"刻画"笔刷顺着袖子飘动的方向刷出袖子的褶皱，因为袖子是舒展开的，所以褶皱应大而稀疏。吸取亮面的浅青色进一步刻画褶皱的形状。用"细节刻画1"笔刷细化衣袖的边缘，再使用相同的方法刻画另一只袖子的皱褶和边缘。

 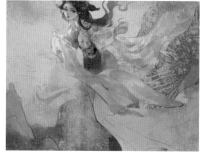

03 画出裙子的褶皱，膝盖弯折处的褶皱要小而密，随着裙摆的延伸逐渐大而疏。

• 背景元素

01 将背景中的山绘制完整。选择"硬2"笔刷并使用垂直对称模式画出背景中的花纹，复制图层并执行"编辑>描边"命令为其添加描边，然后用"油漆桶工具"给边缘填充金箔纹理。合并花纹图层并添加"描边"图层样式。画出其他地方的花纹，并擦淡部分花纹，以细化壁画的纹理。

02 用"铺色1"笔刷在山与山之间的交接处刷一下，再点涂比较靠前的山体，大概区分一下小的山体。

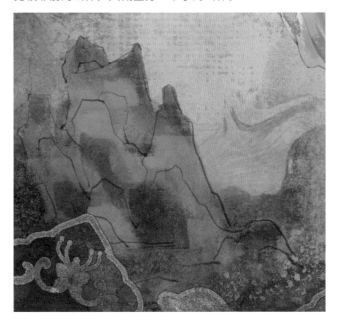

03 用"皴-斧墨6"笔刷吸取画面中的深色刷一下山体的左上部分。新建一个图层，设置混合模式为"叠加"，强调一下小山体的顶峰处。用"细节刻画1"笔刷勾画出山体的轮廓，山峰的形状也要描画清楚。新建一个图层，设置混合模式为"柔光"，用"喷枪柔边圆300"笔刷从上部开始轻扫出渐变效果，然后用"细节刻画1"笔刷画出背景中的远山。

· 衣服图案

01 用"硬2"笔刷画出花朵形状，并点出花蕊。复制一层并应用"查找边缘"滤镜，设置混合模式为"正片叠底"，画出花朵周围卷曲的花纹。添加"描边"图层样式，设置颜色为蓝色。用"噪点橡皮擦"笔刷擦淡过渡比较生硬的地方。

02 用"细节刻画1"笔刷勾画衣领的边，然后画出胸口金属装饰的剪影，再用"刻画"笔刷画出其高光和暗面。在水袖的转折处，用"铺色2"笔刷随意画出卷曲的装饰线，复制一层并应用"查找边缘"滤镜，设置混合模式为"叠加"。

03 用"刻画"笔刷画出腰饰上的莲花形状，并稍微表现明暗关系。用"金勾线"笔刷勾画出腰带的边缘线和花瓣的边缘线。

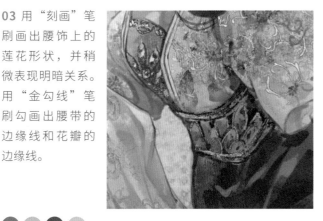

04 用"细节刻画1"笔刷画出花朵。复制一层并应用"查找边缘"滤镜，设置混合模式为"正片叠底"。将画好的花朵图案合并，复制并粘贴到裙子的合适位置。用"硬2"笔刷画出周围的花丝和褶皱。

05 用"水边"笔刷刻画襦裙的下摆，然后用"细节刻画1"笔刷绘制细节。画出祥云。

❀ 添加元素和调整画面

- **金属头饰**

01 用"硬2"笔刷画出头饰的剪影，头饰的设计参考了粉彩九桃瓶的花样元素，将其设计成桃枝的形状。用"硬2"笔刷画出头饰基座的剪影，用"刻画"笔刷画出金属的高光和暗面，复制一层并应用"查找边缘"滤镜，为金属头饰边缘加上细节。画出叶子的大致形状，用"细节刻画"笔刷表现出明暗关系，并勾一层金属边。

02 画出桃子装饰和耳饰。

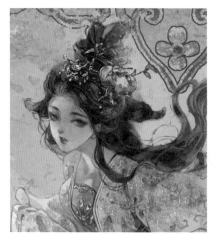 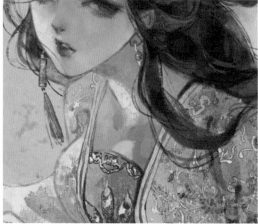

- **飘带**

01 用"刻画"笔刷画出肩部飘带，并涂上露出的内部颜色。

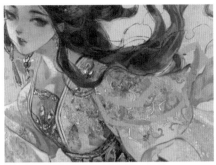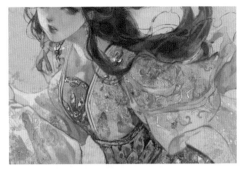

02 用"细节刻画1"笔刷画出蓝色飘带的轮廓，并补充飘带的细节。用相同的方法画出其他飘带。

03 用"细勾线"笔刷画出飘带的金属钩，然后复制并粘贴到合适的位置。

- **如意**

01 用"细节刻画1"笔刷画出如意的形状，然后用"水边"笔刷刷出暗面，转折的地方可以用浅色提亮。

02 用"硬2"笔刷画出如意的金色花纹，应用"查找边缘"滤镜，为图层描边，然后画出流苏装饰。

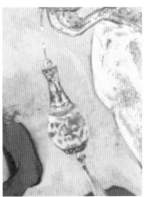

- 花枝

01 用"细节刻画1"笔刷画出花枝，应用"查找边缘"滤镜，然后画出上面的碎花朵，并为其应用"查找边缘"滤镜。用"细节刻画1"笔刷画出小叶子，并刷出叶子的亮面。

02 用复制并粘贴的方式增加一些花枝，再添加一些叶子。

- 祥云

01 用"铺色1"笔刷画出人物左右两边的祥云，注意线条的舒展和交错。

02 添加一个"曲线"调整图层，提高画面的对比度。至此，绘制完成。

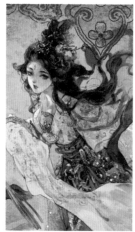

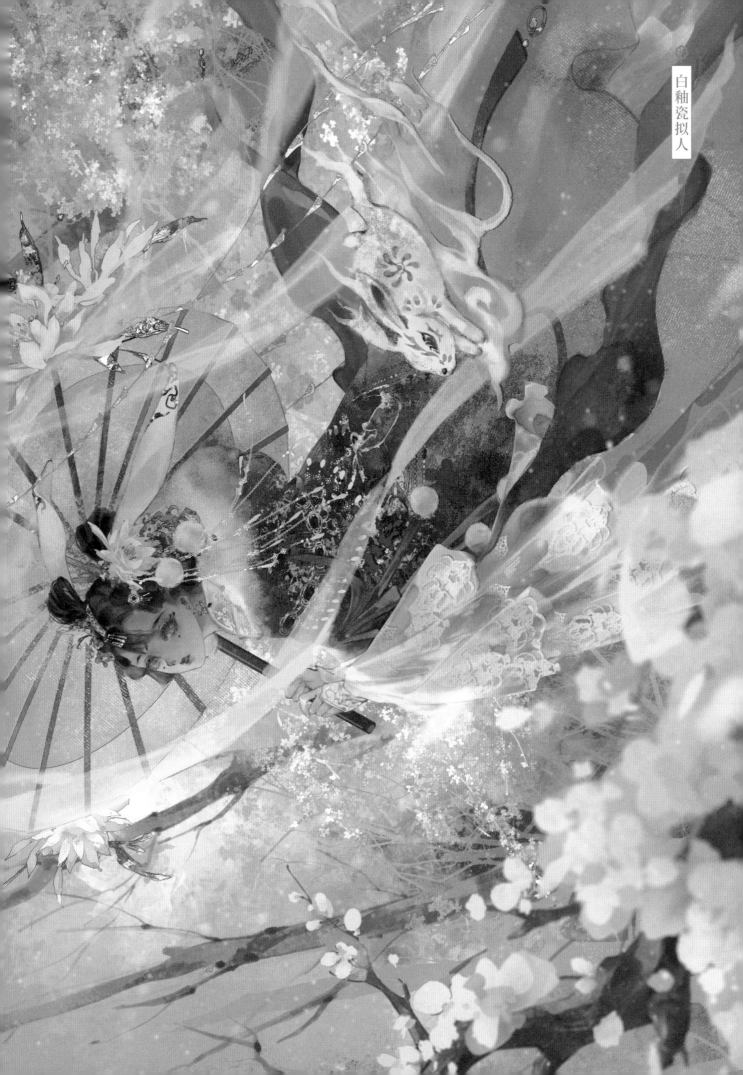

白釉瓷拟人

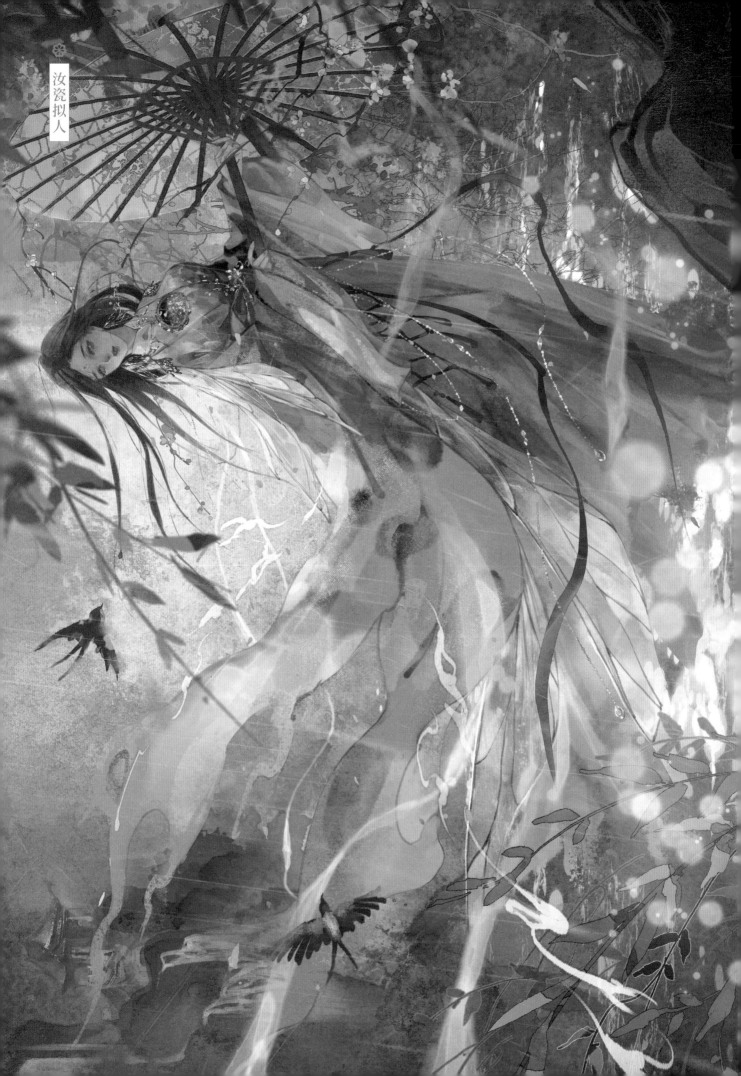
汝瓷拟人

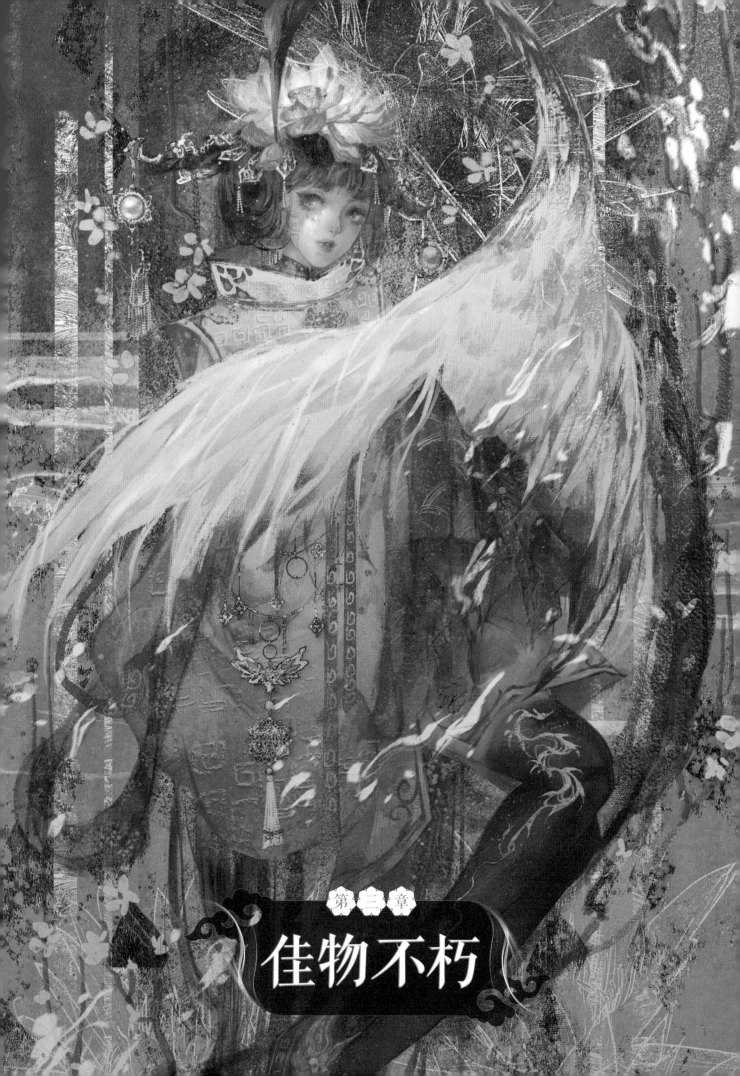

第三章

佳物不朽

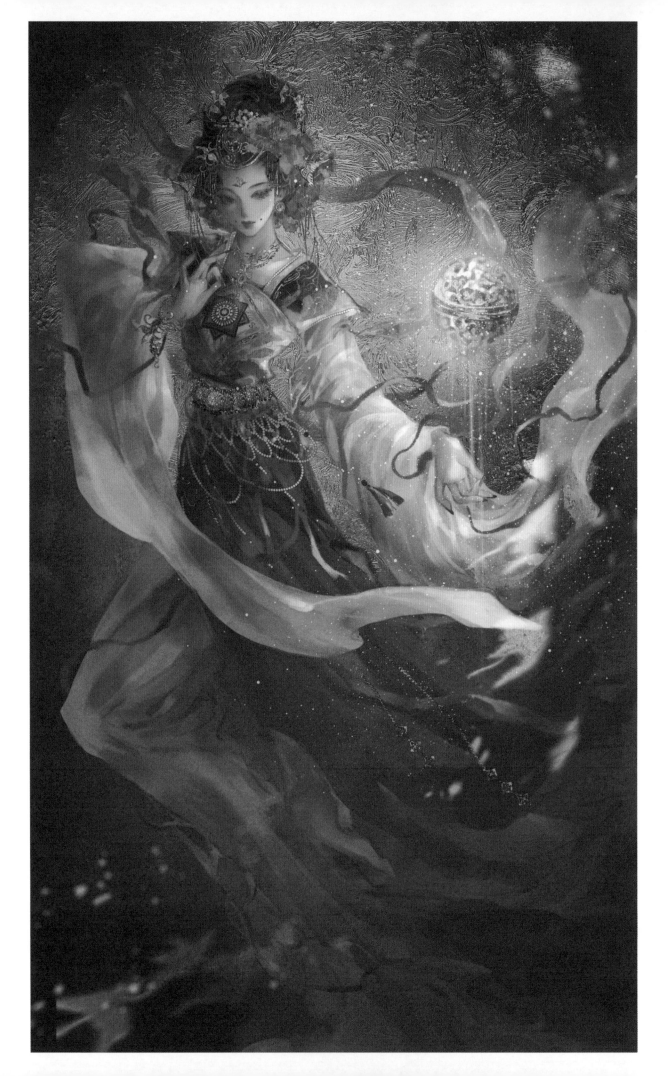

3.1 玲珑

葡萄花鸟纹银
香囊拟人

　　她是盛唐留下的瑰丽明珠，是遗落在人间的追忆。唐代的葡萄花鸟纹银香囊表面有葡萄花鸟纹饰，纹饰自然灵动，疏密考究，显示了极高的设计水平。本例将香囊设计成了一位身披羽衣，翩翩起舞的唐朝宫娥，同时考虑到盛唐时敦煌文化的盛行，人物的外观也加入了敦煌飞天的元素。

绘制分析

要点： 宫娥形象与香囊的结合，敦煌元素的融入。

元素： 唐朝宫娥形象、莫高窟壁画、葡萄串和木芙蓉花等。

笔刷

石壁　　　底色　　　渲染水痕　　　喷枪柔边圆 300

水边　　　细勾线　　　刻画　　　细节刻画1

柔边上色　　　噪点橡皮擦　　　硬2　　　硬边圆

排点

绘制流程图

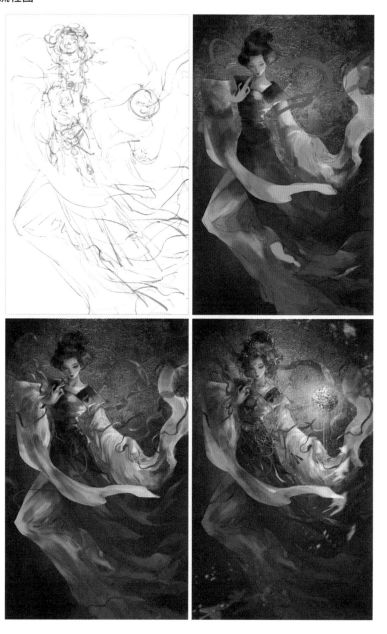

✿ 绘制流程

❁ 绘制线稿

01 绘制草稿。将人物设定为一位翩翩起舞的唐代仕女。人物整体呈S形，有一种向上飞的感觉。人物的姿态参考了莫高窟壁画中飞天的动态。

02 在草稿的基础上画出线稿。人物的裙摆和飘带的线条可以画得随意一点，体现飘逸轻盈的特点。

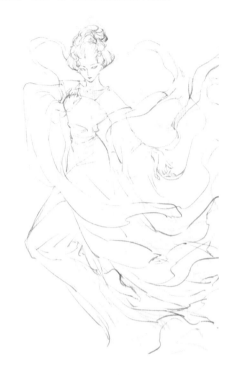

❁ 铺大色块

01 用深色填充背景，然后用浅色刷在画面的中心。新建一个图层，将混合模式设置为"正片叠底"，继续加深画面的四周。用"椭圆选框工具" ⬭ 画一个圆形，选择"橡皮擦工具" ✐ 和"石壁"笔刷，将圆的边缘擦出风化腐蚀的感觉。选择"油漆桶工具" ⬦ 并选择"图案"模式，填充一层金箔纹理。新建一个图层，将混合模式设置为"强光"，选择"喷枪柔边圆 300"笔刷在人物后方添加光感。

02 给头发、皮肤等简单铺上颜色。调出敦煌风格的图案。在选取颜色时参考敦煌风格图案的配色。用"底色"笔刷丰富色彩。

03 画出绿色飘带。选择"渲染水痕"笔刷，在发髻凹陷的部分用深褐色来表现头发的转折关系。新建一个"柔光"图层，选择"喷枪柔边圆 300"笔刷并用橘色轻扫在头发的亮部。

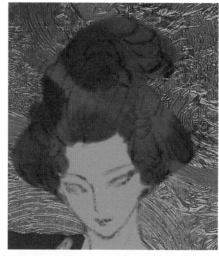

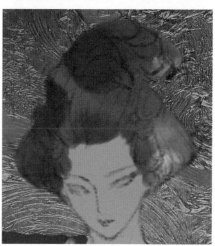

• 小贴士 •

　　本例的主色是红色和黄色，因此在加入青绿色这样的互补色时，一定要注意比例的控制，不要破坏画面整体的色彩倾向。

04 用"柔边上色"笔刷涂出脸部和脖子的阴影。新建一个图层，设置混合模式为"线性减淡（添加）"，画出人物脸部的亮部，再新建一个图层，设置混合模式为"叠加"，在明暗交界部分轻扫一层暖光。新建一个图层，轻轻点涂人物的额头、鼻尖和嘴唇等处。

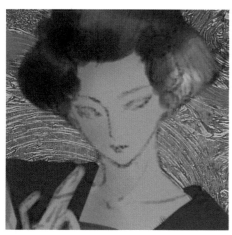

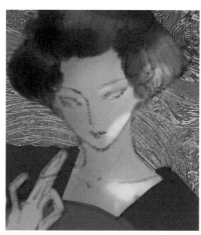

• 小贴士 •

　　在光线比较强烈的环境下，人物的阴影部分要慢慢过渡，但受光面的轮廓一定要明确、清晰。

05 用"渲染水痕"笔刷涂出人物胸部和肩部的亮面。复制一个图层，并应用"查找边缘"滤镜，然后设置混合模式为"正片叠底"，给衣服增加一层水痕纹理，再用"水边"笔刷画出衣服的暗面。新建一个图层，设置混合模式为"线性减淡（添加）"，细化胸部的轮廓，再用"细勾线"笔刷画出受光部分。

06 用"水边"笔刷吸取环境色并刷在袖子的阴影部分，然后用"刻画"笔刷吸取背景色继续加深袖子的阴影，以表现纱袖的质感。

 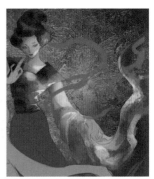

07 画出袖子亮面的褶皱，然后涂出另一只袖子和纱裙的阴影部分。

❈ 绘制人物

· 五官

　　用"柔边上色"笔刷点涂人物的发鬓、眉梢、眼角、鼻翼、嘴唇和脖子等处，画出阴影。新建一个图层，设置混合模式为"正片叠底"，加深一下眉毛、眼眶和瞳孔部分。用"细勾线"笔刷细化眉毛和睫毛，并整理一下脸部和嘴唇部分的轮廓。

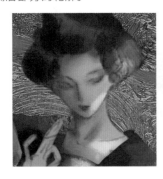 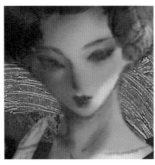 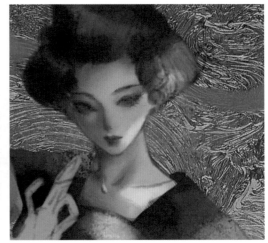

- 头发

01 用"渲染水痕"笔刷在头发的外轮廓随意点涂。复制一个图层，并应用"查找边缘"滤镜，再设置混合模式为"划分"，使头发更有质感。

02 用"细勾线"笔刷顺着头发的走向丰富细节。绘制时可以随意一些，画出盘发的效果。用黑色加深一下头发之间交叠的部分，整理一下发髻轮廓。

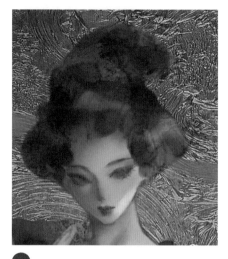
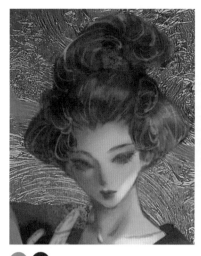
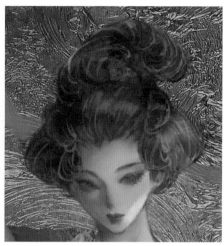

- 服装

01 用"细节刻画1"笔刷丰富一下衣服的亮面细节，然后在边缘的位置描上一层亮边，增强衣服的立体感。

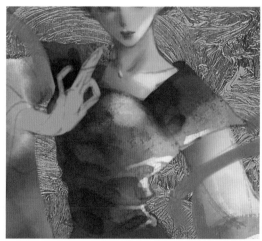

02 根据袖子的明暗关系和手臂的形态，画出袖子的褶皱。因为袖子是透明的纱织感，所以在手臂处会有一点透光，可用浅黄色来刻画。用相同的方法画好另一只袖子。

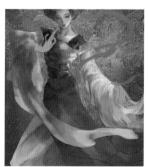

03 根据襦裙的明暗变化，在腰的部位吸取深红色，用"细节刻画1"笔刷画出褶皱，在靠近臀部的亮面可以用高饱和度的红色来刻画。在靠近裙摆下方的暗面要加入一点墨绿色，使其与环境逐步融合。

04 在人物的腰部设计了一层黑纱，用"刻画"笔刷画出短襟，因其也是半透明的材质，所以不用把颜色涂实，可透出一点底色。

05 用与画水袖相同的方法画出人物裙摆的褶皱，突出布料堆叠的效果。

· 手部及脚部

01 用"柔边上色"笔刷表现手部的明暗关系，根据光源的设定，右手上方有一个发光体，所以需要用暖白色将手心涂亮，并用橙色在手部关节部分点染一下。用"噪点橡皮擦"笔刷擦淡之前画的手部轮廓线，使其更自然。用"细勾线"笔刷勾画一下手部的轮廓。用相同的方法绘制另一只手。

02 由于人物的脚部处在画面的暗处，因此用低饱和度的褐色来画。在脚跟和脚趾尖处用暗红色点染，再用"细勾线"笔刷画出轮廓。

- **飘带**

01 为了丰富画面颜色，用了墨绿色来画飘带。用"细节刻画1"笔刷完善飘带的剪影，因为飘带是比较柔软的，所以其宽窄不一。用"刻画"笔刷画出飘带的转折面，在飘带的中段加入橙色，制造透明的感觉。

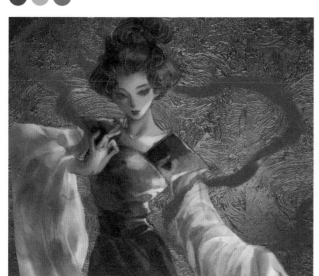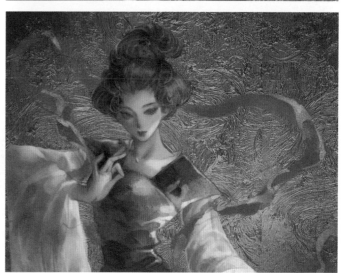

02 用"硬2"笔刷画出细绸带，细绸带要比上面的飘带更柔软灵动。选择"柔边上色"笔刷，用高饱和度的颜色晕染一下亮面，再晕染一下暗面。细绸带靠近人体的部分可以用灰绿色进行弱化，并用暖白色刻画一下转折处的亮面。

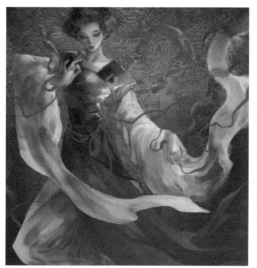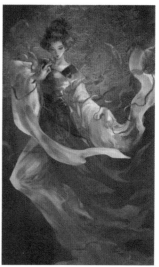

03 用相同的方法画出绿色的腰带和脚部缠绕的丝带，远离画面中心的位置要注意降低饱和度和明度。

✿ 绘制配饰

· 头饰、耳饰、肩饰与颈饰

01 用"硬2"笔刷画出头饰中葡萄及其枝叶的剪影，然后用"刻画"笔刷表现金属的明暗关系，再应用"查找边缘"滤镜，给头饰加上细节。

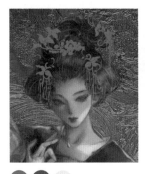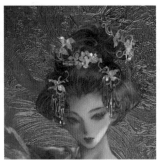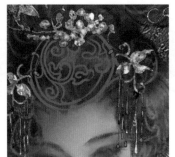

02 用"椭圆选框工具"画出蓝宝石的轮廓，然后用"油漆桶工具"填充蓝绿色。用"水边"笔刷点涂出颜色渐变效果。表现出宝石的反光部分，并设置混合模式为"叠加"，然后用"细勾线"笔刷画出零碎的高光。用"硬边圆"笔刷画出宝石外围的小珠子。

03 修饰耳环并将其移至耳垂位置，然后画人物头上的芙蓉花。芙蓉花的花瓣形状是不规则的，可用"水边"笔刷画出。然后应用"查找边缘"滤镜，给花朵加一层边。用"细节刻画1"笔刷画出花蕊。用相同的方法画出后面的芙蓉花。

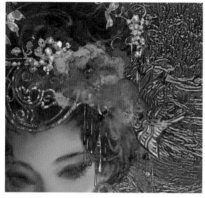 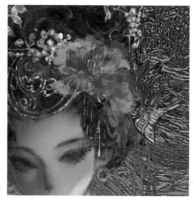 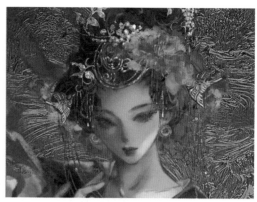

04 用"硬2"笔刷画出项圈的剪影，然后用"刻画"笔刷刷出高光和暗面，再用"查找边缘"滤镜给项链添加细节，再画出挂着的蓝宝石。

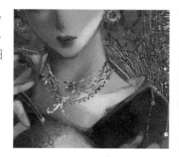 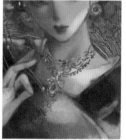

05 用"硬边圆"笔刷画出肩部的珍珠装饰。按住Alt键并单击图层，执行"编辑>描边"命令，为珍珠加上一层轮廓。用"细节刻画1"笔刷画好衣领处的图案。

- **服装图案**

01 设置笔刷的对称模式为曼陀罗对称模式，设置"段计数"为4。参考敦煌藻井的配色和图案，画出矩形的对称图案。

02 按快捷键Ctrl＋T，通过"扭曲"命令调整图案的形状，并移动到合适的位置。用"噪点橡皮擦"笔刷擦淡布料暗面的花纹，然后用"细节刻画1"笔刷画上小的祥云状的花纹。

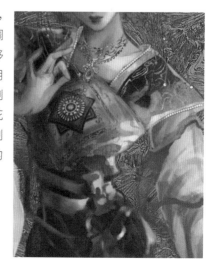

- **腰饰和手饰**

01 用画珠链的方法画出宝石的剪影，然后用"刻画"笔刷刷上高光纹理。复制一层并应用"查找边缘"滤镜，设置混合模式为"叠加"。如果亮度不够，可以合并图层并复制后再应用"查找边缘"滤镜。用相同的方法画出宝石外围金黄色的部分，复制刚刚画好的宝石，将它们拼贴成腰带的形状。

02 用"硬边圆"笔刷画出珍珠链做成的腰饰，注意珍珠链是飘起的状态。用"水边"笔刷轻轻晕染一下腰链，让其有渐变效果，然后执行"编辑>描边"命令给腰链加一层边。

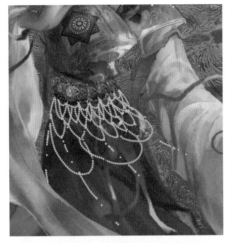

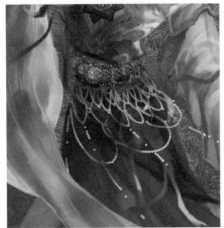

03 用"硬边圆"笔刷画出腰链上红色的珠子，然后用"水边"笔刷制造红宝石闪闪发光的感觉。用画金属饰品的方法画出腰部和手部的金属装饰。

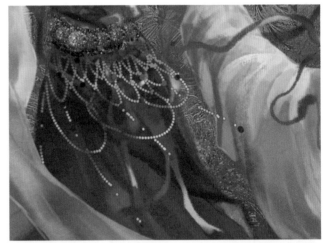

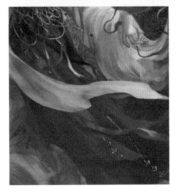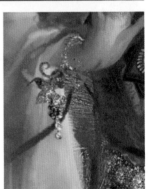

- **金属香囊**

01 用"椭圆选框工具" ⬭ 画一个圆并填充土黄色，然后表现出球的立体感。用"细节刻画1"笔刷随机画出香囊的镂空花纹，注意控制形状和大小。可以在花纹的一角用深色强调一下，增强花纹的立体感。

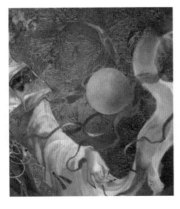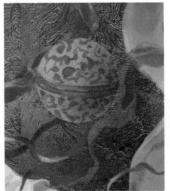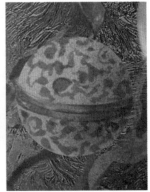

02 新建一个"叠加"图层，用"喷枪柔边圆 300"笔刷强调一下亮面，然后用"细节刻画1"笔刷再次勾勒一下花纹的轮廓，并画出花纹之间的高光部分。

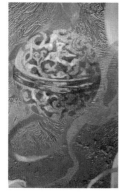

03 为了体现香囊的光晕。新建一个图层，设置混合模式为"柔光"，用"喷枪柔边圆 300"笔刷在香囊球的周围轻轻加上一些亮光。选择"排点"笔刷，设置模式为"线性减淡（添加）"，在香囊的周围扫上发光的光点。

01 用"细勾线"笔刷画出流泻下来的光束，注意力度的控制，然后用"噪点橡皮擦"笔刷轻轻擦淡末端。选择"细勾线"笔刷并设置模式为"线性减淡（添加）"，然后沿着衣袖飞舞的方向轻轻画出流光，再应用"高斯模糊"滤镜，增加梦幻感。

02 用"排点"笔刷在人物的身体周围扫出发散的光点。至此，绘制完成。

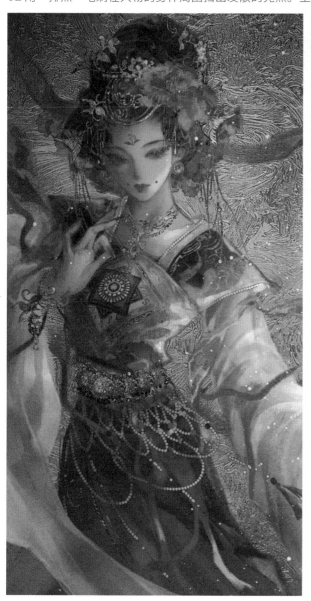

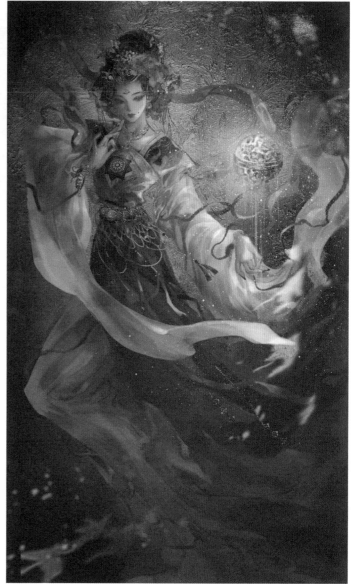

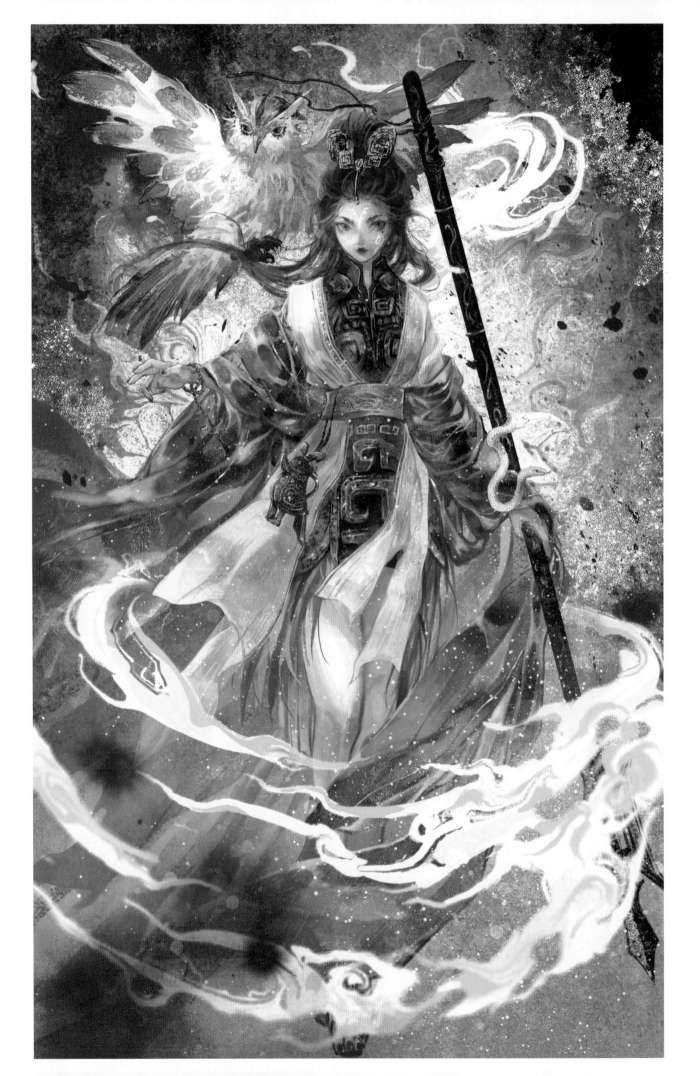

3.2 女武

要点： 少女的娇柔可爱与将军的英勇果敢相结合，青铜器材质的表现。

元素： 盔甲、猫头鹰、鸮形酒樽和青铜戟。

笔刷

渲染水痕	噪点橡皮擦	底色	铺色1
柔边上色	细勾线	质感1	细节刻画1
水边	喷枪柔边圆 300	干燥笔	硬2
刻画	浓墨飞洒	排点	

绘制流程图

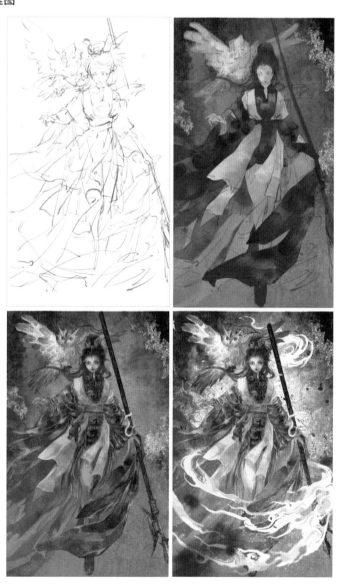

❀ | 妇好鸮尊拟人

　　妇好是商王武丁的王后。她的酒樽从商代留存至今，酒樽上的纹饰精巧而威严，体现了其主人强大的战力。如今她化身为英姿飒爽的女将军缓缓向我们走来。

❀ 绘制线稿

01 绘制草稿。将人物设定为一位从历史烟尘中缓缓走出的女将军，她的旁边有一只猫头鹰。在设计草稿时主要考虑的是人物的行走姿态和武器的摆放位置。飘动的衣服和武器的手柄形成一个倒V字形，着重突出将军的稳重和威严。

02 在草稿的基础上画出线稿，云雾不需要描画得太细致，只需对基本动态和前后关系进行确定，方便后面的深入刻画。

❀ 铺大色块

01 铺底色，然后新建一个图层，设置混合模式为"正片叠底"，并压暗四周。

02 用"渲染水痕"笔刷涂出需要加金箔的位置。新建一个图层，选择"油漆桶工具" 🖌 并选择"图案"模式，添加金箔纹理。用"噪点橡皮擦"笔刷擦淡过渡生硬的部分，使其与背景自然融合。

·小贴士·

金箔图案有很多种，读者可根据想要的画面效果进行选择。如果对颜色不满意，可以添加一个"色相/饱和度"调整图层进行调整。

03 用"底色"笔刷涂人物的皮肤，然后涂人物的头发和衣袖等部分，以及猫头鹰。

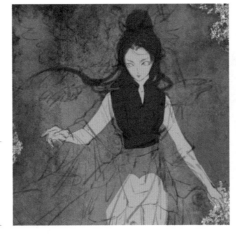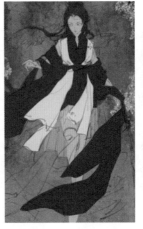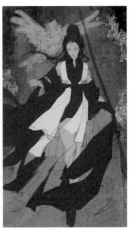

• 小贴士 •

　　画面中的黑白灰都是带有颜色倾向的，如白色不是全白而是偏青色。在绘画过程中，切忌用大面积的白色和黑色，否则画面的明度会不和谐。

04 用"铺色1"笔刷刻画白色衣服的阴影，加深猫头鹰的暗面，并涂抹一下衣服的黑色部分。人物的深色衣服是丝绸的材质，可用"渲染水痕"笔刷加深其暗面。

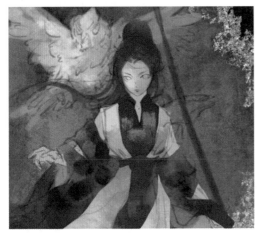

❀ 绘制人物

· 五官

01 用"柔边上色"笔刷画出人物脸部的阴影，并用亮一点的颜色强化一下脸颊凸起的部分，然后加深眉毛、鼻翼和嘴唇等处。选择脸部的线稿图层，添加一个"色相/饱和度"调整图层调整颜色，然后用"噪点橡皮擦"笔刷擦淡，使其与面部自然融合。选择"柔边上色"笔刷，设置模式为"正片叠底"，然后加深眉头、瞳孔和眼部周围等处。

02 用"细勾线"笔刷进行深入刻画。明确人物眉毛和五官的形状，然后细化人物的脸颊，再勾勒一下眼眶。

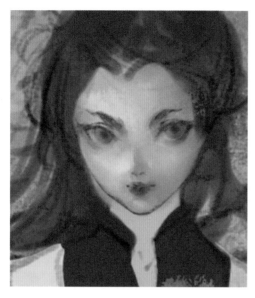

●

· **头发**

用"渲染水痕"笔刷吸取画面中的深色点涂出头发的阴影部分，然后用"细勾线"笔刷勾画出发丝的走向，注意发髻的交叠关系。

· 小贴士 ·

在画黑发时，发丝可以选择较浅的灰色来画，如果发丝颜色比较突兀，可以擦淡一些，让它融入底色。

· **服装和四肢**

01 用"细勾线"笔刷画出人物盔甲的纹路，花纹可以参考商代青铜器的纹饰。用"质感1"笔刷刷出盔甲的反光处，然后用"细节刻画1"笔刷画出暗面与亮面。

● ●

02 前面已经对黑色布料部分进行了大体的渲染，现在可以用"水边"笔刷刷出高光的纹理，以进一步表现绸缎的质感。用"噪点橡皮擦"笔刷轻轻擦淡高光的一端。

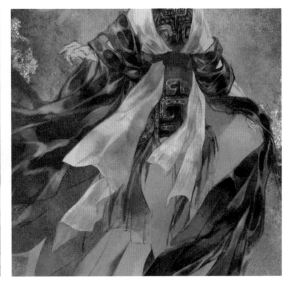

03 新建一个图层，设置混合模式为"柔光"，用"喷枪柔边圆 300"笔刷给衣袖末端刷一层灰绿色，使它产生虚化效果。

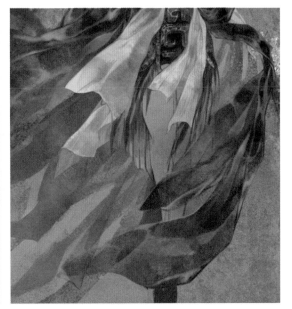

04 对人物的四肢进行刻画。用"柔边上色"笔刷涂出暗面，然后涂出关节和明暗交界的转折部分，再整理一下边缘轮廓。

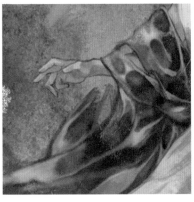

05 用"干燥笔"笔刷画出腰带，用"硬2"笔刷画出花纹，再用"柔边上色"笔刷表现出花纹的明暗关系，并用"细节刻画1"笔刷给花纹勾一层边。

✿ 绘制配饰

· 青铜戟

01 用"矩形选框工具"[]拖曳出戟的形状，并填充深绿色，然后用"干燥笔"笔刷刷上一层纹理。

02 用"硬2"笔刷画出尖部的形状，然后选择"干燥笔"笔刷并设置模式为"颜色加深"，在尖部涂抹，以加上铜锈效果。如果认为不够强烈，可以添加"斜面和浮雕"图层样式，增加纹理的浮雕感。

03 将戟拖曳至合适的位置。

· 小贴士 ·

设置笔刷模式可以制造出多种多样的效果，如需要减淡颜色，可设置为"线性减淡（添加）"或"颜色减淡"模式，如果需要加深颜色，可设置为"颜色加深"模式。

· 猫头鹰及配饰

01 将猫头鹰的轮廓调整为亮色，以便厘清结构。用"刻画"笔刷加深猫头鹰的羽毛，再擦淡前端。

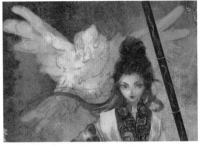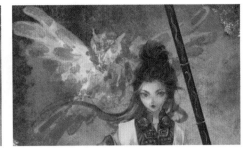

02 用"细节刻画1"笔刷刻画羽毛，然后绘制眼睛、嘴和爪子等。

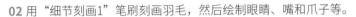

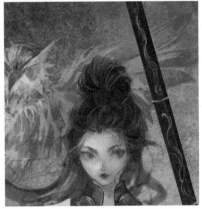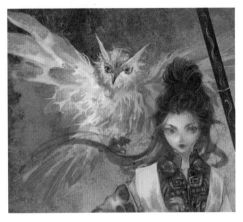

03 根据猫头鹰的形象设计人物的头饰。用"硬2"笔刷画出头饰的剪影，然后选择"刻画"笔刷并设置模式为"正片叠底"，刷出头饰的青铜锈迹，再用"细节刻画1"笔刷画出头饰的回字纹，并表现出头饰的厚度。

04 用相同的方法刻画出鸮形酒樽，添加纹理、锈迹，并表现出厚度。画上与腰带相连接的红线。

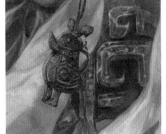

- 蛇

画出蛇的剪影，然后用"柔边上色"笔刷刷出蛇的阴影部分，再提亮转折处的高光面。用"细勾线"笔刷刻画出蛇的细节。

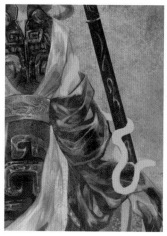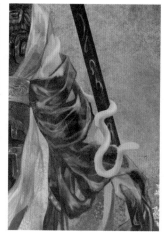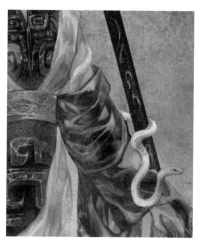

❀ 完善画面

01 画出手臂处的金线，并给衣服边缘画上金色花纹。整个画面是青绿色的，为了丰富色彩，可用互补的红色添加细节。用"细节刻画1"笔刷画出戟上的红色丝带、人物的腕带和猫头鹰的红色羽毛。

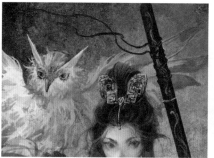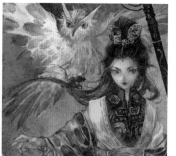

02 用"硬2"笔刷画出环绕人物的云雾剪影。注意不要将下方云雾塑造为圆柱状，而应塑造为圆锥状。以下大上小的形态环绕着人物，这样才有灵动感。

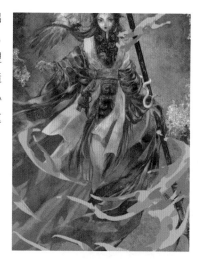

03 选择"涂抹工具"和"硬2"笔刷，随意涂抹云雾的边缘，制造颜色扭曲的随机效果。

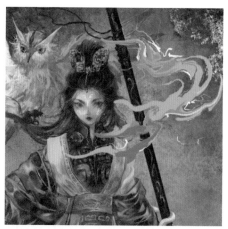

04 添加一个"曲线"调整图层，调整云雾的亮度。丰富云雾的细节，并调整图层位置。完善一下画面背景。用"浓墨飞洒"笔刷在四角进行点染。其中左前方的污迹作为前景，可用"高斯模糊"滤镜进行虚化。用"排点"笔刷给人物四周加上粒子效果，丰富画面细节。

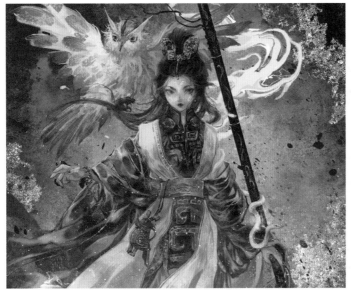 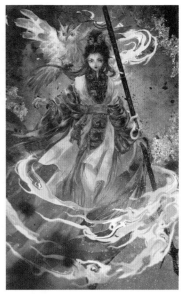

05 吸取背后光的青绿色画出人物背后的火焰状图案。添加一个"曲线"调整图层，增强画面的明暗对比。至此，完成绘制。

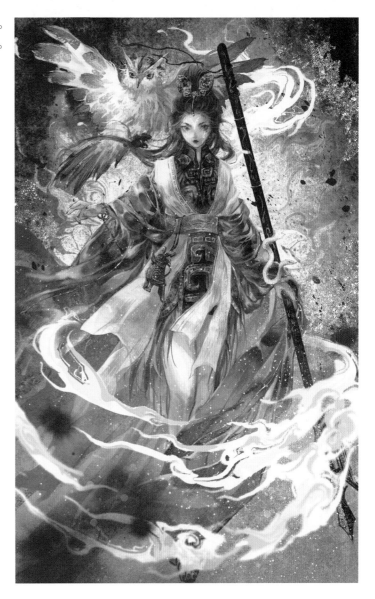

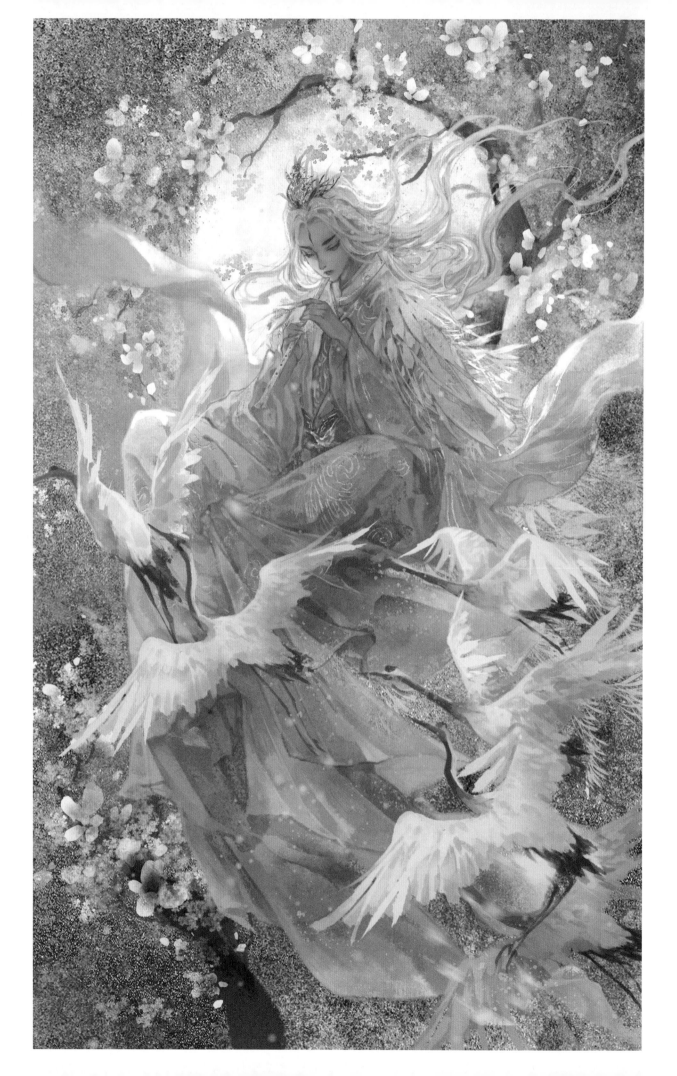

3.3 逸仙

✿ 贾湖骨笛拟人

他是远古人类用指尖和呼吸撩拨出的美丽音符，虚无缥缈却又真实存在。贾湖骨笛是中国古老的乐器，当时的人们利用此笛吹奏出有节奏的曲调。贾湖骨笛横空出世，无疑为研究中国音乐与乐器发展史提供了弥足珍贵的实物资料。根据贾湖骨笛的特征，将拟人形象的关键词设为白衣、仙鹤。

✿ 绘制分析

要点： 对贾湖骨笛简单的外形进行拟人化表达，仙鹤动态的表现。

元素： 贾湖骨笛、仙鹤、白衣。

笔刷

铺色1	铺色2	水痕	柔边上色
石壁	喷枪柔边圆 300	细勾线	细节刻画1
刻画	硬2	水边	花丛
花瓣	排点		

绘制流程图

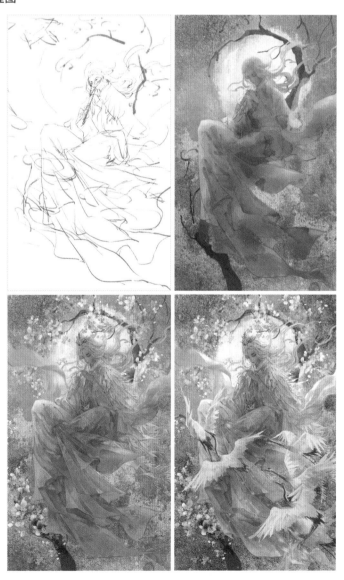

117

❀ 绘制线稿

01 绘制草稿。人物设定的是一位在花中吹笛的仙人。为了突出人物，这里用圆形的月亮来制造视觉中心，将人物放在月亮正前方。人物下方有几只白鹤飞过，使画面更灵动。

02 在草稿的基础上画出线稿，花树和鹤群只需要进行基本的定位。

❀ 铺大色块

01 用"铺色1"笔刷为线稿填色，然后为画面添加一点纹理。新建一个图层，设置混合模式为"正片叠底"，用"铺色2"笔刷以点涂的方式加深画面四周。

02 用"水痕"笔刷涂出水痕感，按住Alt键并选择水痕图层，选择"油漆桶工具" 🖌 并选择"图案"模式，填充一层金色纹理。用"橡皮擦工具" 🖌 结合"石壁"笔刷擦出石壁的效果。用"柔边上色"笔刷刷出后面的月亮，再用高饱和度的颜色刷一下明暗交界部分。

03 用"柔边上色"笔刷涂出脸部和脖子的暗部。新建一个图层，设置混合模式为"颜色减淡"，在脸的亮部刷上浅色，再加深眉毛和眼皮等处。为线稿填充亮色，给人物的头发和衣服涂上底色。用"铺色1"笔刷刷出头发的亮部，再刷出人物的暗面。用"刻画"笔刷画出衣服的褶皱和树。

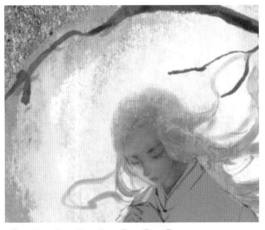

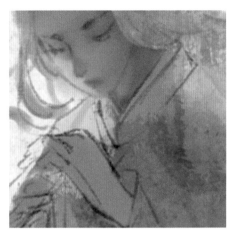

• 小贴士 •

画褶皱时要顺着布料的形状画，布料交叠的位置可画得集中一些，布料飘动的部分可画得稀疏一些。

04 新建一个图层，设置混合模式为"柔光"，选择"喷枪柔边圆 300"笔刷，在人物的后方加一层光。

❊ 绘制人物

• 面部和头发

用"细勾线"笔刷描画人物脸部的轮廓，并刻画眼、眉、鼻、嘴的形状，然后细化眉梢、眼睫和唇缝等部位。用较深的黑色进一步加深人物的睫毛，用高饱和度的红色画出人物额头部分的花钿。选择"细节刻画1"笔刷，沿着之前画好的头发剪影画出发丝。画飘散的发丝时，注意发丝之间的交叠关系。在头发交叠的区域进行加深，增加头发的细节感。

画白色头发时一般用暖灰色打底，亮面可以加一点黄色，初始颜色不要上得过浅，否则容易导致后面无法深入刻画。

• 服装

用"刻画"笔刷吸加强手臂和膝关节处的褶皱。可以细细地刻画，尽量一笔到位，不要反复涂抹。用"细勾线"笔刷勾画一下衣服的轮廓。

• 手部及笛子

01 用"柔边上色"笔刷轻轻加深手部的阴影部分，再进一步加深关节等处。用"细勾线"笔刷勾画手部的轮廓，并擦掉多余的色块部分。顺手将右手的袖口部分补完，注意袖口转折处的刻画。

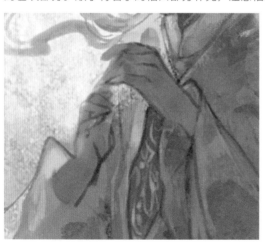 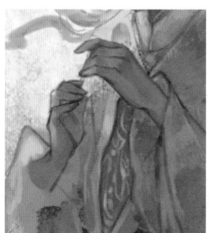

02 画出骨笛的剪影，然后加上一层纹理。用"硬2"笔刷画出骨笛的孔洞，为了有立体感，可以在孔洞的下方加一条短线，以显示孔洞的厚度。完成后将骨笛放置到合适的位置。

· 头冠

01 用"硬2"笔刷画出头冠的剪影。新建一个图层，设置混合模式为"正片叠底"，用"刻画"笔刷表现出头饰的金属质感。再新建一个图层，设置混合模式为"线性减淡（添加）"，涂上高光部分，复制一层后应用"查找边缘"滤镜，给头饰加一层细节。

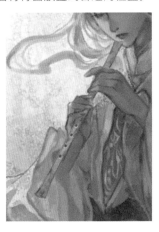
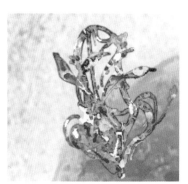

02 用"细节刻画1"笔刷画出羽毛装饰，注意手部力度的控制。用"刻画"笔刷加以修饰，使其更有质感。

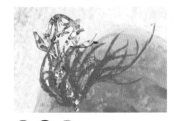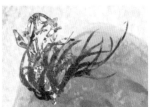

· 鹤羽披风

01 人物周围环绕着白鹤，鹤羽披风可以很好地与其呼应。用"硬2"笔刷一片一片地画好羽毛的剪影。肩部中间的羽毛大一点，越远离肩部，羽毛越小。在画好剪影后，用"铺色2"笔刷吸取深一点的灰色给披风刷上渐变效果。

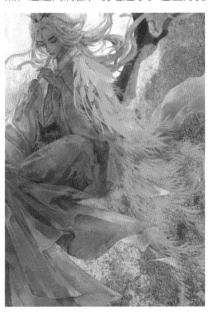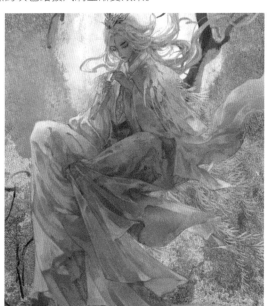

02 用"细节刻画1"笔刷刻画羽毛的交叠部分，注意羽毛是一层叠着一层的。这里需要耐心刻画。

✿ 绘制布纹及配饰

· 花纹和纱袖

01 用"细节刻画1"笔刷在衣服上随意画出祥云和羽毛的花纹，添加"斜面和浮雕"图层样式，为花纹增加立体感。

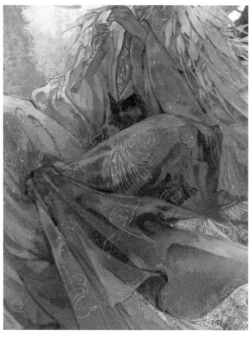

02 同样选择"细节刻画1"笔刷，设置笔刷模式为"线性减淡（添加）"，画出腰带的仙鹤，再画出鹤顶的红宝石。

03 用"水边"笔刷画出飘动的纱袖。新建一个图层，设置混合模式为"柔光"，用"喷枪柔边圆300"笔刷涂抹，使纱袖看起来可透光，然后用"细节刻画1"笔刷整理一下袖子的轮廓。

- 花树

01 用"细节刻画1"笔刷刻画树干，然后擦去多余的色块。

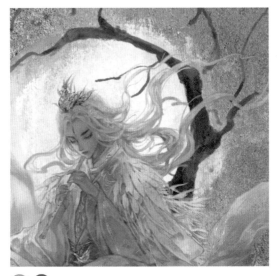

02 用"花丛"笔刷顺着树干的走向铺一层花，然后应用"查找边缘"滤镜，丰富细节。

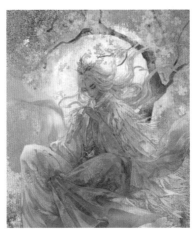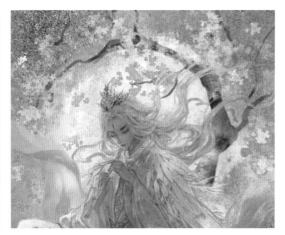

03 用"花瓣"笔刷一瓣一瓣地画出近处的花朵。树梢部分的花朵小，靠近人物的花朵大，注意花瓣的朝向也要有区别。

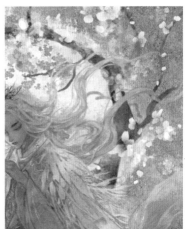

• 小贴士 •

花是一组一组的，并且分布不能过于均匀。为了体现花树的生机，还可以增加小花苞。

用"硬2"笔刷画出仙鹤飞翔的姿态,然后用"细勾线"笔刷画出羽毛与羽毛交叠处的阴影,再细化仙鹤的头顶、脖子和尾羽,并用"细勾线"笔刷整理一下仙鹤的轮廓。用相同的方法画出其他的仙鹤。

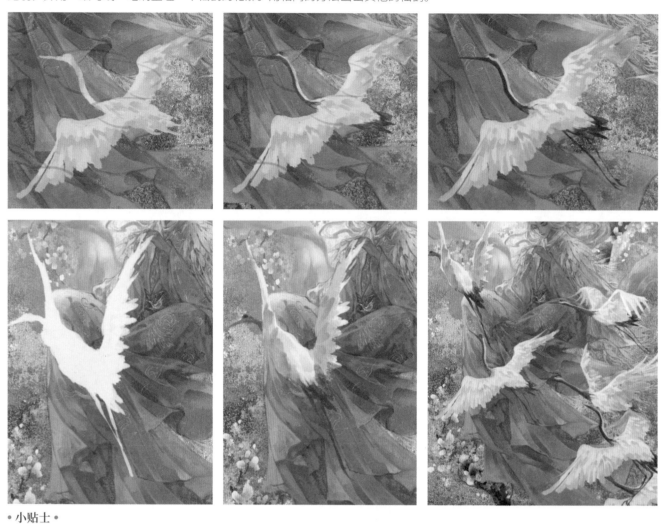

· 小贴士 ·

画鹤群的时候要注意设计好其朝向,画面中的仙鹤从右下角向右上角飞,因此所有的仙鹤的身体都是朝着左上方的。

❀ 完善画面

01 完善一下画面背景。新建一个图层,设置混合模式为"线性减淡(添加)",然后用"细勾线"笔刷提亮一下人物的边缘,再用"喷枪柔边圆300"笔刷给人物边缘轻轻扫上一层暖光。

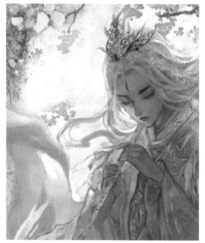 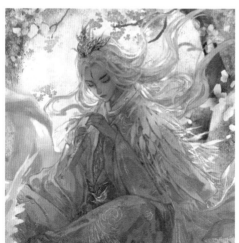

02 用"排点"笔刷在人物下方加一点粒子效果，再应用"高斯模糊"滤镜，使之变得梦幻。至此，绘制完成。

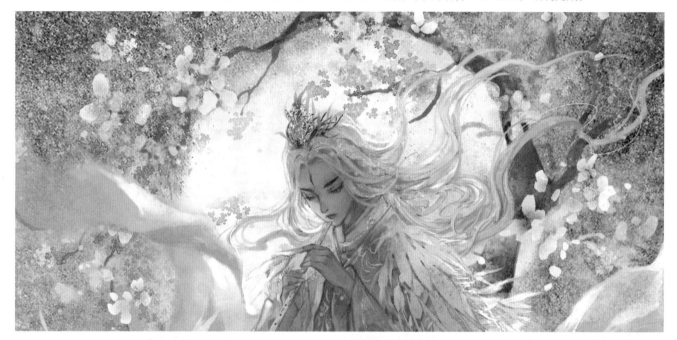

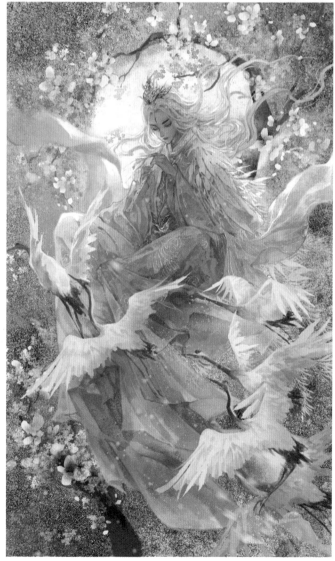

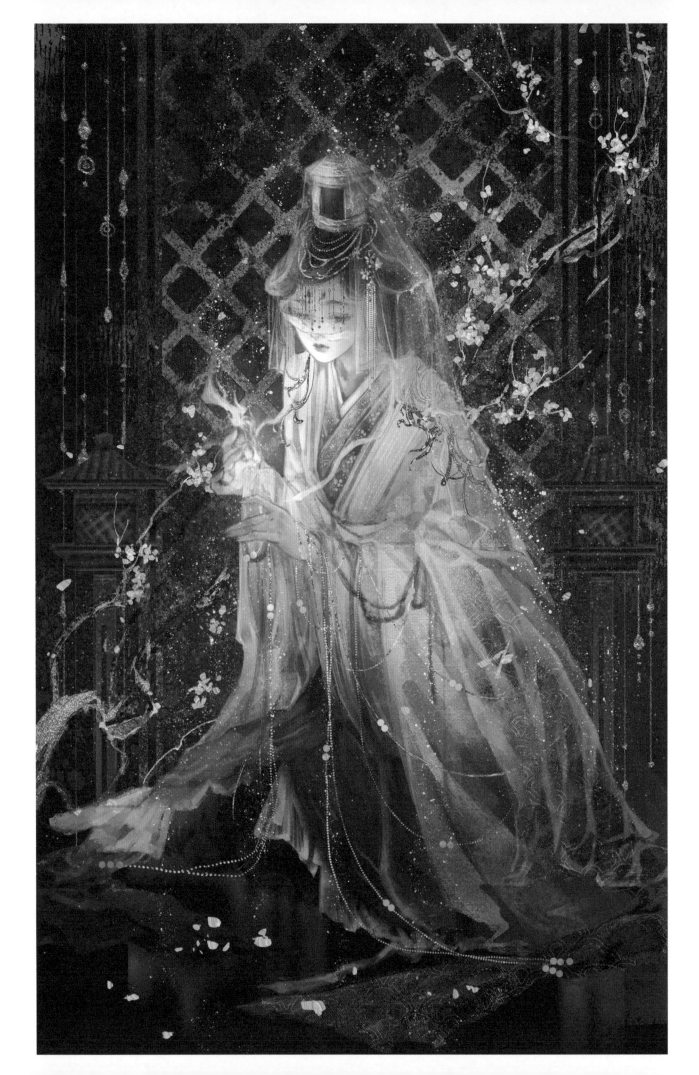

3.4 烛女

❀ 绘制分析

要点: 人物与长信宫灯的结合。表现少女的恬静感,以及宫灯的古朴感。

元素: 长信宫灯样式的头冠、中式古代宫灯、西汉服装等。

笔刷

铺色2	噪点橡皮擦	硬边圆	干燥笔
石壁	浓墨	金勾线	底色
喷枪柔边圆300	水边	柔边上色	细勾线
渲染水痕	质感1	硬2	刻画
细节刻画1	珠子	花瓣	排点

绘制流程图

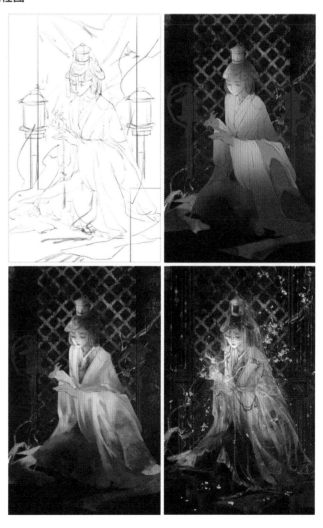

❀ | 长信宫灯拟人

她本是西汉深宫中一盏明灯,漫长历史岁月的浸染,使她变得沉静、肃穆。长信宫灯的设计十分巧妙,宫女一手执灯,另一手的袖子似在挡风,实为导烟管,用来吸收油烟,防止了空气的污染。本例将人物设定为一位身着西汉丝质服装、手捧烛火的少女,头戴着跟宫灯相似的头冠。背景中加入了青铜宫灯作为装饰。

❀ 绘制线稿

01 绘制草稿。本例的人物是一个跪坐在室内的宫装少女。为了体现少女的恬静，采用了三角形的构图，且背景设置为对称形式的。为了避免画面过于呆板，背景中添加了一枝花。

02 在草稿的基础上用线条画出线稿。为了确保上色准确，人物主体需要明确形状，饰品等元素只进行大致定位即可。

• 小贴士 •

　　人物是微低头、闭眼的状态，按观者视角，五官的位置应偏下。

❀ 铺大色块

01 用不同的棕色画出背景，然后用"铺色2"笔刷渲染，画面中过渡比较生硬的地方可以用"噪点橡皮擦"笔刷擦淡。

02 画出网格背景。选择"硬边圆"笔刷，按住Shift键并画出直线，然后将其旋转45°，复制一层后拖曳一段距离，再按快捷键Ctrl+Shift+Alt+T自动复制。在得到整齐的图案并达到需要的数量时，合并这些图层，复制一层后按快捷键Ctrl+T，水平翻转，这样就得到了想要的网格图形。为了表现金属的质感，使用金黄色绘制。锁定网格图层，用"干燥笔"笔刷制造出金箔质感。选择"橡皮擦工具" ✐ 和"石壁"笔刷，擦出壁画质感。

• 小贴士 •

　　在画类似壁画质感的背景时，要大胆运用混色的方法，尝试各种冷暖色的结合。

03 用"浓墨"笔刷画出人物背后的花枝。为了能与背景分离，添加一个"色相/饱和度"调整图层，降低明度，并用"金勾线"笔刷画出树枝上的金色纹理。

04 用"底色"笔刷填充底色。选择低饱和度的颜色画出人物底色。

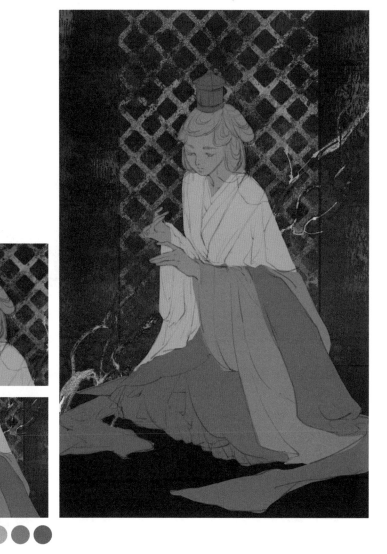

05 进行初步的光影塑造，并给衣服上色。新建一个图层，设置混合模式为"柔光"，用"喷枪柔边圆 300"笔刷轻轻刷上一层光。为了突出画面中心，将主要受光面设定在人物脸部下方和肩颈处。再次强调主要受光面，新建一个图层，设置混合模式为"线性减淡（添加）"，继续在下巴和右肩刷一层暖白色的光。大致画出宫灯剪影。

06 添加一个"色相/饱和度"调整图层，勾选"着色"并调整一下人物各个部分的固有色，飘带调整成绿色，裙摆调整成红色，丰富一下画面色彩。选择"水边"笔刷，新建一个图层，设置混合模式为"正片叠底"图层，加强一下飘带的暗部和裙摆的暗部，画面的基本光影就完成了。

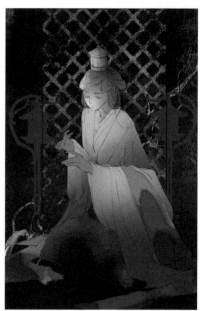

❀ 绘制人物

· 面部

01 完成大致的颜色渲染后，对人物面部进行塑造。人物是闭眼、微低头的姿态，用"柔边上色"笔刷加深一下眉毛下方、眼角、鬓角和嘴唇等处的阴影，然后轻轻涂抹人物的眼眶、鼻尖等处，并加重嘴唇的颜色。用"细勾线"笔刷整理人物的脸部轮廓和五官，然后强调人物的眉毛和睫毛，再描画人物的唇珠和嘴角。

02 用"细勾线"笔刷深入刻画，用排线的方式修饰人物眉毛，然后画出人物的双眼皮，接着用更深的颜色强调一下人物的眼眶和睫毛，并涂一下人物的脸颊，再用高饱和度的红色画人物的花钿，并修饰唇珠。

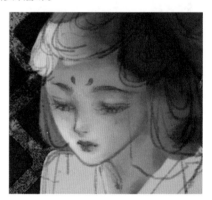

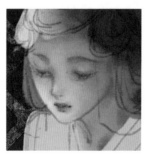

· 小贴士 ·

在刻画人物五官时，线条颜色的深浅要有变化。

· 头发

用"渲染水痕"笔刷点染一下发髻的阴影。这一步注意不用特别细致，随意点涂即可。新建一个图层，设置混合模式为"叠加"，用"喷枪柔边圆300"笔刷轻轻在头发的左上方受光处叠加一层光，然后用"细勾线"笔刷按照发髻的走向勾勒出发丝。

· 小贴士 ·

在处理发髻时，可以将其想象为一条弯折的布带，画出受光面和转折处，发髻的立体感就可以体现出来了。

- **服装**

01 选择"水边"笔刷，在人物的腰间、手肘等处用长短不一的线条画上衣褶，然后用"浓墨"笔刷画出里衣。用相同的方法给袖子加上褶皱。用"浓墨"笔刷刷出褶皱的亮面，这样也会形成干湿结合的效果。

 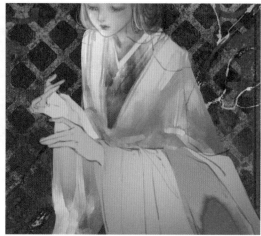

02 用"质感1"笔刷涂抹飘带，使其更有质感，然后调整飘带的末端，使其与背景融合得更自然。

- **头饰**

01 新建一个图层，设置混合模式为"正片叠底"，用"水边"笔刷给人物的头冠画上暗面，为了制作水痕效果，可以复制一层并应用"查找边缘"滤镜。

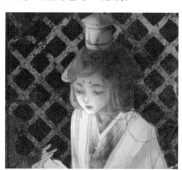

02 细化头冠。用"干燥笔"笔刷涂抹反光的部位。用深褐色涂出宫灯上的细节，注意颜色不要涂得太均匀。用"质感1"笔刷刷出灯罩的金属颗粒感，再选择"细节刻画1"笔刷并设置模式为"线性减淡（添加）"，画出宫灯的细节。

03 画出其他头饰。用"硬2"笔刷画出链子的剪影，然后用"刻画"笔刷刷出金属质感。新建一个"线性减淡（添加）"图层，刷出高光部分，然后应用"查找边缘"滤镜，强调金属的边缘。用"硬边圆"笔刷画出珠帘。为了不使珠帘显得呆板，在两侧加上金属链，下面加上青色的小珠子作为点缀。

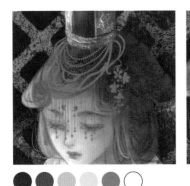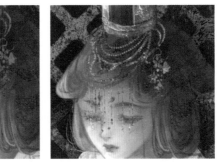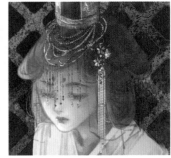

• **小贴士** •

在画下垂的金属链时，可以按住Shift键画出垂直的线，接着在直线上添加圆形、方形等形状的珠子或其他配件，增加链子的设计感。

• **褶皱**

01 用"刻画"笔刷在人物的手臂、腰部等处加上褶皱。为了突出腰带的颜色，用了黄色点缀。手臂处用褐色点缀。

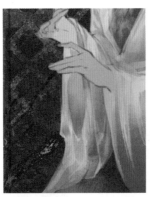

02 在衣袖的堆叠处进行刻画，要保留明确的形状边缘。

03 按照布料的走向画出地上裙子的部分，然后画出裙子的纱边。

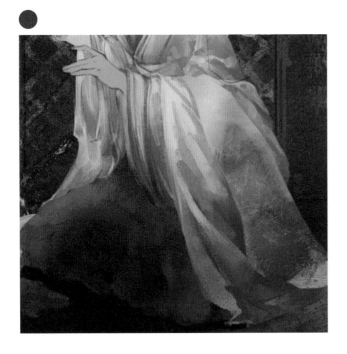

04 画出飘带的凸起部分，注意布料之间堆叠关系的处理，然后用"细节刻画1"笔刷画出裙边的纹路。

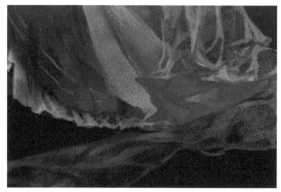

- 手部

01 整理好手部的轮廓，然后用"柔边上色"笔刷画出人物手部阴影部分，手指关节部分要用点力加深一下。

02 选择高饱和度的颜色点染一下手部的关节。用相同的方法画出另一只手。

- 头纱和衣服装饰

01 用"柔边上色"笔刷轻轻涂出头纱的范围，并降低图层的不透明度。新建一个图层，用"刻画"笔刷画出纱的纹理和轮廓，然后用"噪点橡皮擦"笔刷轻轻擦一下。

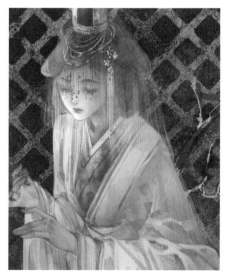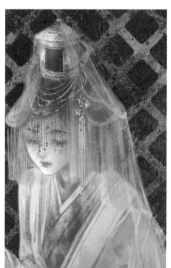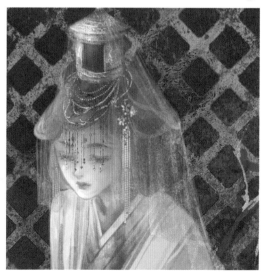

02 用"浓墨"笔刷画出布条的基本形状走向，然后用"细勾线"笔刷勾画出转折和轮廓的细节。

03 用"金勾线"笔刷画出衣领的金色花纹，再用"噪点橡皮擦"笔刷轻轻擦淡暗部的花纹，使之与布料自然融合。

04 通过双轴对称模式＋画出一个菱形的图案，复制纹样并整齐地排列。用"噪点橡皮擦"笔刷擦淡阴影部分的纹样，并注意暗部的形状，然后设置图层混合模式为"正片叠底"。用相同的方法画出袖子部分的暗纹。

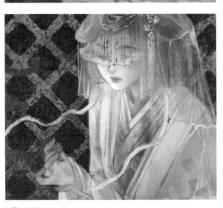

05 用"硬2"笔刷画出飘带上的鳞片纹理，并设置混合模式为"强光"，然后应用"查找边缘"滤镜，并用"噪点橡皮擦"笔刷擦淡不自然的部分，这样发亮的刺绣纹理就画好了。顺势用"金勾线"笔刷画出袖口的金色刺绣。

06 观察发现人物肩膀的位置有点空，于是加上了金属肩饰。用"硬2"笔刷画出剪影，然后用"刻画"笔刷刷出金属纹理，再应用"查找边缘"滤镜，并勾勒一下阴影部分的边缘，体现金属的厚度。

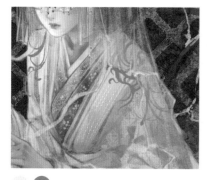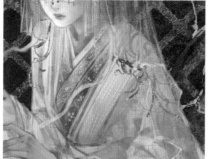

07 用"浓墨"笔刷画出垂在地上的腰带。选择亮一点的绿色描画一下被光照亮的部分。

08 用"珠子"笔刷画出人物两臂间垂下的金链，然后用"刻画"笔刷刷出高光。在金属链上加上白色的珍珠，用"水边"笔刷给珍珠画出明暗的变化。画出红色细纱条。

· **蜡烛**

01 蜡烛是整幅画的关键部分，也是突出人物身份的重要元素。用"柔边上色"笔刷画出烛身，新建一个图层，设置混合模式为"柔光"，在蜡烛上晕染一层光晕。选择"细节刻画1"笔刷并设置模式为"线性减淡（添加）"，画出火焰。

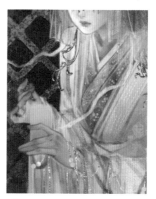

02 画出火焰幻化的少女形状，然后用"柔边上色"笔刷在靠近火焰的部分晕染上暖黄色，并设置笔刷模式为"线性减淡（添加）"，提亮一下与火焰的相接处。

❀ 完善画面

01 完善画面的背景和氛围。调整宫灯的形状和位置，锁定图层并用"干燥笔"笔刷画一层纹理。新建一个图层，设置混合模式为"正片叠底"，画出灯的细节，然后用"细节刻画1"笔刷画出灯罩的网格纹理。复制一个宫灯置于画面右边。

02 选择"花瓣"笔刷，在"画笔设置"面板中勾选笔刷的"颜色动态"并设置各参数，再用点涂的方法点出花朵。

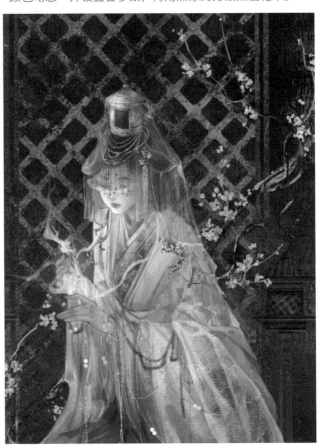

03 用"金勾线"笔刷画
出背景中的链子，继续
用设置好的花瓣笔刷点
染出掉落在地上的花瓣。

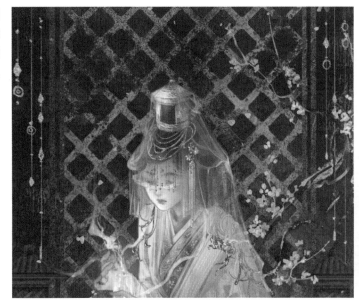

04 在图层最上方新建一个图层，设置混合模式为"柔光"，用"喷枪柔边圆 300"笔刷渲染光照射的部分。用"排点"笔刷
在蜡烛周围随机洒上星星点点的火花，并设置图层的混合模式为"颜色减淡"。至此，绘制完成。

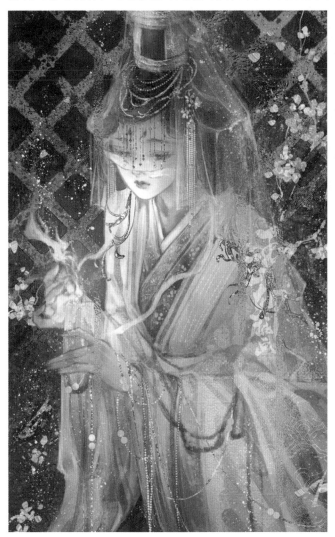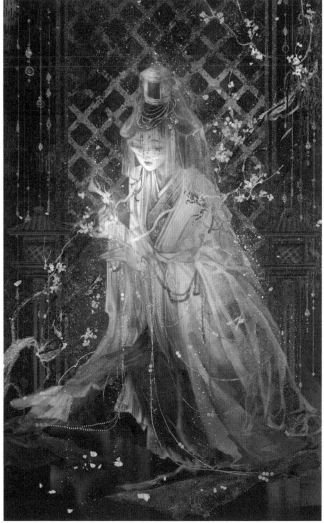

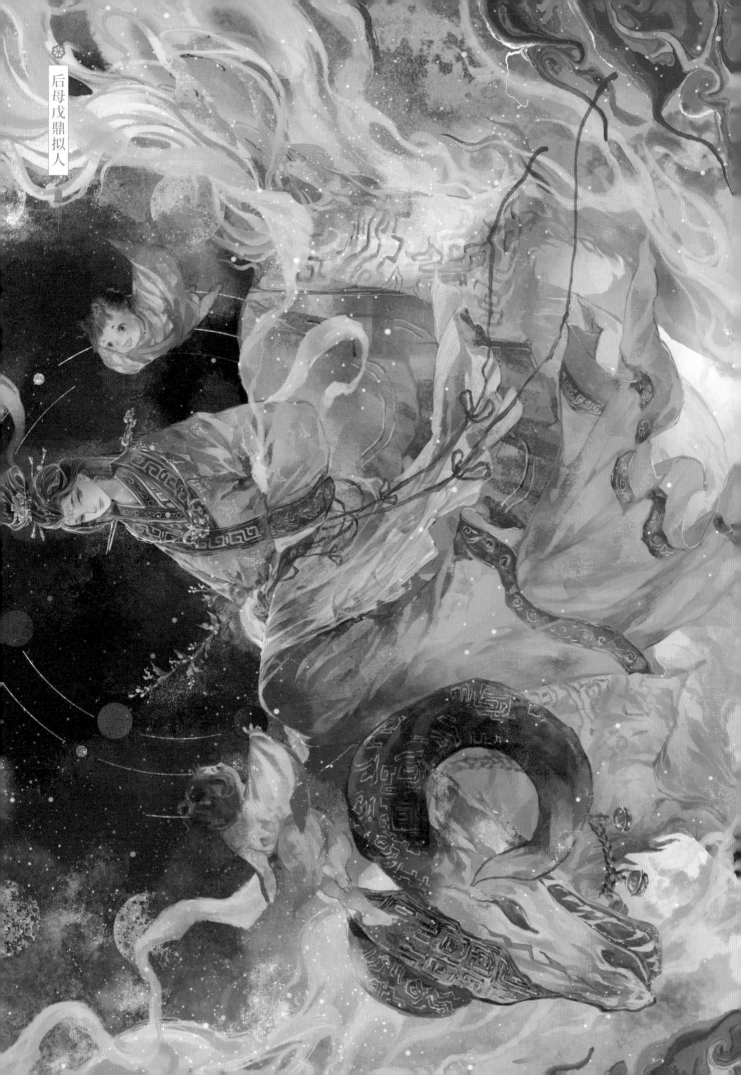

后母戊鼎拟人

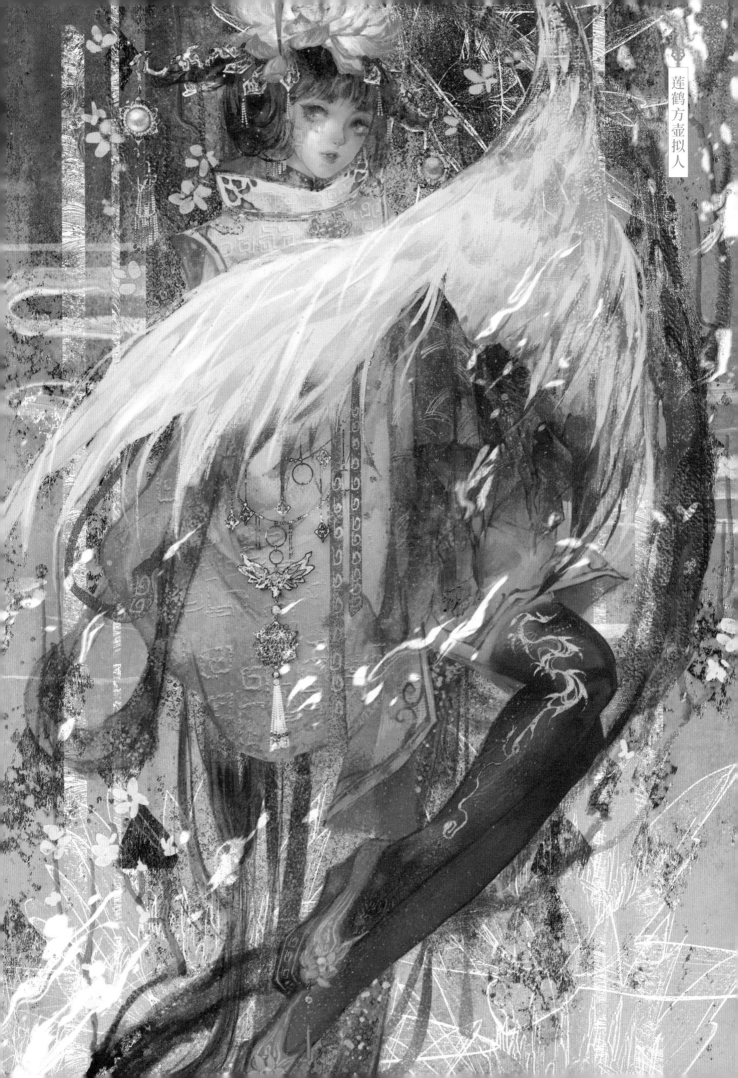

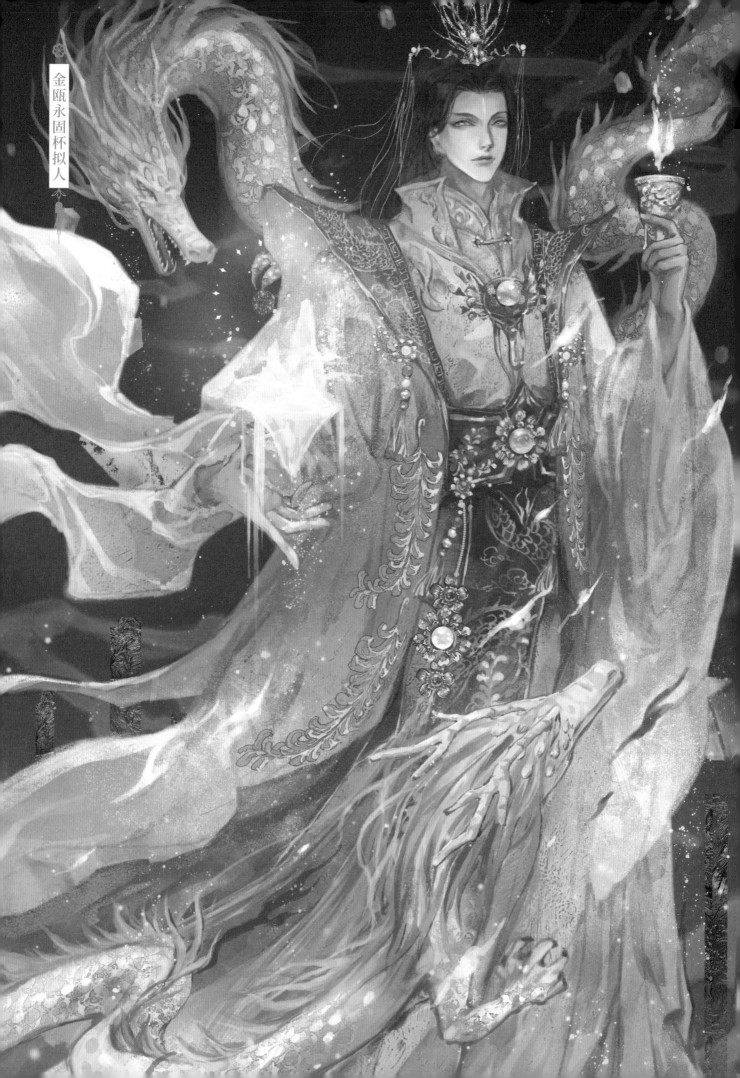

金瓯永固杯拟人

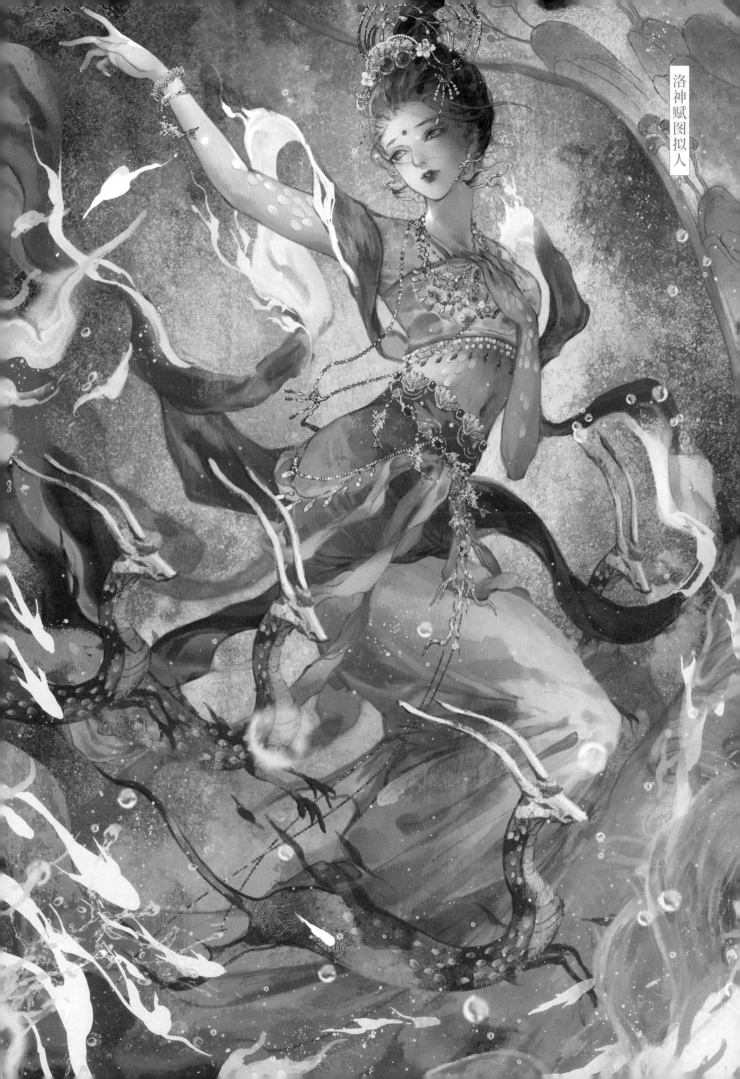

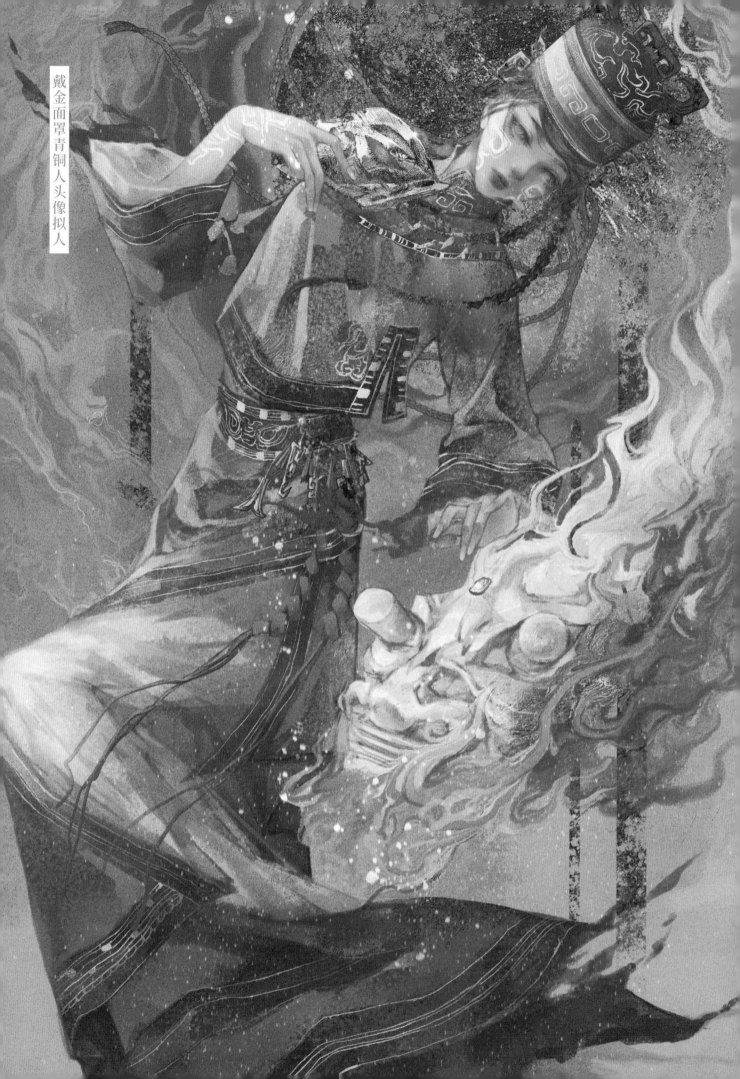

戴金面罩青铜人头像拟人

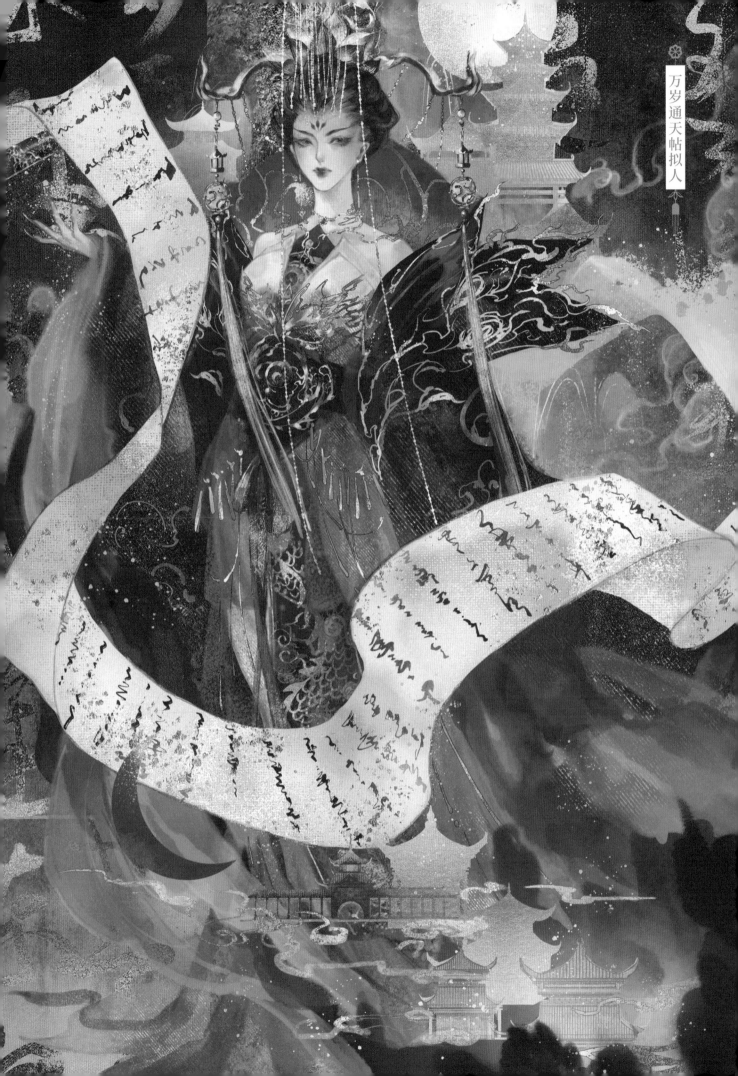

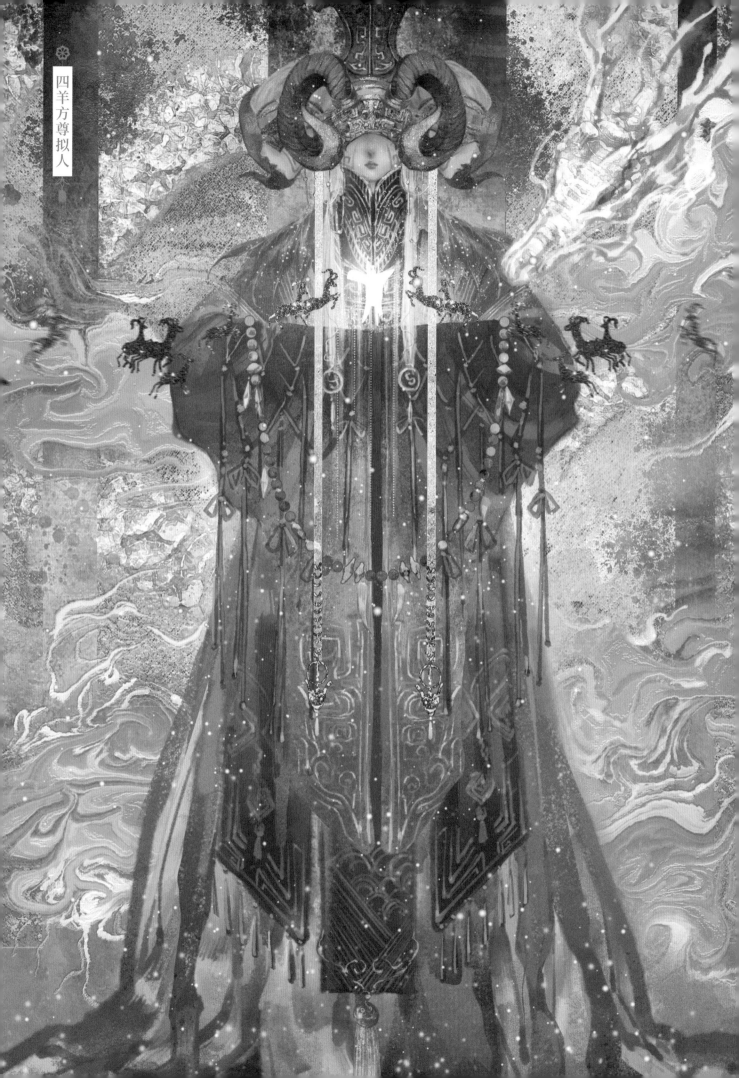

四羊方尊拟人

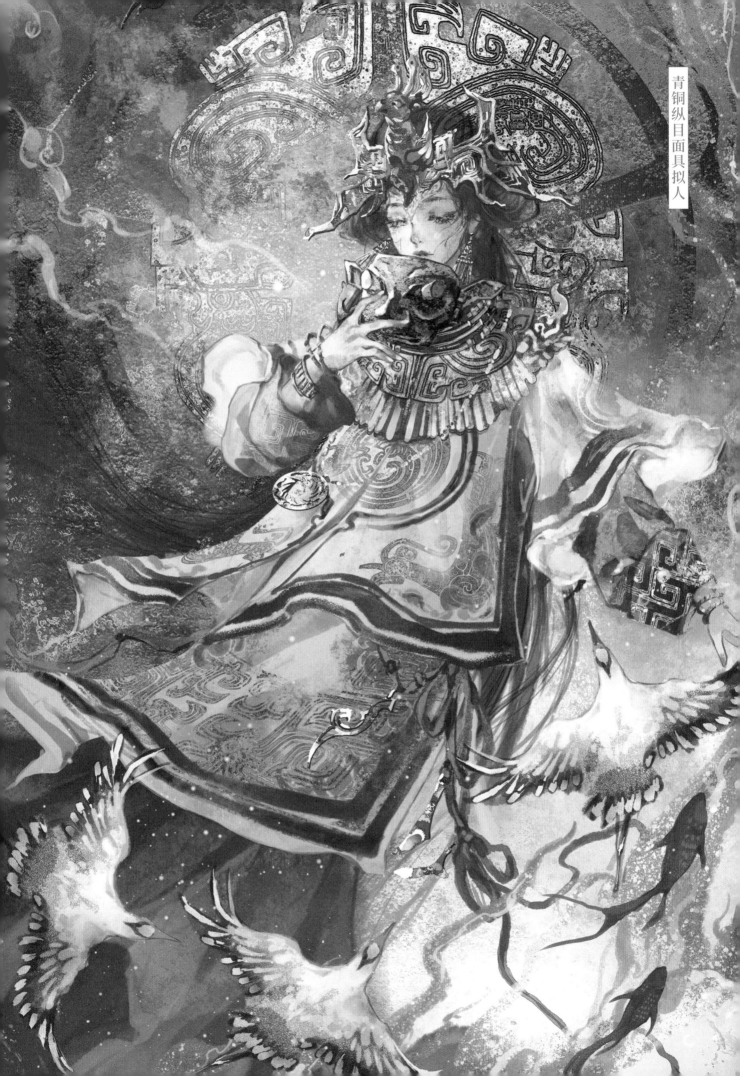

青铜纵目面具拟人

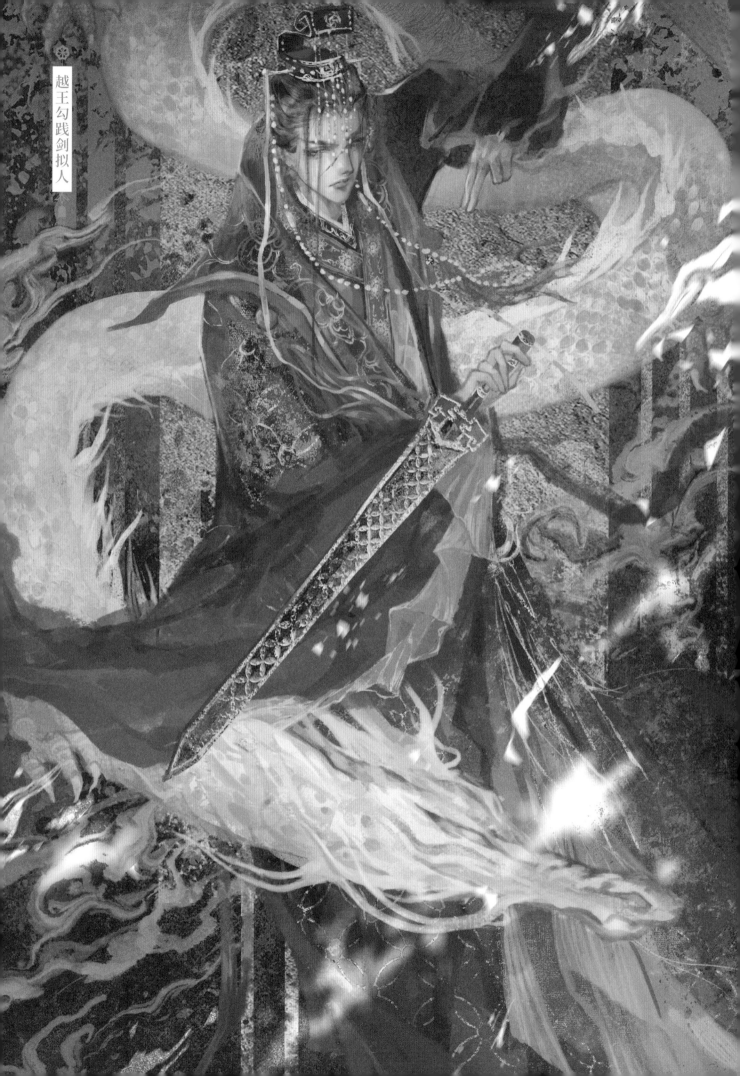

越王勾践剑拟人

第四章

天地有灵

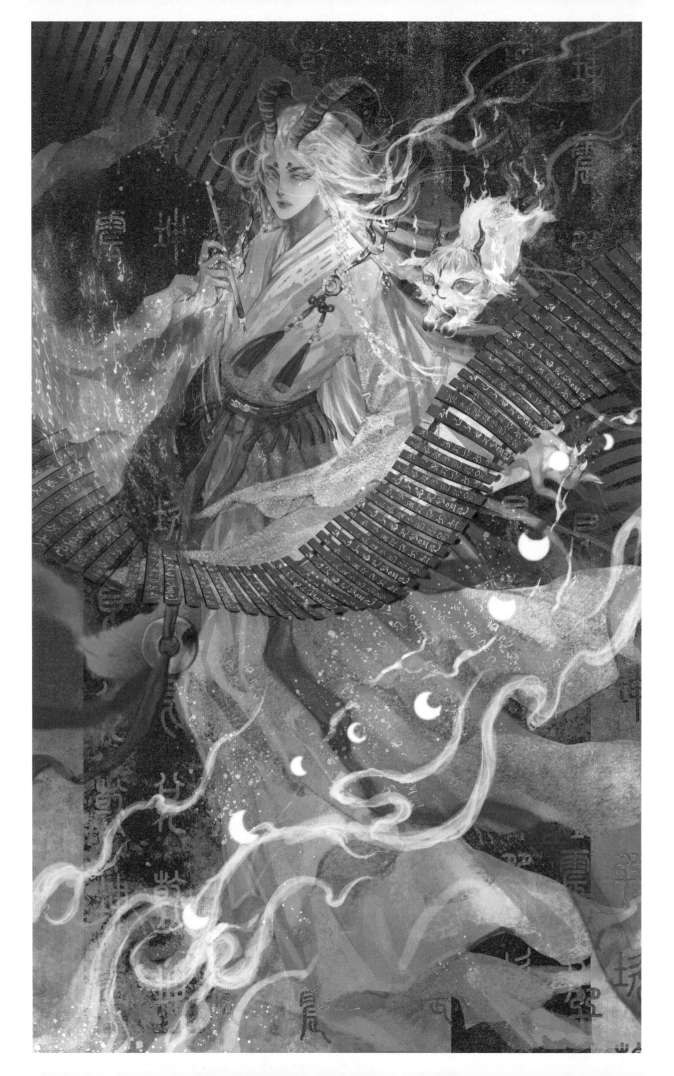

4.1 白泽

要点： 白泽小兽与拟人化白泽相结合，体现出白泽作为神兽的神秘感。

元素： 一双角、神兽、竹简和文字等。

笔刷

铺色1	渲染水痕	柔边上色	细勾线
铺色2	细节刻画1	底色	刻画
硬2	干燥笔	水边	金勾线
喷枪柔边圆300	石壁		

绘制流程图

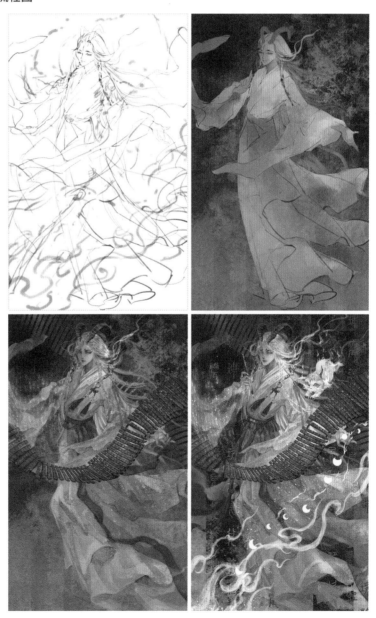

❀ | **白泽拟人**

　　白泽是通晓万物之情理、独具慧眼的神兽。本例中，他手持玉笔，书于竹简，月亮往复运动于他身边。他满头白发如雪，周身祥云缭绕。本例将白泽设计为一个白发智者的形象，并且加入了玉笔、竹简、不同形态的月亮等元素。此外，为了突出白泽的神兽形象，加入了白泽小兽。

❀ 绘制线稿

01 绘制草稿。本例绘制的白泽是一个白发智者的形象。为了体现庄重感，没有为人物设计太大的动作。人物整体呈C字形，手中竹简呈S形，以增强灵动感。

02 在草稿的基础上画出线稿，对前景进行大概定位。

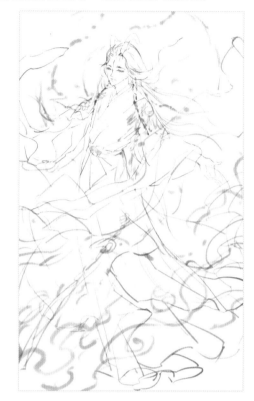

❀ 铺大色块

01 背景用了偏灰褐色的色调，以突出白泽的神秘感。选择"铺色1"笔刷画出背景，营造下浅上深的渐变效果。用"渲染水痕"笔刷在人物的位置随意刷一些纹理，使画面更有质感。

02 用低饱和度的颜色分别给人物的头发、皮肤、角和衣服填上底色。

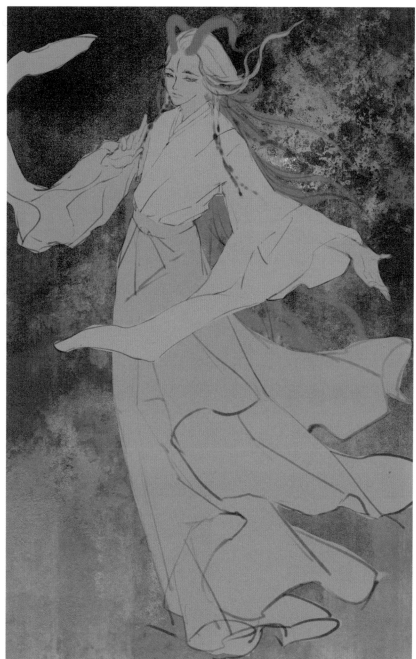

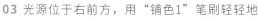

03 光源位于右前方，用"铺色1"笔刷轻轻地刷在右侧受光面，然后丰富左边暗面的颜色，在左下方加一点反光效果。

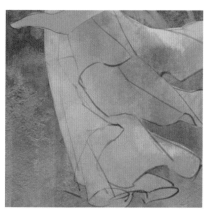

- 五官

用"柔边上色"笔刷
加深人物脸部的阴影，晕染
眉头、眼角、卧蚕、鼻尖和
嘴唇等处。用"细勾线"笔
刷整理好人物的脸部和五官
轮廓，注意眼线的延长。画
出人物额头的花钿，修饰眼
角，绘制瞳孔，并强调一下
花钿和唇珠，然后描出眉毛
和睫毛。

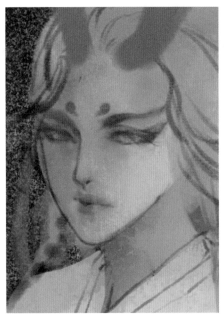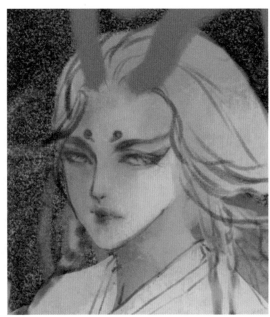

- 头发

01 用"渲染水痕"笔刷给头发的亮
面加上一层纹理。设置笔刷的模式为
"正片叠底"，在头发的阴影部分点
涂一下，以增强明暗对比。

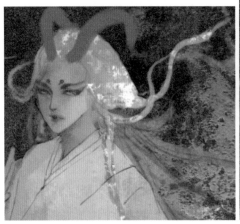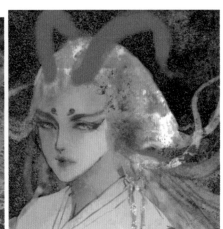

02 用"细节刻画1"笔刷勾画发丝，
注意发缕间存在遮挡关系。画出身前
小辫子的细节，并表明明暗关系。

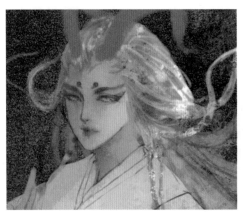

03 强调一下阴影部分，刻画身后的小辫子，然后添加一些飘散的发丝。

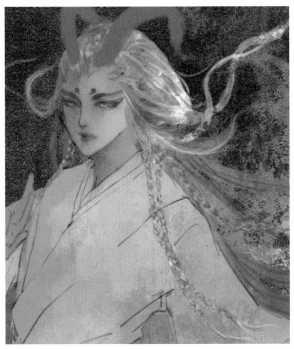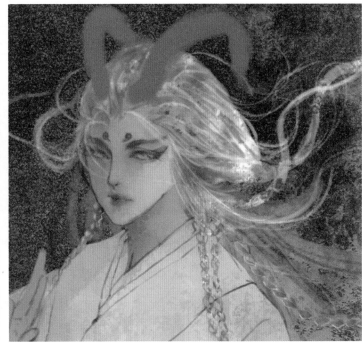

- 服装

01 用"刻画"笔刷画出上衣的褶皱，注意褶皱主要集中在腰部，然后顺势画出纱袖，再画出手肘处袖子的褶皱。用"细勾线"笔刷整理好衣服的轮廓。

02 用和上一步相同的方法画出另一边的纱袖，注意袖子的内层要用不同的颜色表示。

03 用"刻画"笔刷吸取深蓝色，画出裙子褶皱处的阴影。然后用"铺色2"笔刷吸取黄色，给裙子的右边加上一点纹理。复制一层并应用"查找边缘"滤镜，设置混合模式为"正片叠底"，擦淡之前画的轮廓线条。

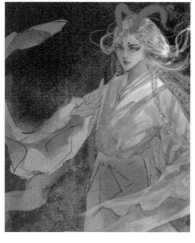

04 用"细节刻画1"笔刷沿着已经画好的色块整理好衣裙下摆的轮廓，注意裙摆转折部分的轮廓形状要明确。

- **手部及脚部**

01 将人物右手的姿势改为拿毛笔的姿势。勾画出手部轮廓，用"底色"笔刷涂出底色，再用"柔边上色"笔刷晕染手部的阴影。在手背、关节和指尖部分加上一点粉色。

02 用相同的方法画出左手，注意手掌纹理的处理。阴影部分的颜色变化要有节奏感。

03 用"硬2"笔刷画出指甲部分。人物的原型是神兽，因此指甲采用了类似于兽类的指甲。

❀ 添加元素

· 角

01 用"铺色2"笔刷丰富一下角的颜色。再添加"斜面与浮雕"图层样式，制作浮雕效果。

02 用"细节刻画1"笔刷吸取深色，勾画角的纹理和轮廓，注意转折部分要用不同颜色表现。可选择饱和度较高的红色与饱和度较低的灰色来刻画。

· 文字

01 用"硬2"笔刷勾画出文字。由于文字是画面中的辅助元素，因此可随意勾画，使其看起来像文字即可。

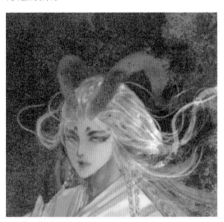
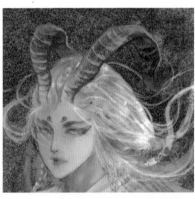

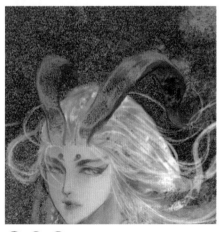
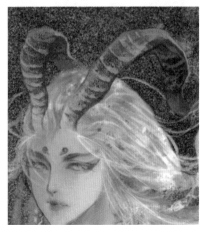

02 按住Alt键选择文字图层，然后使用"油漆桶工具" 为文字填充金色的纹理。复制一层，按快捷键Ctrl＋T，调整图层的位置和形状，使之贴合衣袖的形状。然后添加"斜面和浮雕"图层样式，突出纹理。用相同的方法为下摆加上文字。

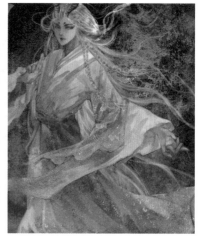

· 小贴士 ·

这里写了3列文字，后面要使用同样的元素时可以复制这里的文字，并随机排列，以提高工作效率。

· 竹简

01 用"矩形选框工具" 框出一个长方形选区并填充颜色。多次复制长方形，并用"移动工具" 将其移至合适位置。用"干燥笔"笔刷刷出渐变效果。将制作好的文字粘贴到竹简上，可以进行随机排列组合。

02 复制一层竹简图层，并添加一个"色相/饱和度"调整图层，调低其明度并将其移到合适的位置，注意表现出竹简的厚度。

03 按快捷键Ctrl＋T，通过"扭曲"和"变形"两个功能调整竹简的形态。在竹简图层下新建一个图层，然后用"细节刻画1"笔刷给竹简加上丝带装饰。复制文字图层并将其拖曳至竹简上方，设置混合模式为"颜色减淡"，再应用"液化"滤镜，为文字添加光感和跃动感。

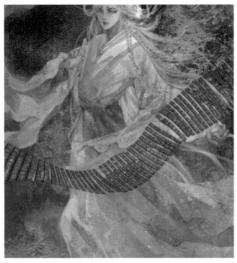
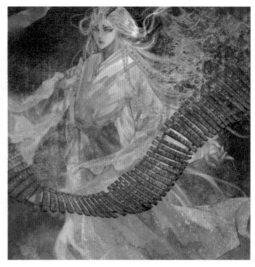

- **白泽小兽**

01 用"细节刻画1"笔刷画出小兽的剪影，然后用"铺色2"笔刷涂出小兽下半部分的阴影。

02 在尾尖部分加上一点红色，用"细节刻画1"笔刷画出白泽小兽五官和四肢的阴影部分，然后画出小角，再刻画轮廓和尾部毛发。

03 选择高饱和度的青色，画出白泽小兽的眼珠，然后用红色画眼皮、红毛等。选择亮一点的白色画皮毛的细节，并用深色加深一下轮廓。

- **肩饰**

01 用"硬2"笔刷画出肩饰的剪影。然后新建一个图层，设置混合模式为"线性减淡（添加）"。用"刻画"笔刷刷出金属光泽，再画出高光部分和暗面，用"硬2"笔刷表现出金属的厚度。

02 画出镶嵌在金属饰品上的蓝色宝石，注意点涂出宝石的高光。

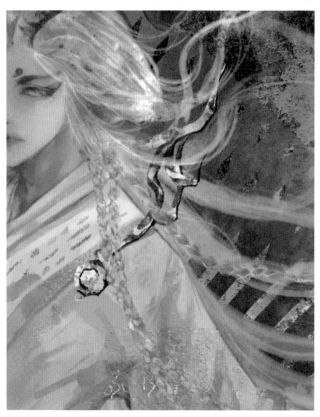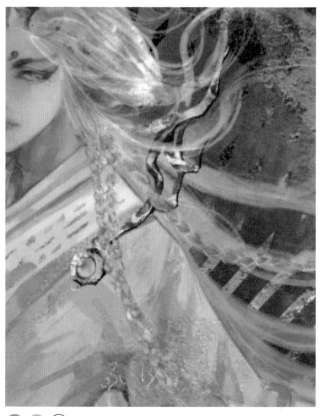

03 用"细节刻画1"笔刷画出流苏和宝石的大致形态，再画出宝石和流苏的细节。

- **腰饰**

01 用"细节刻画1"笔刷画出腰部的金属线，在高光部分重复画几笔，金属质感就表现出来了。画出金属上如意的大形，再勾勒一下细节。

02 画出环绕腰部的流苏，然后用"水边"笔刷画出红绸带的大体形状，接着表现出红绸带的转折关系，再用"细节刻画1"笔刷整理好红绸带的边缘。

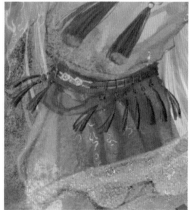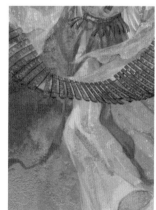

03 用"硬2"笔刷画出玉佩的剪影，然后用"水边"笔刷画出其渐变效果。整理好玉佩的轮廓，然后用"水边"笔刷画出后面的绸带。

- **玉笔**

01 选择"硬2"笔刷并按住Shift键画出笔杆的剪影。用"水边"笔刷画出玉质纹理。

02 新建一个图层，设置混合模式为"颜色加深"，然后加强颜色渐变效果。添加一个"柔光"图层，提亮一下笔杆亮面，体现笔杆的立体感。

·小贴士·

在画玉石材质的装饰元素时，可以用"水边"笔刷去表现材质的渐变。"水边"笔刷的笔触会产生一种流动晕染的效果，能够较好地体现玉石温润的质感。

03 按快捷键Ctrl+T，调整一下笔杆的形态，然后用"细勾线"笔刷画出笔上的珍珠装饰和笔头，笔尖处可以用"金勾线"笔刷画出金箔效果。将玉笔拖曳到合适的位置，顺势给人物的右手加上指甲。

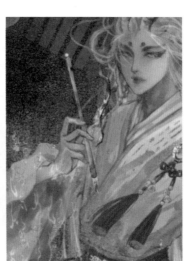

❀ 完善画面

01 用"细节刻画1"笔刷画出右下角的祥云。右下角的祥云密集而紧凑，向左上方慢慢变稀疏。增加祥云的细节。

02 选择"矩形选框工具" ⬚，画出3个矩形，然后选择"油漆桶工具" ◇ 并选择"图案"模式，填充一层金箔纹理。

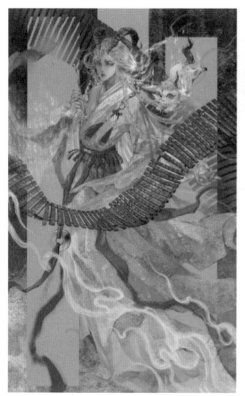 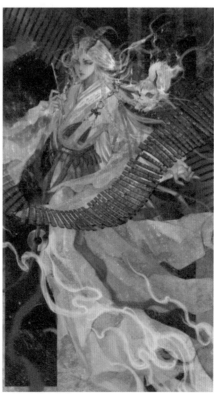

03 打出一些小篆形式的文字，并且随机进行排列组合。选择"橡皮擦工具" ，用"石壁"笔刷擦出文字斑驳的效果。

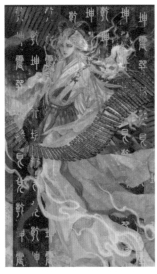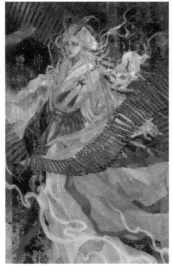

04 画出月亮图案，注意月亮的大小和排列顺序。应用"高斯模糊"滤镜，制作轻微的模糊效果。然后添加橙色的"外发光"图层样式。

05 用"细节刻画1"笔刷画出月亮图案附近的流光。添加"外发光"图层样式，可以设置混合模式为"线性减淡（添加）"，使光感更明显。

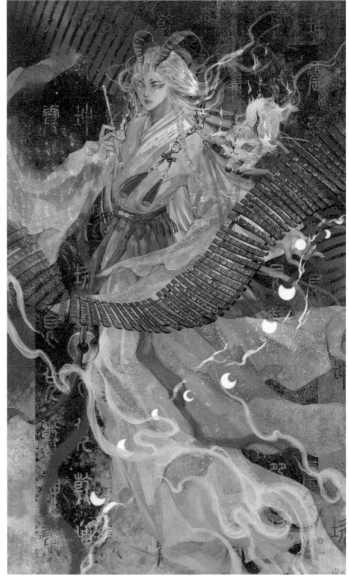

06 用"喷枪柔边圆 300"笔刷轻轻扫受光面,进一步明确画面光影。在月亮图案和文字的周围用点涂的方式轻轻点出光点,切记亮度不可以超过人物主体部分。然后可将祥云的方向调整一下,使其与月亮图大致平行。至此,绘制完成。

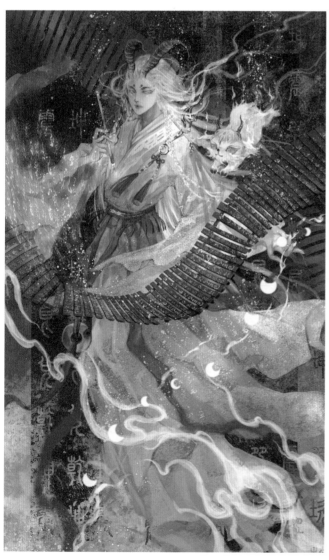

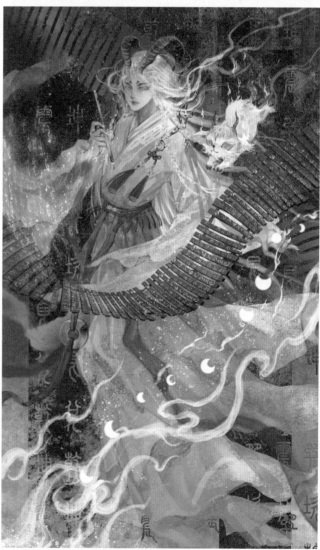

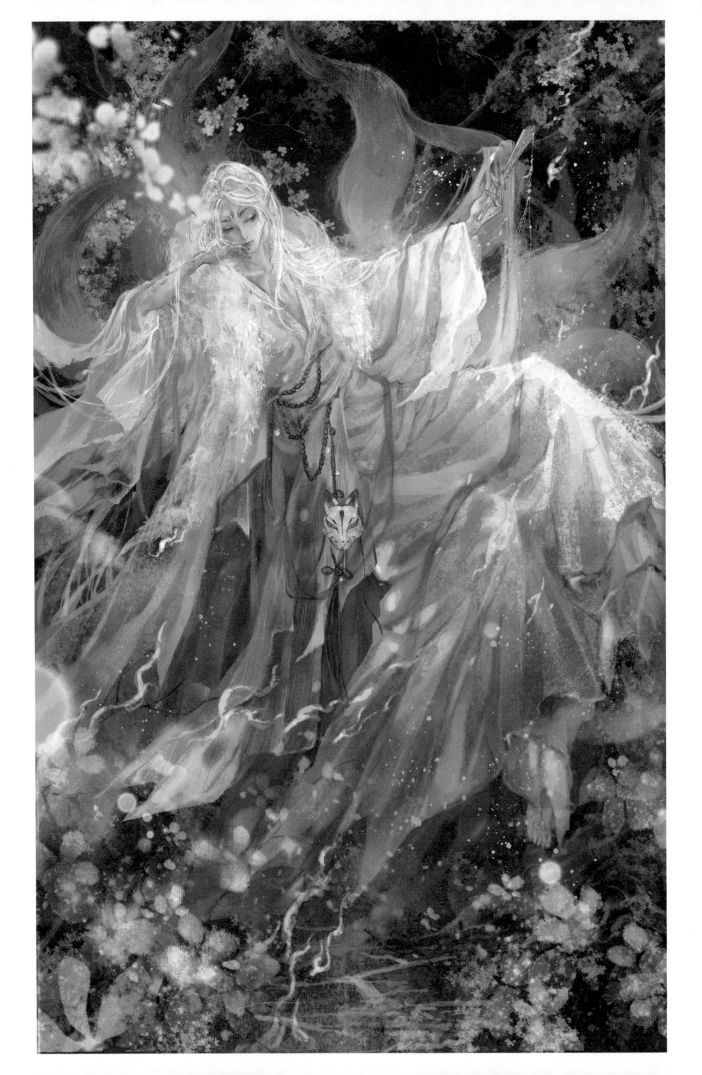

4.2 九尾狐

要点：将人物画出潇洒不羁的感觉，将火的元素融入冷色调的氛围中。

元素：梅花树、狐狸尾巴和蓝色火焰等。

笔刷

铺色1	喷枪柔边圆 300	柔边上色	铺色2
细节刻画1	水边	刻画	细勾线
质感1	噪点橡皮擦	干燥笔	花丛
花瓣	金勾线	硬2	排点

绘制流程图

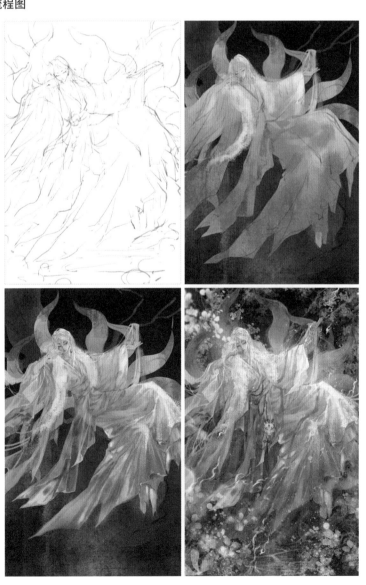

❀ | 九尾狐拟人

　　他是传说中的灵兽九尾狐幻化而成的仙灵，自由自在、潇洒恣意。夜晚，他在梅花树上操纵蓝色的火焰，落梅如雪满阶，幽萤如蝶乱舞。《山海经》记载："青丘国在其北，其狐四足九尾。一日在朝阳北。"由于在后世传说中九尾狐有时会与火联系在一起，因此本例也加入了火焰元素。

❀ 绘制线稿

01 绘制草稿。将人物设定为九尾狐幻化的仙灵。他倚靠着梅花树，随心操纵着火焰。使用了S形构图让画面更显灵动。

02 在草稿的基础上画出线稿，对花朵和树枝进行大概的定位。为了体现人物的慵懒感，眼睛是半睁半闭的状态。虽然九尾狐有九条尾巴，但是不需要全部绘制，根据画面效果表现出多条尾巴即可，注意要错落有致。

❀ 铺大色块

01 为了体现神秘的氛围，用"油漆桶工具" 🪣 填充深色，然后用"铺色1"笔刷在画面中下方添加一些微亮的光。新建一个图层，设置混合模式为"叠加"，选择"喷枪柔边圆 300"笔刷并刷亮人物周围。

02 用低饱和度的冷色调给人物各个部分涂上底色。

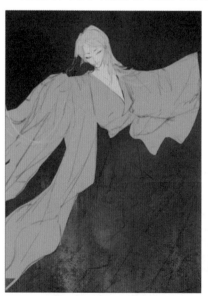

03 用"铺色1"笔刷在头发亮部点涂一下。强调皮肤和衣服的暗面和亮面。

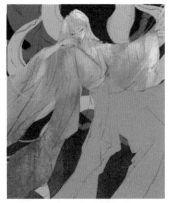

04 丰富一下衣服的颜色，远离人物的部分用深色加深一下，使之与环境融合。画出毛领的大致样子。

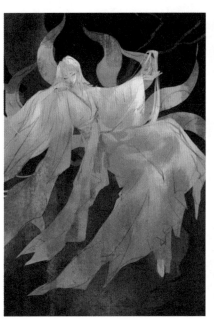
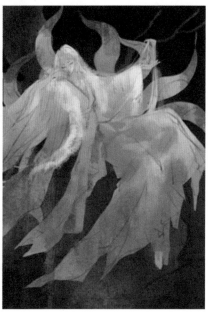

• 小贴士 •

这张图整体色调是比较幽暗的，即使人物身着白衣，我们也要减少白色的用量，尽量用环境色去表现人物。

❀ 绘制人物

• 五官

01 用"柔边上色"笔刷根据光源的方向加深人物脸部的阴影，然后晕染眉头、眼角和嘴唇等处。用"细勾线"笔刷整理好人物的脸部和五官轮廓，并加深眼眶、鼻梁和瞳孔。勾画出眼影和额头上的火焰形花钿，细化嘴唇，然后描画眉毛和睫毛。

• 小贴士 •

由于本例的色调是偏冷的，即使画人物脸上的红晕也要加入冷色点缀，保持整个画面的色彩倾向稳定。

02 用"柔边上色"笔刷加深人物颈部和胸部的阴影部分。加深一下脖子的转角、锁骨等处，然后画一下轮廓。

- 头发

01 用"铺色2"笔刷随机点涂一下头发，增加一点纹理，然后用"细节刻画1"笔刷顺着头发的走向画出发丝，强调一下交叠的部分。

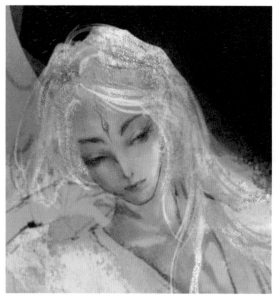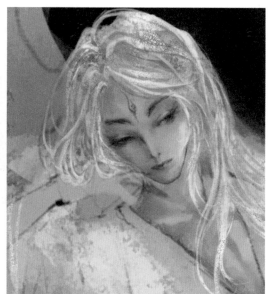

02 新建一个图层，设置混合模式为"柔光"图层，用"喷枪柔边圆300"笔刷给头发加一点紫色的渐变效果。继续用"细节刻画1"笔刷描画好垂下的头发。

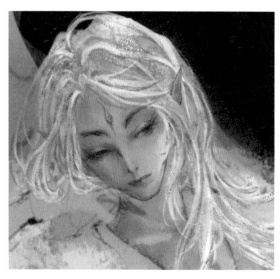

- 服装

01 用"刻画"笔刷画出上衣的褶皱，然后画出纱袖，注意要透出一点白色底衣的颜色。

02 继续刻画腰部的轻纱，用"水边"笔刷画出暗面的褶皱，然后用"刻画"笔刷画出亮面的褶皱，再用"细勾线"笔刷勾勒一下轮廓。

03 用"刻画"笔刷画出衣服下摆暗面的褶皱，然后画出亮面的褶皱。用"细勾线"笔刷整理一下褶皱的形状和轮廓，尽量保证形状明确。

04 用"细勾线"笔刷画出左下部分纱裙的透光效果，要沿着边缘的褶皱形状来画，注意控制其形状，尽量用三角形和"之"字形来表现。

05 用"铺色1"笔刷完善毛领，然后用"质感1"笔刷随意刷在毛领上，表现毛领的纹理。用"细节刻画1"笔刷在暗面和亮面的交接处修饰一下，在毛领的边缘画出一根一根的绒毛。

· 手部及脚部

01 先用"柔边上色"笔刷表现手和前臂的明暗关系，暗面颜色比之前的肤色深一些即可。人物的右手掌是向下的，可涂上一层阴影。用"细勾线"笔刷画出手部轮廓。

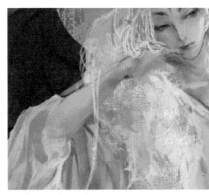
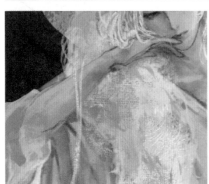

02 调整左手的姿势，勾画出左手的轮廓，并涂好底色。用"铺色1"笔刷晕染手的阴影部分。在关节和指尖部分加上一点粉色。

03 人物的脚部也用相同的方法进行刻画。注意脚部阴影的表现。

· 尾巴

01 用"质感1"笔刷在画好的尾巴尖部进行晕染，然后表现尾巴的渐变效果。用"细节刻画1"笔刷表现出尾巴的质感，再勾画一下尾巴的边缘。

02 用同样的方法画出右边和后面的尾巴。注意，远离画面中心的尾巴不用细致刻画，颜色饱和度也不用太高。

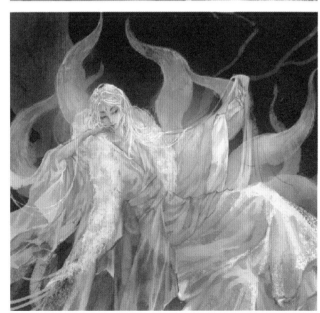

• 白梅花树

01 用"铺色2"笔刷给人物背后的树干涂上渐变色，靠近人物的部分可以用浅一点的颜色制造人物背后的柔光效果。用"细节刻画1"笔刷增强树干凹凸不平的感觉，然后沿着树干的走向画出纹理。比较突兀的部分可以用"噪点橡皮擦"笔刷擦淡一点，让它融合得更加自然。

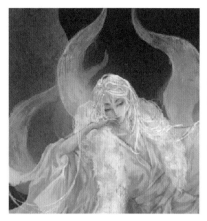

02 用"质感1"笔刷在底部的树干加上一点反光效果。

03 用"细节刻画1"笔刷画出树枝的纹理，然后用"干燥笔"笔刷表现出渐变感，靠近人体的部分颜色要浅一些。沿着树枝的上方勾勒一下，突出树枝的立体感。

04 用"花丛"笔刷扫出人物背后和脚下的花影，然后用"噪点橡皮擦"笔刷擦淡，不断丰富层次。

05 用"花瓣"笔刷画出人物右上方的花朵。注意花朵的方向、大小都要有变化，花心的部分可以用"噪点橡皮擦"笔刷轻擦一下，再应用"高斯模糊"滤镜制造前景的模糊效果。画面下方的花瓣用相同的方法画出。

 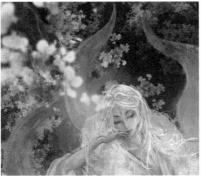

06 完善一下人物的耳朵，体现狐狸耳朵尖尖的感觉，再修饰一下花钿。

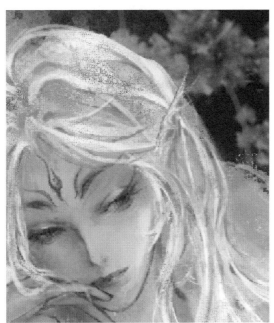 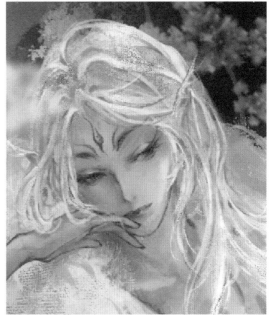

- **衣纹**

01 选择"细节刻画1"笔刷并设置模式为"线性减淡（添加）"，给衣服添加纹饰。因为人物形象比较冷峻高傲，不适宜用太繁杂的装饰，所以在衣领和袖口处简单地用线条画出少量花纹即可。

02 用"金勾线"笔刷在衣领部分画一点装饰线，袖底用大面积的火焰形纹饰进行勾画，强调九尾狐的火属性。

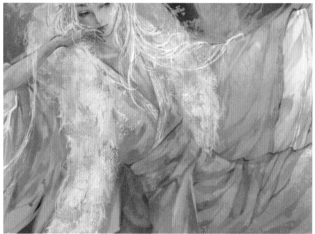

02 用"硬2"笔刷画出狐狸面具的剪影，然后画出珠子，再用"细节刻画1"笔刷画出流苏。用"干燥笔"笔刷刷出狐狸面具的立体感，然后用"细勾线"笔刷画出狐狸面具的细节。

- **腰饰**

01 用"细节刻画1"笔刷画出红绳腰饰的基本走向。

03 用"细节刻画1"笔刷补一下红绳腰饰的细节，然后用"水边"笔刷画出蓝腰带，填补一下膝盖处比较空的部分。

- ### 折扇

01 用"硬2"笔刷画出折扇的剪影，然后用"铺色1"笔刷绘制出扇柄的渐变效果，接着用"细节刻画1"笔刷表现出扇柄的立体感，再用"硬2"笔刷画出扇柄的纹理。用"刻画"笔刷按金属质感的画法，为装饰添加金属颗粒感。复制一层并应用"查找边缘"滤镜，设置混合模式为"叠加"。

02 将画好的扇柄移动到人物手中。用"细节刻画1"笔刷画出扇柄的流苏装饰，加一点红色装饰，起到与人物的红绳腰饰呼应的效果。

03 用"细节刻画1"笔刷画出手臂和手指等处的红色装饰文字，增强人物的神秘感。

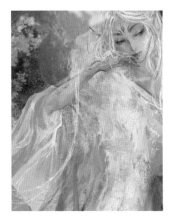

- ### 蓝色火焰和花瓣

　　选择"细节刻画1"笔刷并设置模式为"叠加"，画出蓝色火焰，在火焰的中部反复涂抹。火焰的整体形态要有流动感，画面左下方火焰比较密集。用"排点"笔刷画出飘散的白色花瓣。至此，完成绘制。

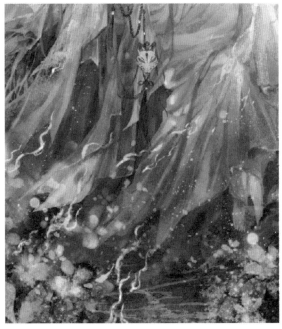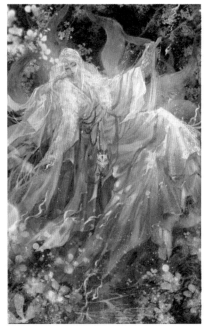

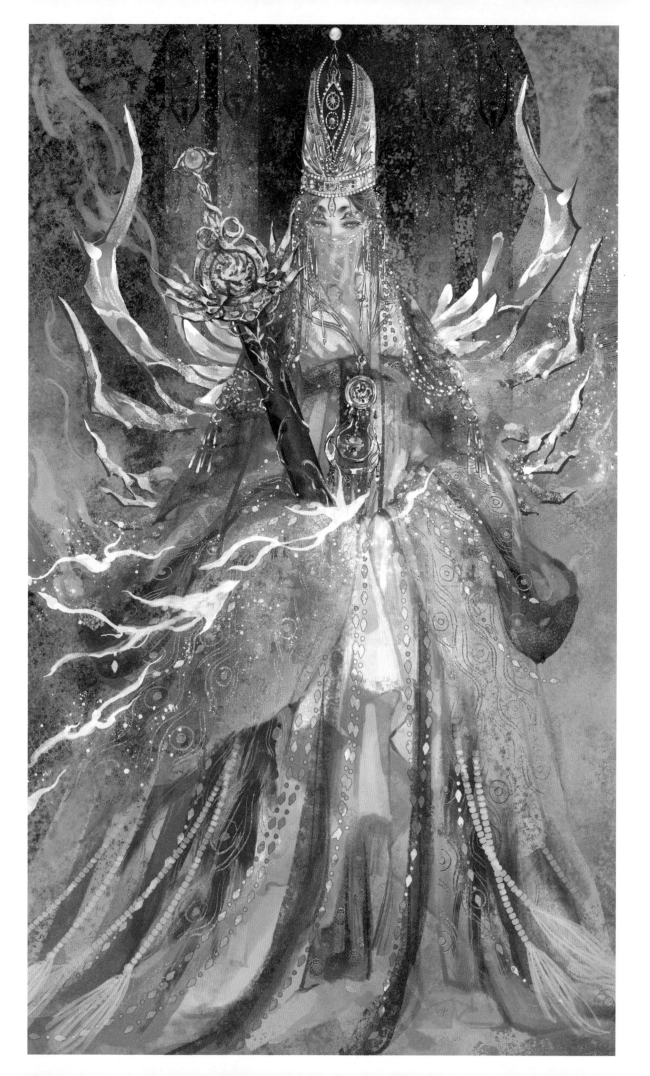

4.3 重明鸟

绘制分析

要点： 重明鸟异域特征的体现，双睛元素在装饰中的运用。

元素： 金翅、面纱、巨剑和欧式皇冠。

笔刷

铺色1　　铺色2　　柔边上色　　布纹4

水痕　　质感1　　噪点橡皮擦　　细勾线

金勾线　　渲染水痕　　刻画　　水边

硬边圆　　硬2　　细节刻画1　　喷枪柔边圆300

排点　　石壁

绘制流程图

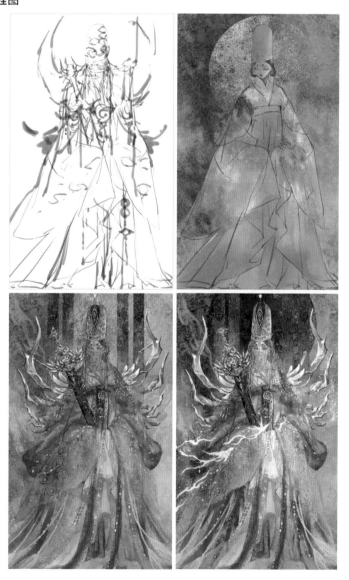

重明鸟拟人

　　重明鸟是中国古代神话传说中的神鸟，其形似鸡，鸣声如凤。因为此鸟两只眼睛都各有两个眼珠，所以叫作重明鸟，亦叫作重睛鸟。本例将重明鸟设计成一位来自异域的公主，头戴欧式高冠，面戴黄金面纱，怀抱巨剑，背生金翅。她英勇善战，又庄严华贵、神秘妖娆。

❀ 绘制线稿

本例设定的人物是一位异域的公主，她身着厚袍，风尘仆仆。在构图时用了稳定的三角形构图。

❀ 铺大色块

01 本例的主色为金黄色。先用"油漆桶工具" ❀填充底色，然后用"铺色1"笔刷在画面中随机刷一下，再选择"铺色2"笔刷并设置模式为"正片叠底"，在左上角和画面两边涂抹。

02 选择"椭圆选框工具" ⬭，按住Shift键并画出圆形，然后选择"油漆桶工具" ❀并选择"图案"模式，填充一层金箔纹理。选择"橡皮擦工具" ✐并选择"石壁"笔刷擦一下圆形的边缘，突出金漆质感。

03 用低饱和度的颜色给人物的头发、皮肤、头冠和衣服填上底色。用"柔边上色"笔刷刷出人物右脸的亮部，再画出眉头、眼皮、鼻尖和嘴唇等处的阴影，用"布纹4"笔刷刷出帽子的肌理。

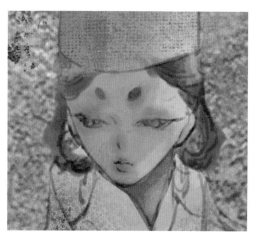

04 因为之前衣服的底色饱和度比较低，可以加上高饱和度的颜色来丰富色彩，选择"水痕"笔刷进行点涂即可。用"铺色2"笔刷涂在肩膀和袖口等处，再用"质感1"笔刷表现布料的质感，并设置图层混合模式为"强光"。

· 小贴士 ·

在进行丰富绚丽的色彩渲染之前，底色饱和度要保持比较低的状态，这样才能给后期上色留下较大的空间。

❀ 绘制人物

· 五官

01 添加一个"色相/饱和度"调整图层，然后勾勒脸部的线稿，并用"噪点橡皮擦"笔刷擦淡，使之与皮肤自然融合。用"柔边上色"笔刷进一步刻画眉头和眼皮，然后涂出嘴唇，再用"细勾线"笔刷吸取画面深色并勾画出人物脸部的轮廓。

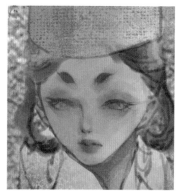

02 用深棕色强调眉梢和唇缝。画出人物的双瞳，再画出人物额头的眼睛图案。用"金勾线"笔刷勾画出金珠细节。

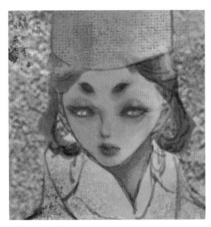 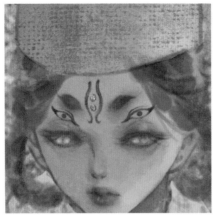 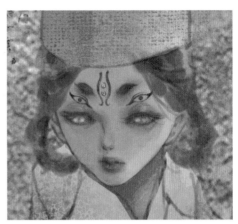

- 头发

01 新建一个图层，设置混合模式为"正片叠底"，使用"渲染水痕"笔刷吸取头发的底色，用点染的方式画出辫子的阴影细节。再新建一个图层，设置混合模式为"正片叠底"，使用"渲染水痕"笔刷加深阴影的一端。

02 用"细勾线"笔刷整理好头发的轮廓形状，并勾画出零碎的发丝。

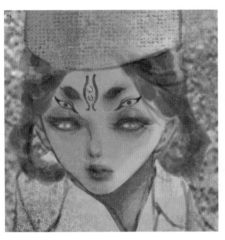 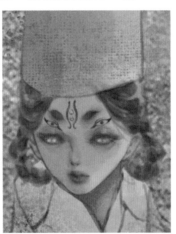 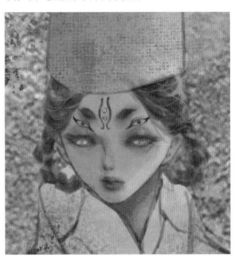

- 服装

01 用"刻画"笔刷勾画上衣的褶皱部分，白色衣服内部可以添加一点紫色。画出手肘处的褶皱，然后沿着袖子的边缘勾画几笔，营造透明感，再画出白色褶皱。

 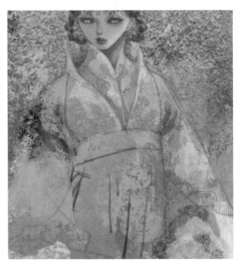

02 用"水边"笔刷画出左边袖子的阴影部分，制造干湿结合的纹理，然后用"细勾线"笔刷整理一下布料的边缘。

03 用"柔边上色"笔刷画出披肩，然后用"渲染水痕"笔刷随意点涂，应用"查找边缘"滤镜。用"细勾线"笔刷勾勒出边缘。用相同的方法画出腰带，同时也不要忘记袖口处露出的腰带。

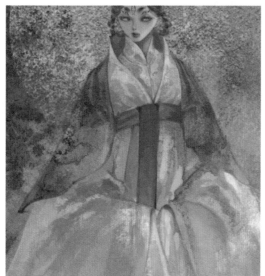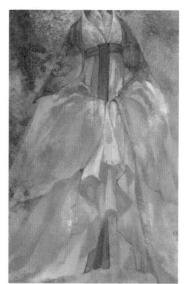

04 用"硬2"笔刷画出披风上的羽毛图案，然后用"金勾线"笔刷勾勒羽毛的边缘，添加一个"色相/饱和度"调整图层，降低图层饱和度，再添加"纹理"图层样式中的"水-池"图案，制作浮雕纹理。

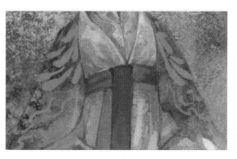

・ 头冠

01 用"质感1"笔刷画出头冠的纹理，设置图层混合模式为"正片叠底"。吸取头冠的浅色在中间的深红色部分进行点缀。选择"硬边圆"笔刷，并设置合适的画笔"间距"，然后画出头冠上的珍珠装饰，可以用"水边"笔刷加一点渐变效果，再为珍珠添加描边效果。

02 用"硬2"笔刷画出头冠上金属羽毛和其他装饰的土黄色剪影，然后用"细节刻画1"笔刷表现出立体感。新建一个图层，在羽毛装饰下画出浅色的花纹，用"细节刻画1"笔刷强调羽毛装饰的光影，并丰富整个头冠的细节。

03 用"硬边圆"笔刷画出宝石装饰的大概形状，然后用"刻画"笔刷随意涂出纹理，接着执行"编辑>描边"命令，修饰边缘，再画出红宝石和蓝宝石。

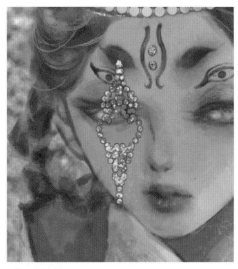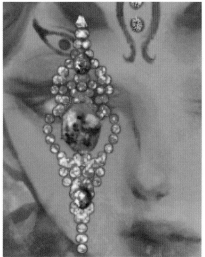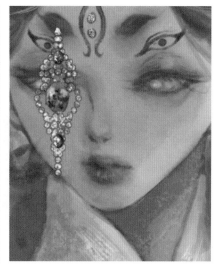

04 复制宝石装饰并将其放到合适的位置，然后在两边添加白色的小珠子，再画出帽檐上的红宝石、蓝宝石和珠子，再用"水边"笔刷画出宝石和珍珠的明暗面。

05 用"硬2"笔刷画出帽子中间的金属装饰，设计成双睛的样式。用"刻画"笔刷加上纹理，复制一层并应用"查找边缘"滤镜，使纹理更丰富。丰富一下金色羽毛的上端。

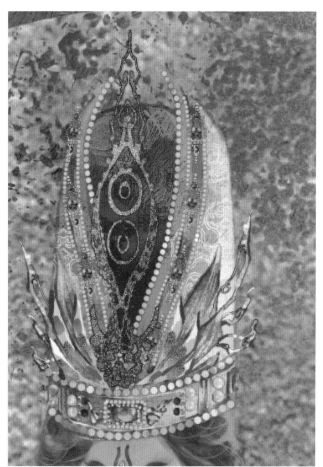

- **腰饰**

01 选择"金勾线"笔刷并通过曼陀罗对称模式画出花瓣的轮廓，然后新建一个图层，涂出花瓣底色，再复制花朵图案并粘贴到腰带上合适的位置。用"硬2"笔刷随机画出小的图形，然后用"金勾线"笔刷在空白的位置点涂一下。

02 用"硬2"笔刷画出金属挂件的剪影，然后用"刻画"笔刷画出高光和暗面，再复制一层并应用"查找边缘"滤镜，表现出水彩质感。用"细节刻画1"笔刷画出金属圆片上的花纹，再画出金属挂件的轮廓。

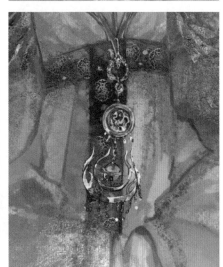

03 画出金属挂件上的宝石，然后画出金属挂件的流苏。画出衣袖和裙摆上的花纹，以及红色飘带。

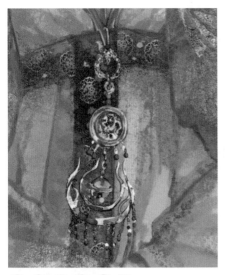 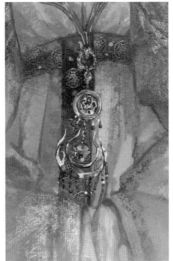

- **衣领装饰**

用"细节刻画1"笔刷画出衣领上的金属花纹剪影，然后画出亮面，要特别注意展现金属的质感，可用深褐色加强阴影的刻画。用相同的方法画出领口的十字结。

 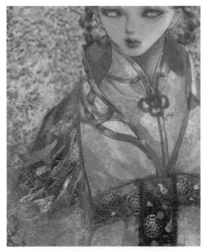

 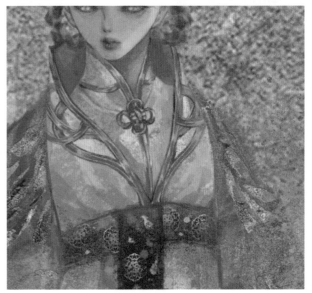

❀ 完善画面

· 巨剑

01 选择"硬2"笔刷并按住Shift键画出剑鞘，然后用"柔边上色"笔刷画出剑鞘的亮面。再新建一个图层，设置混合模式为"正片叠底"，用"水边"笔刷吸取底色并画出剑鞘的纹理。

02 选择"硬2"用笔刷并通过垂直对称模式□画出剑柄的剪影，用画头冠上金属装饰的方法来细化剑柄。画出剑柄上的蓝宝石，并表现出宝石的明暗。在剑鞘上加上金属丝装饰。将剑移至合适的位置。

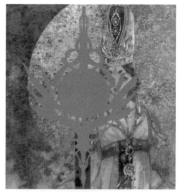

· 面纱、绸带与其他饰品

01 用"水边"笔刷画出面纱，然后画出亮面，再用"硬2"笔刷画出面纱的链子，并用"刻画"笔刷随机刷出高光。复制一层并应用"查找边缘"滤镜，再修饰一下边缘。

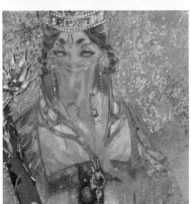

02 为帽子添加挂件。为了体现人物的尊贵，这里的挂件用了比较夸张的形状。

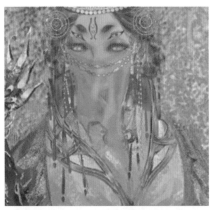

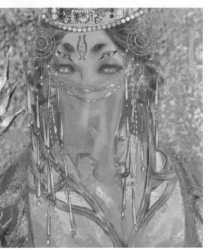

03 画出两臂的金饰和从袖子上垂下的金色长链，然后画出起点缀作用的红色绸带。画出手臂处垂着的深色纱带的大致样子。

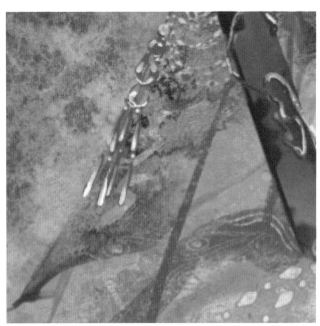

· 小贴士 ·

金饰的零件的形状一般是重复的，在画的时候一定要注意排布方式的使用，切忌排列得过于整齐，否则会显得呆板。

04 用"硬2"笔刷画出翅膀的剪影，然后用"刻画"笔刷刷出金属的亮暗面。画出头冠两侧的蓝白珠链和面纱上的花纹。

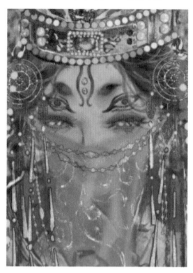

05 用"细节刻画1"笔刷进一步刻画翅膀高光的形状，然后展现出翅膀的厚度。用"水边"笔刷吸取翅膀的深色，细化手臂处的深色纱带。

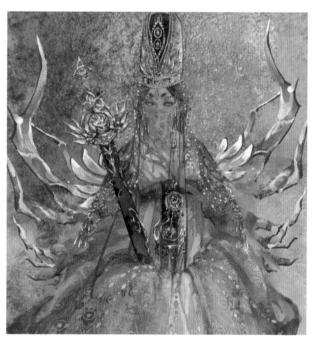

06 画出袖底的白色珠链流苏。

- 塑造光影

01 用"细节刻画1"笔刷画出飞鸟的形状，注意营造流动感，设置图层的混合模式为"线性减淡（添加）"，添加橘色的"外发光"图层样式。

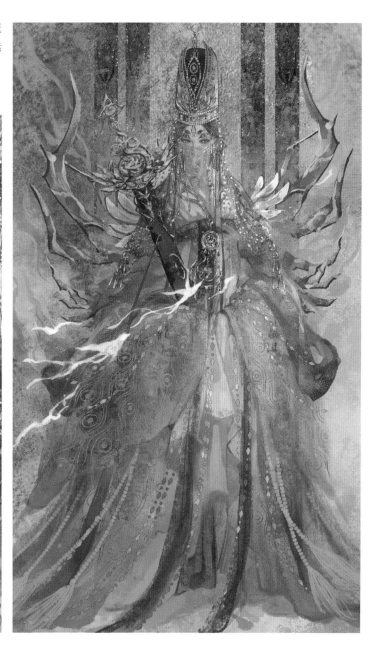

02 在靠近人物的地方用"铺色1"笔刷吸取画面中的暖灰色并制作渐变效果。添加一个"曲线"调整图层，调整画面的明暗，复制一层并应用"查找边缘"滤镜，增加金箔的细节。为了突出画面中心，为背景的圆形添加一个"色相/饱和度"调整图层，调整成深红色，这样的配色使画面变得更有层次了。

03 新建一个图层，设置混合模式为"柔光"，用"喷枪柔边圆 300"笔刷刷在翅膀的高光处，然后用"排点"笔刷顺着鸟飞翔的方向添加粒子效果，再添加浅黄色的"外发光"图层样式，增加一层光晕。至此，完成绘制。

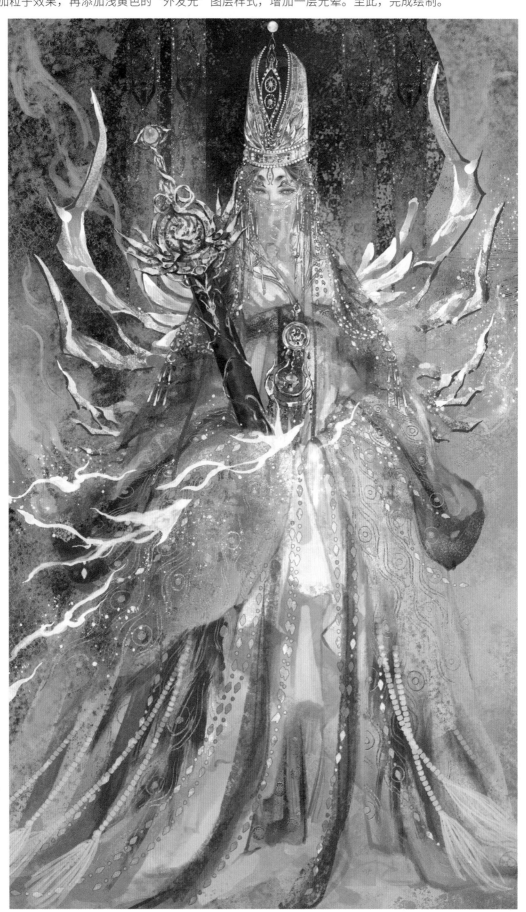

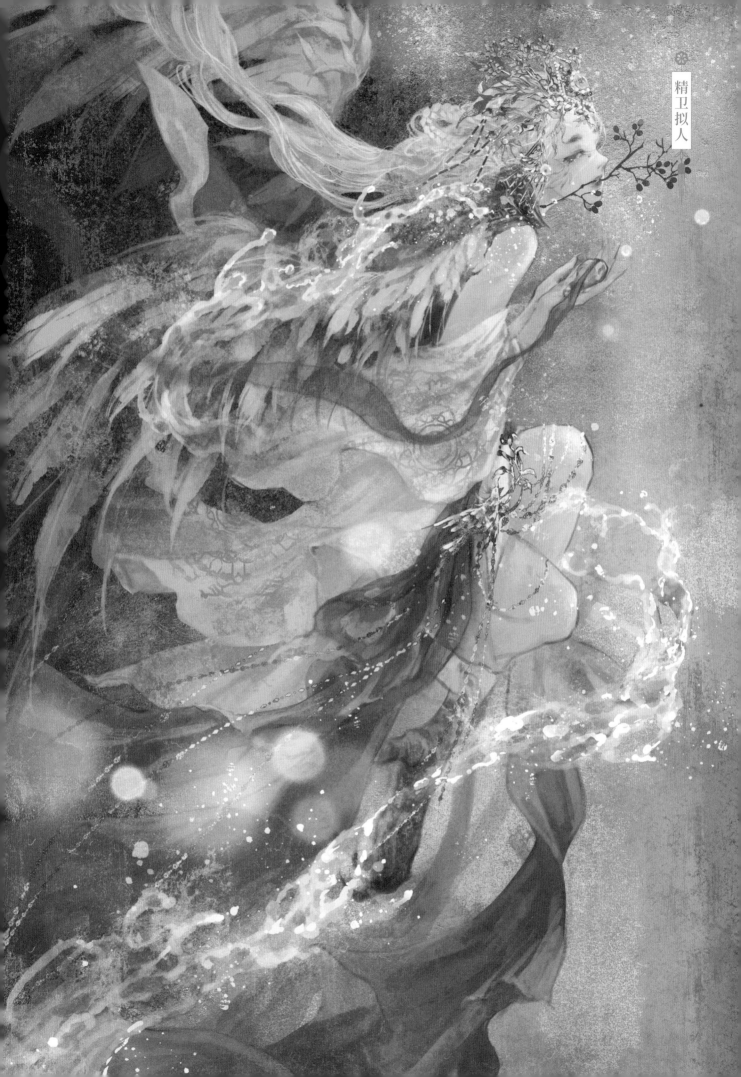

精卫拟人

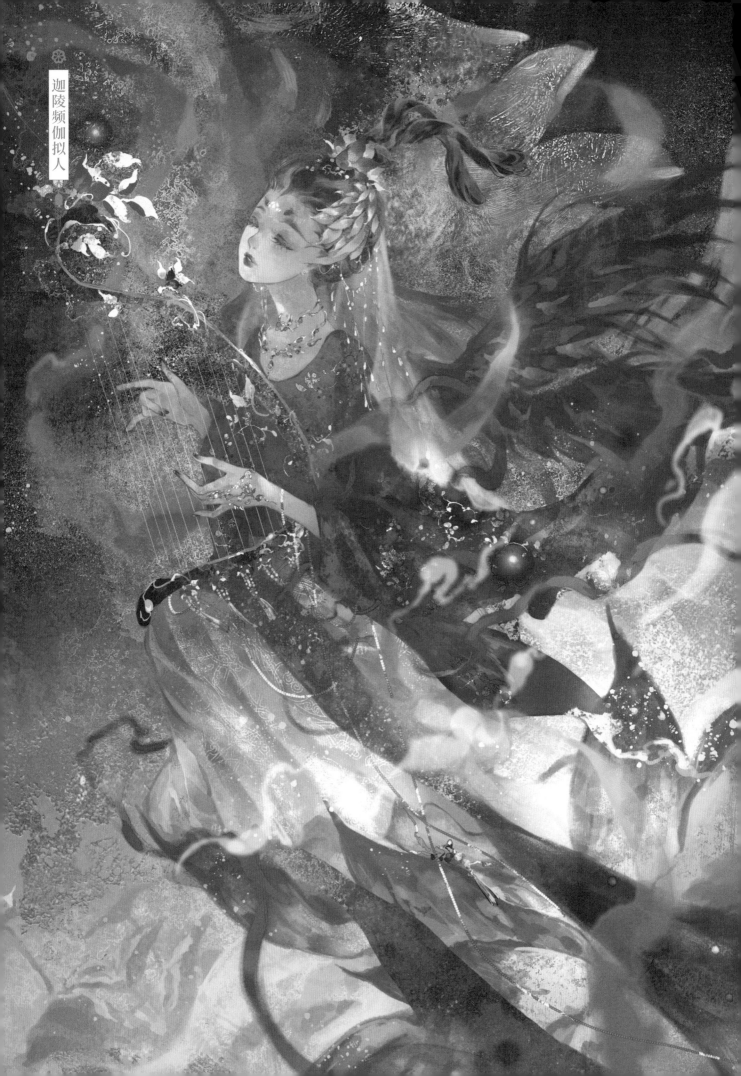

迦陵频伽拟人

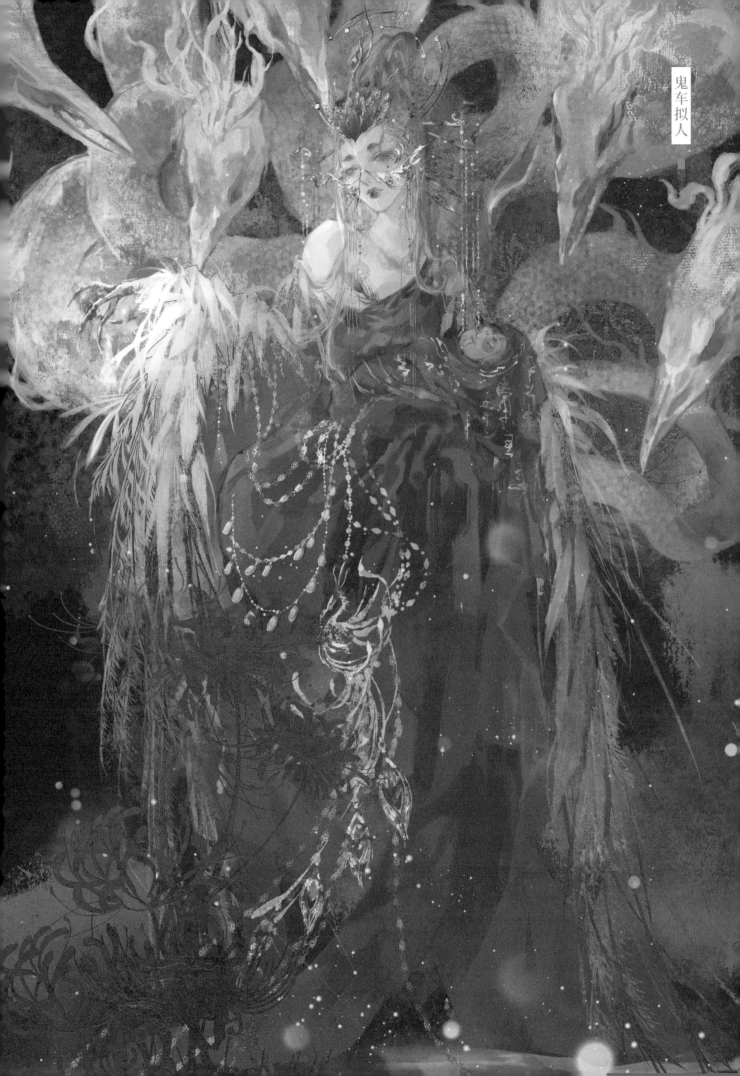

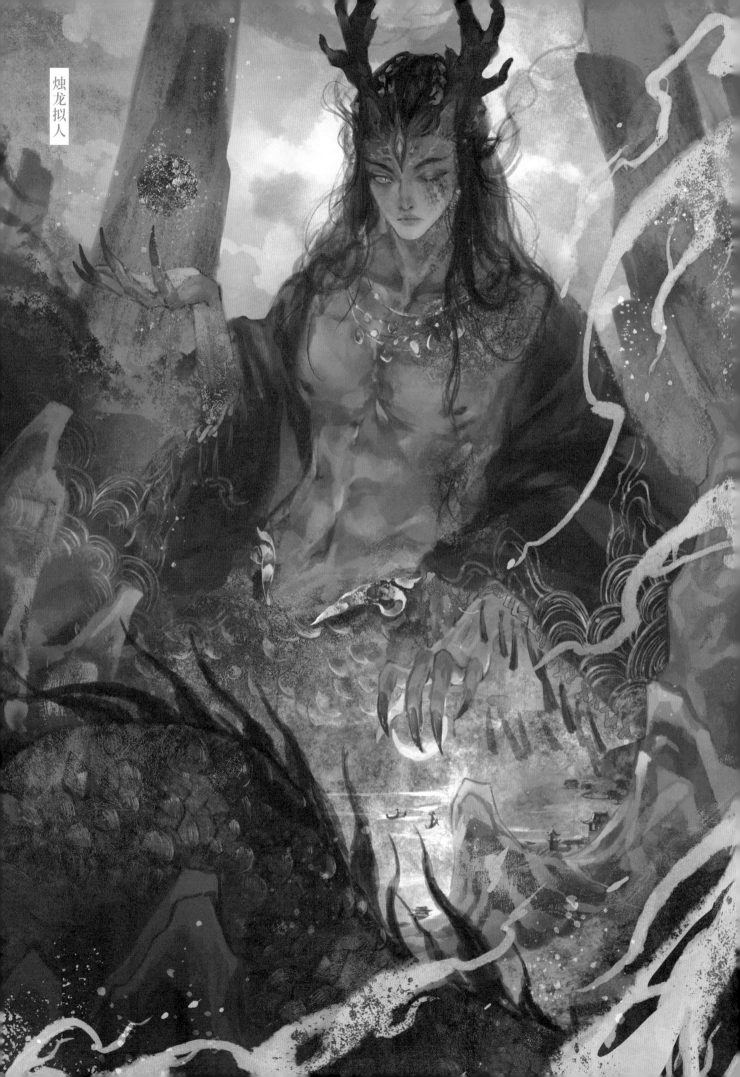

烛龙拟人

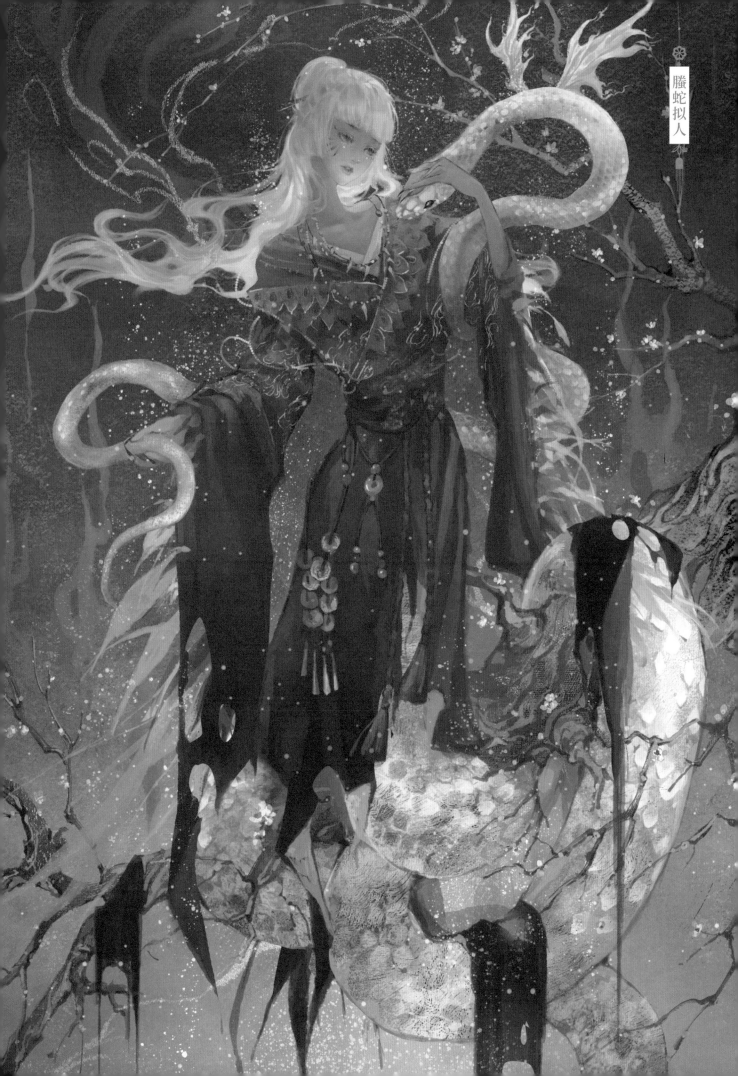

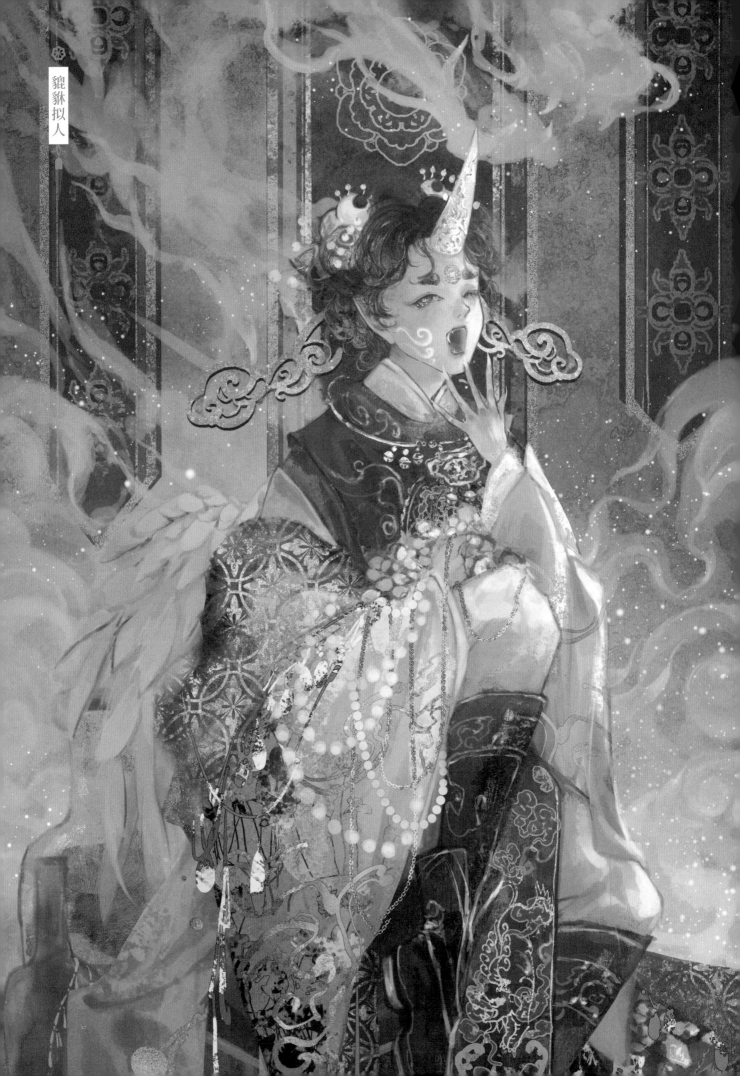

貔貅拟人